Christusbilder

MARIO DAL BELLO

Christusbilder

Umschlagabbildung: Michelangelo, *Das Jüngste Gericht*, Detail, Vatikanstadt, Sixtinische Kapelle

Bibliografische Information der Deutschen Nationalbibliothek:
Die Deutsche Nationalbibliothek verzeichnet diese Publikation in der
Deutschen Nationalbibliografie; detaillierte bibliografische Daten
sind im Internet über http://dnb.dnb.de abrufbar.

Italienische Originalausgabe © Libreria Editrice Vaticana, 00120 Stato della Citta del Vaticano

Für die deutsche Ausgabe
1. Auflage 2015
© 2015 Verlag Schnell & Steiner GmbH, Leibnizstr. 13, D-93055 Regensburg
Umschlaggestaltung: Anna Braungart, Tübingen
Satz: typegerecht, Berlin
Druck: M.P. Media-Print Informationstechnologie GmbH, Paderborn
Übersetzung: Franziska Dörr

ISBN 978-3-7954-2970-6

Alle Rechte vorbehalten. Ohne ausdrückliche Genehmigung des Verlages ist es nicht gestattet,
dieses Buch oder Teile daraus auf fotomechanischem oder elektronischem Weg zu vervielfältigen.

Weitere Informationen zum Verlagsprogramm erhalten Sie unter: www.schnell-und-steiner.de

INHALT

ZUR EINFÜHRUNG
DIE UNVERGLEICHLICHE FASZINATION DES CHRISTUS-ANGESICHTS
Nicola Ciola
7

VORWORT
17

ERSTES KAPITEL
DAS BILD EINES AUFERSTANDENEN
19

ZWEITES KAPITEL
VOM GLORREICHEN ZUM SCHMERZHAFTEN LEIB
7.–12. JAHRHUNDERT
25

DRITTES KAPITEL
DER »GOTISCHE« CHRISTUS
(13.–14. JAHRHUNDERT)
31

VIERTES KAPITEL
CHRISTUS, DER VOLLKOMMENE MENSCH
DAS 15. JAHRHUNDERT
37

FÜNFTES KAPITEL
DAS CHRISTUS-BILDNIS IM CINQUECENTO
43

SECHSTES KAPITEL
DER BAROCK – EIN GEFÜHLSBETONTES THEATER
(17.–18. JAHRHUNDERT)
51

SIEBTES KAPITEL
DER VERLUST DES KÖRPERS
DER CHRISTUS DES 19. JAHRHUNDERTS
59

ACHTES KAPITEL
DER CHRISTUS DES SCHREIS
DIE BILDER DES »KURZEN 20. JAHRHUNDERTS«
63

NEUNTES KAPITEL
UNTERWEGS ZU EINEM KÖRPER AUS LICHT
69

AUSGEWÄHLTE KUNSTWERKE
71

SCHLUSS
169

AUSWAHLBIBLIOGRAFIE
171

LISTE DER ABBILDUNGEN
173

BILDNACHWEIS
175

ZUR EINFÜHRUNG

DIE UNVERGLEICHLICHE FASZINATION DES CHRISTUS-ANGESICHTS

Fünfzig Jahre sind vergangen seit der *Botschaft an die Künstler* des Zweiten Vatikanischen Konzils, die den Beginn eines Versöhnungsprozesses zwischen Kirche und Kunstwelt einleitete.[1] Mit lebhafter Genugtuung können wir feststellen, dass einem Element von beiden Seiten besondere Aufmerksamkeit gewidmet wurde, nämlich dem Antlitz Jesu.

In den vergangenen Jahrzehnten hat die Kirche mit wachsendem Interesse auf die Suche nach Christus, wie sie aus den Werken diverser Künstler hervorgeht, geschaut, und die Kunstwelt ihrerseits war beeindruckt von der Faszination der Gesichtszüge des »Christus« genannten Jesus und bemühte sich um deren kunstvolle Darstellung.

Darüber hinaus ging ein ebenfalls bedeutender Impuls vom II. Vatikanum und seinen Epigonen aus – zum einen durch die in der Konstitution *Gaudium et spes* enthaltenen Konzilslehren über die Kultur im Allgemeinen,[2] zum anderen durch das nachfolgende kirchliche Lehramt (wie z. B. den *Brief an die Künstler* von Johannes Paul II.) und durch starke Zeichen und Gesten (wie das Treffen Benedikts XVI. mit Vertretern der Kunstwelt am 21. November 2009 in der Sixtinischen Kapelle). Sowohl der *Brief an die Künstler* Johannes Pauls II. als auch die Ansprache Benedikts XVI. an die Künstler betont den Beitrag, den die Kunst bei der Erklärung des Geheimnisses des menschgewordenen Gottes zu leisten vermag.

Die Menschwerdung, oder besser: das Geheimnis des Menschgewordenen, hat »in die Geschichte der Menschheit den ganzen evangelischen Reichtum der Wahrheit und des Guten eingeführt und damit auch eine neue Dimension der Schönheit enthüllt«.[3] Im Rückblick wird klar, dass die Kunst in der 2000-jährigen Geschichte der Christenheit tatsächlich einen ausgezeichneten Zugang zum Mysterium ermöglicht und ganz wesentlich dazu beigetragen hat, Staunen, Fragen, Betrachtung, ja Verehrung im Betrachter zu wecken. Kunstwerke wurden gleichsam zu »Vermittlern« und Aktualisierungen des Geheimnisses des menschgewordenen Wortes. Durch die Darstellung des Christusgesichts begibt der Künstler sich zugleich in das Labyrinth des Menschlichen, denn das Wort Gottes ist ja mit dem menschlichen Fleisch eine enge Verbindung eingegangen, wie die Konzilskonstitution *Gaudium et spes* lehrt.[4]

Unzählige Jesusbilder haben den Gottessohn in die verborgensten Winkel der Menschenseele getragen; sie haben dort versteckte Gefühle an die Oberfläche gebracht und die dunkelsten Seiten des Bösen durchdrungen, um sie zu tilgen. Kurz: Die Kunst leistete und leistet weiterhin einen wesentlichen Beitrag, nicht zuletzt indem sie selbst zur Erlösungserwartung wird.[5]

Der »Weg der Schönheit« (»Kunst & Glaube. *Via Pulchritudinis*«, so der Titel eines Dokumentarfilms) wird auf diese Weise zum Weg des Heils. Johannes Paul II. brachte dies mit folgenden Worten zum Ausdruck: »Die Schönheit ist Chiffre des Geheimnisses und Hinweis auf das Ewige. Sie ist

Einladung, das Leben zu genießen und von der Zukunft zu träumen«.[6] Was die Kirche in letzter Zeit zu entwickeln vermochte, ist die zeitgemäße Vorstellung, wonach die Kenntnis des Gottes Jesu Christi nicht nur durch kirchliche Handlungen im engeren Sinn (d. h. theologische Reflexion, mystische Erfahrung, Predigten usw.) vermittelt wird, sondern ebenfalls durch die Auseinandersetzung mit Kunstwerken, die zu wahren »theologischen Orten«[7] werden. Dieser Ansatz ist eigentlich so alt wie das Christentum selbst, er muss jedoch ständig weiterentwickelt und aufgewertet werden, damit er im Bewusstsein bleibt. Was wäre aus dem Christentum geworden, hätte nicht das Zweite Konzil von Nicäa festgelegt, dass auch Darstellungen des Christusantlitzes ein Königsweg zum Eindringen in das Geheimnis des Menschgewordenen sein können? Als einzige Religion der Weltgeschichte hat das Christentum beharrlich darauf hingewiesen, dass das Geheimnis des menschgewordenen Gottes sich besonders eignet, die Suche nach dem Sinn des Lebens auf einer *figürlichen Ebene* zu betreiben – und dies, sozusagen als Auswirkung des einzigartigen Ereignisses der Menschwerdung, aus einem ganz einfachen Grund: In seinem öffentlichen Wirken hat Jesus selbst oft Bilder zu Hilfe genommen, und er selbst ist ja das Abbild des unsichtbaren Gottes. Die Geschichte der figürlichen und literarischen Transpositionen Jesu Christi belegt eindrucksvoll, dass der menschliche Schöpfergeist eine innere Erleuchtung erleben kann, »welche die Anlage des Guten und des Schönen miteinander verbindet, in ihm die Kräfte des Verstandes und des Herzens weckt und ihn dazu befähigt, eine Idee zu konzipieren und ihr im Kunstwerk Gestalt zu geben«.[8] In seiner Ansprache vor den Künstlern in der Sixtinischen Kapelle betonte Benedikt XVI.: »Die Kunst kann in jeder Form eine religiöse Qualität annehmen, wo sie den großen Fragen unserer Existenz begegnet, den fundamentalen Themen, die dem Leben Sinn geben. Dadurch wird sie zu einem Weg tiefer innerer Reflexion und Spiritualität«.[9] Bezüglich der Christusbilder kann man daraus folgern, dass seine Züge tatsächlich zu *loci theologici*, zu Orten theologischer Erkenntnis, werden, sofern sie nämlich das menschliche Bewusstsein zur Transzendenz führen, die für die Christen im Antlitz des Menschgewordenen zum Ausdruck kommt.[10]

Die Deutung der vielen Tausend Christusbilder in der Kunst ist daher kein rein kritisches, sondern auch ein *theologisches* Unterfangen, denn es ist ja nicht allein eine Frage der Ästhetik, sondern es geht präzise um das Geheimnis Gottes und des Menschen. Der Grund liegt auf der Hand: Jesu Antlitz ist ein gleichzeitig menschliches und göttliches Gesicht, ohne Trennung und ohne Verwirrung, und es hinterfragt den Menschen in der Tiefe. In der Tat stellt Christus auch in der Kunst einen Bruch dar; er beunruhigt und versöhnt, aber nur, um wieder neue Fragen zu stellen. So wird er zum Bezugspunkt einer zuweilen mühevollen Reise, die jedoch in sichere Häfen führt.

Die erstaunliche Vielfalt bei den Christusbildern zeigt, dass es sich um eine rastlose, fruchtbare, manchmal unsichere, aber nie vergebliche Suche handelt. Genauso wie es unzählige »Porträts« Jesu gibt, da wir ja keine einzige getreue Abbildung von ihm besitzen, ist auch die Suche nach seinem Antlitz in der Menschenseele äußerst facettenreich. Auf diesem Terrain wiederholt sich, was sich in der theologischen Forschung oder in der geistlichen Erfahrung vollzieht.

Und so ist es eben diese Erforschung der Christusbilder als *loci theologici* – sind sie doch eine Antwort auf die großen Sinnfragen der Menschen –, die das vorliegende Werk von Mario dal Bello auszeichnet. In dieser Publikation, die in einer Reihe ähnlich vortrefflicher Studien steht,[11] bemüht sich der Autor, die Abertausend Christusdarstellungen vor dem Hintergrund eines christologischen Ansatzes zu erklären. In Dal Bellos Beiträgen erkennt man nicht nur die Handschrift des Kunstkritikers, sondern ebenfalls das erfolgreiche Anliegen eines kenntnisrei-

chen christologischen Exegeten. Wie es nämlich keine einheitliche Christologie gibt, die nicht gleichzeitig Ausdruck mehrerer christologischer Darstellungen des einzigen Herrn und Heilands wäre, so belegt die Galerie der Christusbilder in diesem Buch die Pluralität der christologischen Ansätze, die in Geschichte und Kunst Ausdruck gefunden haben.

All das zeigt Mario Dal Bello mit beneidenswerter Meisterschaft, die tiefschürfende Erforschung mit großem Vermittlungstalent verbindet. Die 47 Erläuterungen zu ebenso vielen Einzelwerken stellen das erneut unter Beweis.

Beschäftigt man sich näher mit Dal Bellos Ausführungen, tritt deutlich seine Überzeugung zutage, dass sich im Laufe der Jahrhunderte zwei Tendenzen in der Darstellung durchgesetzt haben: Bei der ersten tritt uns Jesus als *bartloser Jüngling* entgegen, bei der zweiten erscheint er als *Sieger*, als schlanker Erwachsener mit Bart und blondem bzw. braunem Haar und sanften Augen. Diese beiden Darstellungsformen gehen schon auf das frühe Christentum zurück, denn in der Tat ist die erste dem Gott Apoll, die zweite den östlichen Philosophen nachgestaltet. Jede Epoche der westlichen Zivilisation – aus der die allermeisten von Dal Bellos Vorlagen stammen – entwickelte eine eigene Christusvorstellung. Dazu wird der Buchtext in Kapitel unterteilt, die auch die nötigen Informationen zum kirchengeschichtlichen und theologischen Hintergrund liefern. Natürlich hat jedes Zeitalter verschiedene Auffassungen des Mannes aus Nazareth; die unsere ist charakterisiert durch eine maximale persönliche Individualisierung des Leibes Christi. Wenn also jeder Künstler seine eigene Vorstellung äußert, so steigern sie doch alle gemeinsam die unvergleichliche Faszination, die diese Gestalt auf Glaubende wie Nicht-Glaubende ausübt.

Kommen wir nun zum eigentlichen Inhalt des vorliegenden Bandes; wir können darin fünf Hauptabschnitte ausmachen, die uns ein tieferes Eindringen in das Wesen der Christusbilder ermöglichen.

1. Zunächst geht es um den *Christus des frühen Christentums* (2.–6. Jahrhundert). In der Tat hat die christliche Kunst der frühen Zeit noch keine eigene Formenwelt entwickelt. In den Katakomben aus dem 3. Jahrhundert fand man Fresken mit Christus als bartlosem jungen Mann, oft als »Guter Hirte« oder, etwas später (4.–5. Jahrhundert), als *Lehrer*. Die Darstellung der *Traditio legis* (Übergabe des neuen Gesetzes) auf der Frontseite des Sarkophags von Junius Bassus im Vatikan ist eine der bekanntesten dieser Art. Dieser Christus ist dem lockigen, bartlosen Lichtgott Apoll nachempfunden. Es konnte im Übrigen ja gar nicht anders sein, denn in jenen Jahrhunderten stand die Auferstehung im Vordergrund; nie wurde die Kreuzigung wiedergegeben, sondern der glorreiche, unsterbliche Messias als Meister und Hirte. Schon zu dieser Zeit – Dal Bello weist subtil darauf hin – ist festzustellen, dass die christologische Auffassung einen starken Einfluss auf die zeitgenössischen Kunstwerke ausübt. Aus dem 4. Jahrhundert (Commodilla-Katakombe, Rom) stammt die erste Abbildung Christi als Bärtiger mit Heiligenschein; es ist der wohlbekannte Typus des Philosophen mit dunklem, langem Haar und Bart. Dieser Typus fand bald Verbreitung im Osten (Christus im Katharinenkloster auf dem Berg Sinai, 6. Jahrhundert), und war in den Mosaiken der römischen Basiliken (allgemein) gebräuchlich (Santi Cosma e Damiano, Santa Pudenziana). Dal Bello stellt gleichzeitig eine Verbindung her zum *Acheropoieton* der Scala Santa im Lateran und beleuchtet dessen wesentliche Bedeutung für spätere Bilder. Christus ist hier ein Mann »ohne Körper«, streng aber nicht hart, feierlich und königlich mit dem Buch »des Lebens« in der Hand; um ihn, in Herrschermanier, der »Kaiserhof« der Apostel.

In Ravenna, dem Sitz des byzantinischen Exarchen, nehmen im 5.–6. Jahrhundert die beiden

Ansätze in den Mosaikzyklen der Basiliken Form an: als jugendlicher Guter Hirte (Galla Placidia), Himmelsfürst (San Vitale), bärtiger Meister (Baptisterium) oder aber vor dem abstrakten Symbol der *Crux gemmata* auf leuchtendem Goldgrund (Sant'Apollinare in Classe): das Kreuz als Sinnbild der glorreichen Auferstehung, also ohne den Leib des Gekreuzigten. Diese Bildersprache bleibt das gesamte Mittelalter hindurch erhalten und findet in den Ostkirchen bis heute Verwendung. Die Kunst erzählt von Christus als wahrem Gott und nur zweitrangig als wahrem Menschen in verherrlichter Leiblichkeit.

2. In der Folge treffen wir auf den *mittelalterlichen Christus*, wobei zwischen den zwei Hälften dieser Epoche unterschieden werden muss: nämlich zwischen dem *Christus des früheren Mittelalters* (7.–12. Jahrhundert) und dem späteren, *»gotischen« und franziskanischen Christus* (12.–14. Jahrhundert).

Im Zuge der großen Migrationsbewegungen der germanischen oder asiatischen Völker, die im »arianischen« Sinne christianisiert werden, entwickelt sich eine spezielle, vom *horror vacui* geprägte Kunstform, in der Jesu Leib stilisiert und verformt wird. Der byzantinische Ursprung ist dabei nicht zu übersehen (man denke nur an den Ratchis-Altar aus dem 8. Jahrhundert in Cividale del Friuli).

Mit dem benediktinischen Mönchtum verbreitet sich auch die Miniaturmalerei in zahlreichen Klöstern in allen Teilen Europas; dort überdauern klassisch-antike Formen, vor allem in Deutschland wegen des Einflusses Karls d. Gr. und der folgenden Kaiser des Heiligen Römischen Reiches. In dieser Zeit wird nun auch die Kreuzigung dargestellt; allerdings ist Christus dabei mit einem Colobium bekleidet und seine geöffneten Augen sind die des Auferstandenen. Es handelt sich demnach um einen verherrlichten und in jedem Fall königlichen Gekreuzigt-Auferstandenen (so z. B. in S. Maria Antiqua in Rom).

In der neuen – starken und würdevollen – romanischen Architektur der Klosterkirchen und Kathedralen finden innovative Freskenzyklen mit Geschichten aus dem Leben Jesu Platz (die sog. *Biblia pauperum*), so z. B. in S. Maria Foris Portas in Castelseprio (Lombardei), S. Angelo in Formis (Kampanien), S. Vincenzo al Volturno, ganz zu schweigen von der Abtei Pomposa und zahlreichen anderen. Die Christusbilder besitzen zwar byzantinische Elemente und die Gewänder sind klassisch, aber die Gestalt zeigt einen entschlosseneren Ausdruck, der den realistischen Tendenzen in der westlichen Kunst (in Anlehnung an die spätrömische) entspricht.

Um die erste Jahrtausendwende bedingen Hungersnöte und Kriege das Aufkommen von mahnenden Abbildungen des *Jüngsten Gerichts* im Bereich der Kirchenportale. Auch die Passionsgeschichte erfährt neue Aufmerksamkeit (vgl. die berühmte *Kreuzabnahme* von Benedetto Antelami in Parma, kurz vor 1200). Der Leib Jesu wird neu entdeckt als der eines wirklichen Menschen, des Schmerzensmannes. Es entstehen die ersten großen gefassten Kreuze und geschnitzte Kruzifixe, die in Kirchen aufgestellt werden. Die durch die Kreuzzüge entstandenen engen Kontakte zu Byzanz fördern die Aufrechterhaltung einer byzantinischen Linienführung in den Christusdarstellungen.

Während sich die Kunst allgemein auf das goldene Zeitalter des Mittelalters zubewegt, setzt sich in der Sakralkunst der *gotische und franziskanische Christus* durch (12.–14. Jahrhundert).

Die vom ritterlichen Geist durchdrungene und von der mystischen Spiritualität des hl. Bernhard beeinflusste Gesellschaft des Mittelalters übt sich im Bau von hoch aufragenden Kirchen mit ihren Fialen, Spitzbögen und Buntglasfenstern. Es ist eine Kunst des Lichts, in der Christus (sowohl

Rembrandt, *Christuskopf*, um 1650, Staatliche Museen zu Berlin, Gemäldegalerie

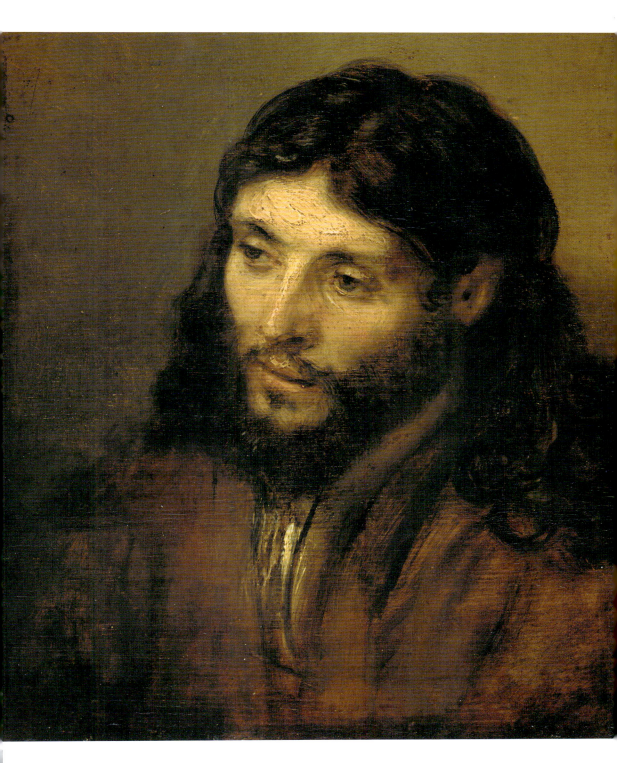

auf Fenstern als auch auf Portalen, insbesondere als Richter dargestellt) als junger Fürst in aristokratischer Schönheit auftritt (Reims, Chartres, Amiens) – nicht abstrakt, sondern mit einem wirklichen Körper. Auch Maria wird als Königin abgebildet, und es mehren sich Skulpturen der Madonna mit Kind sowie Szenen der Marienkrönung durch den Sohn (z. B. im Dom von Siena).

Parallel zu dieser gotischen Kunst tritt ab dem 13. Jahrhundert, also in der Spur der neuen franziskanischen Spiritualität mit ihrem Fokus auf der Menschlichkeit Christi (Krippe, Wundmale), eine Kunstströmung auf den Plan, die den Messias als »wahren Menschen« sieht; dies erkennt man an den Darstellungen sowohl des *Christus gloriosus* als auch besonders des *Christus patiens* (die übergroßen Kruzifixe von Coppo, Giunta, Cimabue und Giotto wurden in der Mitte des Altarraums aufgestellt bzw. aufgehängt). Die Passionsszenen werden dramatischer (Giotto), und Christus ist darin tatsächlich ein Mensch, auch wenn seine künftige Herrlichkeit ihn schon wie eine Aura umgibt.

Die nordeuropäische geistliche Strömung der *Devotio moderna* förderte die verinnerlichte Frömmigkeit des Gläubigen. Dazu erforscht die Kunst die Leidensgeschichte Jesu (Kreuzabnahme, Pietà, Christus als Kreuzträger) in vielfältiger Weise. Die entsprechenden Themen werden große Verbreitung finden, nicht zuletzt in Folge von mystischen Offenbarungen wie denen der hl. Birgitta.

Im ausgehenden 14. Jahrhundert wird eine grenzüberschreitende Strömung der Gotik die aristokratischen Abbildungen mit der individuelle Heiligenverehrung verbinden: So entstehen die »Madonnen der Demut« mit dem Jesuskind im Arm sowie diverse »empfindsame« christologische Szenen (Anbetung durch die Könige, Marienkrönung, Kreuzabnahme usw.).

3. So kommen wir zu einer dritten Epoche, die Dal Bello in ihrem historischen und theologischen Rahmen beschreibt. Der *Christus der Renaissance* ist ein *wahrer Mensch* (15. Jahrhundert). In Florenz wird das Rinascimento von Donatello und Masaccio eingeläutet und die Aufwertung der klassischen Kultur führt gleichermaßen zu einer neuerlichen Auseinandersetzung mit der Menschhaftigkeit Jesu. Dieser Christus ist ein starker Mann, majestätisch und gelassen – selbst im Schmerz (Masaccio, Piero della Francesca, Mantegna, Giovanni Bellini), denn er trägt ja die Unsterblichkeit in sich. Um nur zwei Höhepunkte aus dieser Zeit zu nennen: die *Pietà* von Michelangelo verbindet »nordisch«-sensible Frömmigkeit mit klassischer Harmonie, während Leonardos *Abendmahl* als wahres geistliches und menschliches Drama in höchster Balance erscheint.

Dieser harmonischen Auffassung Jesu als Mensch mit vollkommener, ja himmlischer körperlicher Beschaffenheit steht ein mystischer Expressionismus gegenüber, nicht nur in Italien (Cosmè Tura, Fra Angelico), sondern auch und vor allem in Ländern wie Spanien, wo großer Wert auf realistische Elemente gelegt wird, über Flandern (man denke an den Genter Altar von van Eyck) nach Deutschland mit den großen Szenen der Kreuzabnahme bzw. Beweinung. Die Menschlichkeit Jesu steht beständig im Vordergrund, sei es mit überzogener Grausamkeit, sei es mit großer Sanftheit. Das Sujet der Madonna mit Kind findet weitere Verbreitung und Varianten z. B. als *Heilige Familie* (Botticelli, Giovanni Bellini, Dürer), als Nachwirkung der apokryphen Evangelien und der von Jacobus de Voragine gesammelten Heiligenlegenden. Das Jesuskind ist dabei immer hübsch und gesund, zeigt sich aber auch oft melancholisch als Vorahnung der Passion.

Fast filmartig zeichnet Dal Bello die vielen Christusdarstellungen des 16. Jahrhunderts nach. Der entsprechende Zeitabschnitt lässt sich in zwei Teile gliedern: die späte Renaissance bis 1527 (Sacco di Roma) und die Kunst der Gegenreformation nach dem Konzil von Trient. Dal Bello richtet

sein besonderes Augenmerk auf Michelangelo als Symbolfigur der geistigen Spannung seines Zeitalters. Dem verklärten Christus Raffaels, einer wahren Ikone für die spätere Kunst: wohlgestaltet, blond und stark, und dem triumphierenden Christus Tizians stellen Bosch und Grünewald ihre expressionistisch-mystischen Visionen entgegen, quasi als sollten zwei unterschiedliche Standpunkte verdeutlicht werden: Das Rinascimento schaut auf den harmonischen, siegreichen Christus, während der Norden das Pathos und die mystischen Elemente des unbeschönigten Schmerzensmanns, der sich in Licht verwandeln wird, betont.

Die tiefgreifenden Veränderungen in Gesellschaft und Kirche (durch Kriege und die Reformation) führen zu einer pietistischen Auffassung in der Darstellung des mehrheitlich wunden, schmerzenden Christuskörpers und zur angstvollen Vorahnung des Jüngsten Gerichts (Michelangelo). Christus ist hier eine dramatische Gestalt, deren athletischer Körper sich nun geschunden zeigt. Nach dem Konzil von Trient vervielfachen sich auf katholischer Seite die Bildprogramme aus dem Leben Jesu, darunter insbesondere Szenen seiner glorreichen Passion (in Rom: Kirche Il Gesù, Oratorien, verschiedene Kirchen aus der Zeit Sixtus' V.). Sie haben eindeutig belehrenden Charakter in anti-protestantischer Gesinnung (Tintoretto, die Scuola di San Rocco in Venedig, der Sacro Monte von Varallo). In Spanien findet diese Haltung Ausdruck in der mystisch inspirierten Kunst El Grecos: eine karmelitisch geprägte Spiritualität, die sich im folgenden Jahrhundert weiter durchsetzen wird. Die Körperlichkeit Christi bleibt in dieser Zeit ein wesentliches Merkmal.

4. Die daraufffolgende Epoche ist in vieler Hinsicht die logische Folge des Vorangegangenen und die Bildsprache erklärt sich gewiss auch aus der katholischen Reform und ihrer stark polemischen Haltung gegenüber der protestantischen Reform.

Der *Christus des Barock* (17./18. Jahrhundert) steht für das verstärkte Streben der katholischen Kirche nach Selbstbestätigung. Es generiert die Idee eines grandiosen, triumphierenden Christus in der Kunst, die sich darum bemüht, die Sinne und die Fantasie der Betrachter herauszufordern. Wände und Gewölbe von Kirchen und Klöstern zeigen die himmlische Herrlichkeit mit einem blonden oder braunhaarigen Christus in klassischer Haltung inmitten einer jubelnden Engelschar (in Rom: Il Gesù, Sant'Ignazio, Sant'Andrea della Valle u. a.), während Ölbilder (Rubens) einen athletischen, glücklichen Messias präsentieren. Die Heilige Familie bekommt einen idyllischen, arkadischen Rahmen z. B. in Darstellungen der Flucht nach Ägypten, die das Jesuskind in ruhiger Familienatmosphäre zeigen. Wenn Jesus predigt oder Wunder wirkt, erscheint er als klassischer Held in blauem und rotem Gewand (Poussin).

Die emotionale Seite bleibt stark ausgeprägt: Guido Reni kreiert das Bild eines sanft sterbenden Christus, das bis heute weit verbreitet ist; Murillo, Velázquez und Zurbarán laden zur frommen Verehrung ein durch die Darstellung eines »naturgetreuen« Christusleibs, dessen Schönheit trotz aller Pein erhalten bleibt.

Im Settecento findet die Volksfrömmigkeit ihren Ausdruck in wahrhaft theatralischen Kreuzwegen und in sentimentalen Herz-Jesu-Darstellungen – als körperloser Gegensatz zum Rationalismus der Aufklärung. Auf der einen Seite haben wir also einen der Klassik anhängenden, triumphierenden Christus, auf der anderen eine wirklichkeitsnähere Version, als Mensch unter Menschen. Dies ist der Fall bei Caravaggio und Rembrandt. Der Erste zeigt einen nicht unbedingt schönen, oft ungraziösen und stets dramatischen Messias: ein Evangelium der Armen und des Alltags. Der Calvinist Rembrandt hingegen präsentiert das ganze Leben Jesu auf Ölbildern und Stichen mit einem bemerkenswerten Sinn für das mystische Element, jedoch gepaart mit einem

besonderen Realitätssinn, weswegen Jesus die Züge eines Juden aus seinem Amsterdamer Viertel trägt – vielleicht das schönste Christusporträt überhaupt (Berlin, Staatliche Museen). Seine Intensität und Spiritualität erinnern an seinen berühmten *Verlorenen Sohn*, den man in St. Petersburg bewundern kann.

5. So gelangen wir schließlich zum *Christus der Moderne*, auf der Suche nach einem Körper (19. Jahrhundert).

Im Jahrhundert nach der Französischen Revolution und der napoleonischen Herrschaft, das mit Neoklassizismus beginnt, in der Romantik Form annimmt und mit Vorahnungen des unruhigen 20. Jahrhunderts endet, erleben Christusdarstellungen tiefgreifende Veränderungen, nicht zuletzt im Zuge der Industrialisierung und der Abnahme kirchlicher Aufträge an Künstler. Es entsteht der Subjektivismus.

Auf der einen Seite greift die akademische Kunst auf frühere Vorbilder zurück, allen voran Raffael, Perugino und Guido Reni, mit ihrer Idee eines schlanken, blonden, blauäugigen Christus mit fein gezeichneten Gesichtszügen (besonders in Szenen der Passion und noch mehr der Auferstehung und Verklärung, so z. B. bei Francesco Podesti, *Sala dell'Immacolata*, Vatikanische Museen), auf der anderen schlägt der Symbolismus der zweiten Jahrhunderthälfte neue Wege ein, mit exotischen (Gauguin), dramatischen (van Gogh) bzw. expressionistischen Anklängen (Redon, Munch). Der Leib des Heilands wird von jedem Künstler nicht so sehr abgebildet als vielmehr persönlich interpretiert, und zwar sowohl in traditionellen als auch in primitiv anmutenden Formen. Maler und Bildhauer sind auf der Suche nach neuen Möglichkeiten der Darstellung Christi, der jedoch nicht mehr das Hauptsujet der Kunstwelt ist. Dal Bello zeigt in diesem Band auf, dass sich die Künstler im 20. Jahrhundert besonders vom *verlassenen Christus* angezogen fühlen. Der Aufschrei Jesu am Kreuz wird zum Motiv in unzähligen persönlichen Variationen. Während Picasso den Körper des Gekreuzigten nach seiner Manier in Segmente gleichsam zersägt, macht Bacon daraus nur mehr zermalmtes Fleisch. Guttuso verbirgt das Gesicht in einer originellen *Kreuzigung*, Sutherland stellt den Heiland als schwarzen Streifen dar, Congdon nur noch als Farbkonglomerat, als Un-Körper. Dalí hingegen verknüpft klassische Körperlichkeit mit surrealen Visionen und Chagall verdeutlicht die jüdische Herkunft des Messias, macht ihn zum Symbol des weltweit leidenden Menschen. Rouault wird die Darstellungsweise des Christuskopfs auf lange Zeit prägen und Manzù zeigt auf der *Porta della Morte* der Peterskirche Christus sogar als einen während des Krieges Gehenkten.

Christus steht in der Kunst des 20. Jahrhunderts für den universalen Schmerz. Es gibt viele Formen des Schmerzes und ebenso viele Auffassungen bzw. »Visionen«. In der Tat ist die Kunst des vergangenen Jahrhunderts visionär, obwohl sie uns so gegensätzlich, ja blasphemisch erscheint. Zu Ende geht das Jahrhundert mit einer Neuauflage des auferstandenen Gekreuzigten (so z. B. Fazzini in der Audienzhalle).

Nachdem der Leib zerstört oder im Gegenteil zur Schau gestellt worden war (auch die Filmwelt hat sich ja eingehend mit dem Thema beschäftigt, wobei die Regisseure Pasolini, Rossellini, Scorsese, Zeffirelli und Gibson besondere Akzente setzten), scheint die Kunst nun zur ursprünglichen Idee des gekreuzigten und auferstandenen Menschen zurückzufinden, wie Vangi in seinem Christus für die Kathedrale von Padua (1999), um Herrlichkeit und Menschlichkeit in Einklang zu bringen. Daneben steht die großartige Abstraktion der »informellen« Travertinarbeit von Giuliano Giuliani aus dem Jahr 2012.

Dies sind die Umrisse der vorliegenden Arbeit von Mario Dal Bello, der uns als anerkannter Kunstkritiker einen Aufriss der unzähligen Christusdarstellungen in der Kunst an die Hand

gibt. Seine Texte sind durchweg von konzeptueller Klarheit, theologischer Tiefe und beneidenswertem Vermittlungsvermögen geprägt.

Natürlich kann keines dieser Gesichter ein so nahes und zugleich unermessliches Geheimnis in seiner Vollständigkeit darlegen. Alle zusammen können sie jedoch etwas Neues und etwas mehr sagen. Sie sind nicht einfach Projektionen menschlicher Bedürfnisse, sondern vermitteln und übersetzen eine darüber hinausgehende Sublimität. Abschließend: Die unzähligen, höchst unterschiedlichen Christusgesichter sprechen von einem unergründlichen Mysterium, das sichtbar wurde, da *das Wort Fleisch geworden ist* (vgl. *Joh* 1,14). Man kann sagen, für das Antlitz Jesu in der Kunst gilt das Gleiche wie für literarische Jesusbeschreibungen: Es gibt viele Porträts; die verbindlichsten jedoch sind die, die im Propheten von Nazareth das tiefe Geheimnis des Gott-Menschen erkennen. Der bekannte Literaturkritiker und Jesuit Ferdinando Castelli fragte sich am Anfang eines seiner Bücher: »Welchen Jesus braucht der heutige Mensch? Ich meine, die Antwort lautet: Er braucht einen Jesus, der ihn vom Bösen, vom Leid und vom Tod befreit; der seinem Leben Sinn und Wert gibt, der ihm nahe ist, ihn versteht und seine tiefsten Hoffnungen erfüllt. Mit anderen Worten: Er braucht den Jesus des Evangeliums«.[12]

Die von Mario Dal Bello kommentierten Christusbilder helfen dabei, den Geist zu erheben und sich dem Geheimnis des Menschgewordenen zu stellen. Noch mehr als in der Kunst ist und bleibt Er ja im Innersten jedes nach seinem Bild geschaffenen Menschen eingeprägt.

Nicola Ciola
Ordentlicher Professor für Christologie
und Dekan der Theologischen Fakultät
an der Päpstlichen Lateranuniversität

ANMERKUNGEN

1 »Die Kirche hat seit langem einen Bund mit euch [Künstlern] geschlossen. Ihr habt ihre Kirchen gebaut und geschmückt, ihre Dogmen dargestellt, ihre Liturgie bereichert. Ihr habt der Kirche geholfen, ihre göttliche Botschaft in die Botschaft der Formen und Figuren zu übersetzen und die unsichtbare Welt fassbar zu machen«: Ital. In: *Messaggi del Concilio Vaticano II: agli artisti*, in: EV, I, 495, S. 365.
2 GS, Nr. 62.
3 Johannes Paul II., *Brief an die Künstler* (1999), Nr. 5.
4 »Christus, der neue Adam, macht eben in der Offenbarung des Geheimnisses des Vaters und seiner Liebe dem Menschen den Menschen selbst voll kund und erschließt ihm seine höchste Berufung«: GS, Nr. 22.
5 Johannes Paul II., *Brief an die Künstler* (1999), Nr. 10.
6 Johannes Paul II., *Brief an die Künstler* (1999), Nr. 16.
7 In diesem *Brief* (Nr. 11) verweist Johannes Paul II. ausdrücklich auf P. Marie Dominique Chenu OP, insbesondere auf seine bekannten Studien zur Theologie des 12. Jahrhunderts, wo es um diese besondere »Kategorie« geht.
8 Johannes Paul II., *Brief an die Künstler* (1999), Nr. 15.
9 Benedikt XVI., *Ansprache bei der Begegnung mit den Künstlern in der Sixtinischen Kapelle* (2009).
10 *Ebd.*
11 Aus jüngerer Zeit wären zu nennen: T. Verdon, *Cristo nell'arte europea*, Electa, Mailand 2006, und vom selben Autor *Il catechismo della carne. Corporeità e arte cristiana*, Cantagalli, Siena 2009. Außerdem: F. Caroli, *Il volto di Gesù*, Mondadori, Mailand 2008.
12 F. Castelli, *Cristo, insonnia del mondo. Panoramiche letterarie*, San Paolo, Cinisello Balsamo 2013.

VORWORT

Wie sah er eigentlich aus, dieser Jesus, der Rabbi aus Nazaret in Galiläa, den seine Anhänger Christus nennen?

Seit 2000 Jahren haben sich Abermillionen Menschen diese Frage gestellt. Vergeblich. Es gibt kein »wahres« Abbild Jesu. Von bedeutenden Persönlichkeiten der Antike, wie Alexander d. Gr., Julius Cäsar oder Augustus, besitzen wir mehr oder minder wahrheitsgetreue Darstellungen – vom Gott-Menschen hingegen, dessen Gegenwart in der Weltgeschichte unweigerlich zu einem »vor« und einem »nach« führen musste, kein realistisches Bild. Es bleiben seine Worte, Handlungen und Verhaltensweisen, seine Botschaft, wie sie uns von den Evangelisten hinterlassen wurde, und aus diesen Spuren geht eine einzigartige, facettenreiche und charismatische Persönlichkeit hervor. Auch wer nicht glaubt, dass Jesus der Sohn Gottes ist, kann in ihm einen weisen Propheten, einen ganz besonderen Menschen, einen vorbildlichen, ja heldenhaften Lehrer erkennen.

Dennoch existieren zahlreiche »Porträts« von ihm – aus den ersten Jahrhunderten der nach ihm benannten Zeitrechnung bis heute. Die meisten stellen ihn vor als hochgewachsenen, gut aussehenden jungen Mann mit blondem oder braunem langen Haar und gestutztem, zweigeteiltem Bart, der ein klassisch-römisches Gewand trägt, oder als Gekreuzigten bzw. Auferstandenen mit einem athletischen Körper sowohl im Leid als auch in der Verherrlichung.

Diese Bilder sind das Ergebnis künstlerischer Bemühungen der vergangenen 2000 Jahre, aber auch der sich in diesem Zeitraum entwickelnden Einstellung der Gläubigen – bzw. der Menschen allgemein – in Bezug auf diesen einzigartigen Menschen, zu dem viele von ihnen eine Liebesbeziehung aufgebaut haben. Natürlich sind einige Bilder viel berühmter geworden als andere, aber jeder von uns ist frei, ein eigenes Christusbild zu entwerfen.

Es gibt also nicht eines, sondern abertausende Porträts des Nazoräers, und dennoch fühlt man sich nicht verloren oder verwirrt, wenn man zurückverfolgt, was Glaube, Vorstellungskraft und Hingebung in 20 Jahrhunderten hervorgebracht haben. Alle Bilder und jedes davon künden nämlich auf ihre Weise von der Faszination, die sein Charisma nach wie vor ausübt, vermag es doch die Freuden und Sorgen jedes Menschen in sich aufzunehmen und zum Ausdruck zu bringen.

Genau darin besteht die Absicht dieser Kunstform: Christus hat ja seine tiefe Kenntnis der Menschen und seine grenzenlose Liebe zu ihnen unter Beweis gestellt und Jesus darstellen bedeutet daher, durch seine Geschichte die der Menschheit mit ihren vielen Licht- und Schattenseiten darzustellen.

Dies ist der Grundtenor dieses Bandes. Er beruht auf einer schwierigen Auswahl von Kunst-

Michelangelo, *Das Jüngste Gericht*, Detail, Vatikanstadt, Sixtinische Kapelle

werken, die eine 2000-jährige Bildergeschichte in der europäischen Welt veranschaulichen sollen. Die Anzahl der Abbildungen ist natürlich auf das Wesentliche beschränkt, quasi ein Blick aus der Vogelperspektive, und erhebt keinerlei Anspruch auf Vollständigkeit. Der Autor hegt nur den Wunsch, im Leser größere Neugier und Aufmerksamkeit – ja vielleicht sogar Liebe – zu wecken gegenüber einer Persönlichkeit, die den Betrachter fast unweigerlich in ihren Bann zieht.

ERSTES KAPITEL

DAS BILD EINES AUFERSTANDENEN

FRÜHES CHRISTENTUM

In der Antike waren die Menschen von der Vorstellung des Todes verfolgt. Sie versuchten, dem entgegenzutreten durch vielfältige Formen des Totenkults, durch die Suche nach Ewigkeit dank heroischer Taten – der typische Fall hierfür ist der homerische Held Achilles in der *Ilias* – und bemühten sich um eine Perpetuierung des Lebens durch Werke der Kunst bzw. Literatur oder berühmte Feldzüge, wie die Alexanders d. Gr., Julius Cäsars oder Augustus'. In Rom wurden die Kaiser nach ihrem Tod (manche schon zu Lebzeiten) als Götter verehrt. Dieser Personenkult war nicht nur das Abbild der politischen Einheit eines riesigen Imperiums, sondern genauso ein Zeichen des erklärten Willens, denkwürdige menschliche Handlungen in der allgemeinen Erinnerung festzuhalten.

In der Tat ist das Jenseits, das die Weltanschauung des europäischen Abendlands so tief prägen wird, in der griechisch-römischen Welt nur eine verblasste Vorstellung. Sowohl Odysseus als auch Äneas begegnen auf ihrer Suche nach verstorbenen Heroen im Hades nur farblosen Schatten, die der Vergangenheit nachtrauern. Auch wenn es in den Elysischen Feldern eine Welt der Seligen gibt, so kann doch von einem gesicherten, vollkommen glücklichen künftigen Leben keine Rede sein.

Das Christentum sieht sich bei seiner Ankunft in Rom im 1. Jahrhundert mit einer Vielzahl von philosophisch-mysterischen Kulten konfrontiert, die ihre eigenen Antworten auf das Problem mit dem Tod anbieten und dem Wunsch nach Unsterblichkeit gerecht werden wollen. In diesem Umfeld ist die Verkündigung eines Christus, der den Tod überwunden und durch die Auferstehung eine körperlich-ewige Dimension angenommnen hat, etwas Überraschendes, und sie schenkt denen, die sich dazu bekehren, Zuversicht und Vertrauen in ein Leben, das über den Tod hinausreicht. Dies kommt schon in den Gesängen der ersten christlichen Gemeinschaften zum Ausdruck.

So ist es nur folgerichtig, dass Christus – der »neue Adam«, wie Paulus von Tarsos ihn nennt – in den frühesten christlichen Kunstwerken unter diesem Blickwinkel dargestellt wird, nämlich als Mensch, der über Sünde und Tod (und letztlich auch über Schmerz und Leid) gesiegt hat.

Auch wenn das Alte Testament Darstellungen Gottes verbietet, und sogar christliche Schriftsteller wie Tertullian vor künstlerischen Abbildungen warnen, beginnen die Christen bald, Geschichten aus den heiligen Schriften und aus dem Leben Jesu zu malen. Die Kunstsprache ist dabei noch nicht originell, sondern beruht auf dem Repertoire der spät-kaiserzeitlichen Ikonografie auch für Darstellungen des Auferstandenen, ohne dass auf Realismus oder Porträtcharakter großer Wert gelegt würde.

Da in der Frühzeit die neue Religion von den römischen Behörden noch kritisch beäugt wird, tendieren die Darstellungen zunächst noch zum

Symbolismus mit dem Monogramm *Chi-Rho* (zusammengesetzt aus den beiden ersten Buchstaben des Namens Christus) und dem Fisch, auf Griechisch *Ichthys* (Akrostichon von *Iesous Christos Theou Hyios Soter*, also Jesus Christus Gottes Sohn Erlöser); den Reben, »Zeichen der Eucharistie«, und dem Pfau als Symbol der Unsterblichkeit der Menschenseele (z. B. auf den Mosaiken in Santa Costanza in Rom). Ein wichtiges Element ist das Lamm, verbunden mit dem Bild des Guten Hirten, der schon in der zeitgenössischen (heidnischen) Bildhauerei eine Rolle spielte als Verkörperung von Großmut und Philanthropie, der jedoch im Christentum eine neue Bedeutung annimmt.

Rasch verbreitet sich diese Bildform in den Fresken der Katakomben: In der Priscilla-Katakombe in Rom (3. Jahrhundert) sieht man einen jungen Mann in einem Kreis mit einem Schaf oder einer Ziege auf den Schultern und zwei weiteren zu seinen Füßen; in der römischen Kalixtus-Katakombe, ebenfalls aus dem 3. Jahrhundert, fehlen auf dem gemalten Clipeus die beiden Schafe zu seinen Füßen, und im syrischen Dura Europos tritt der Gute Hirte in der Dekoration eines Kultraums mit Bibelszenen auf. Natürlich handelt es sich noch um primitiv gemalte Bilder ohne große künstlerische Ambitionen, die unter dem Einfluss der zeitgenössischen Formensprache stehen.

In den ersten Dekaden des 4. Jahrhunderts beginnen die Christen, das Gesicht Christi detailreicher herauszuarbeiten. Es ist der Typus eines jungen, bartlosen Mannes, mit kurzen oder langen, gewellten oder lockigen Haaren – und so schön wie der Gott Apoll. Auf einem Thron sitzend und in das Pallium der Lehrer gehüllt, präsentiert er das »neue Gesetz«.

Eines der berühmtesten Beispiele hierfür ist der *Sarkophag des Junius Bassus* im Vatikan (Museo Storico del Tesoro della Basilica di San Pietro, 359). Die um den thronenden Christus angeordneten Szenen erzählen von einer glorreichen und keineswegs schmerzvollen Passion.

Kreuzigungsdarstellungen werden sorgfältig vermieden, nicht nur weil diese Todesart nach wie vor entehrend war, sondern vor allem, weil Christus als Auferstandener gezeigt werden sollte, als neues Licht, das ewige Jugend verleiht. So sehen wir auf dem *Passionssarkophag* (Ende 4. Jahrhundert, Vatikanische Museen) Christus als reinen Triumphator ohne jedes Zeichen des Leidens: Das Kreuz in seiner Hand ist nicht etwa ein Todessymbol, sondern ein Siegeswerkzeug.

Das war schon sehr deutlich geworden im berühmten Mosaik (Ende 3. Jahrhundert) des Julier-Mausoleums in der Vatikanischen Nekropole, wo Christus als *Sol invictus* auftritt, als »neue Sonne der Welt«: Er steigt auf einem geflügelten Pferd zwischen Reben vor goldenem Hintergrund in den Himmel auf. Kaiser Konstantin, der 313 auch für die Christen die freie Religionsausübung durchsetzen wird, war ein Anhänger des Sonnengottes, der hier mit dem Messias identifiziert wird.

Durch Konstantin und sein sog. Toleranzedikt ergibt sich in der Tat eine Wende. Während im Rahmen der ersten Konzilien (Nicäa 325 und Konstantinopel 381) über das »göttliche und menschliche Wesen« Jesu gestritten wird, entwickelt sich das Bedürfnis, sein »tatsächliches« Aussehen zu entdecken. In einem apokryphen Text aus der Zeit versucht sich der Autor in einer Beschreibung des Gesichts: »... Nase und Mund sind vollkommen ebenmäßig. Der Bart ist füllig und zweigeteilt ... Sein Aussehen ist schlicht und erwachsen, und seine Augen sind blau, lebhaft und glänzend«.

Interessanterweise stimmt diese Beschreibung in vielen Punkten mit der *Christusbüste* (Mitte des 4. Jahrhunderts) überein, die ein begabter namenloser Künstler in der Commodilla-Katakombe malte. Die Züge des Mannes sind eindeutig orientalisch (man könnte ihn für einen Palästinenser halten), mit großen Augen, welligem, langem

Taufe Christi, Mosaik, Ravenna, Baptisterium der Kathedrale

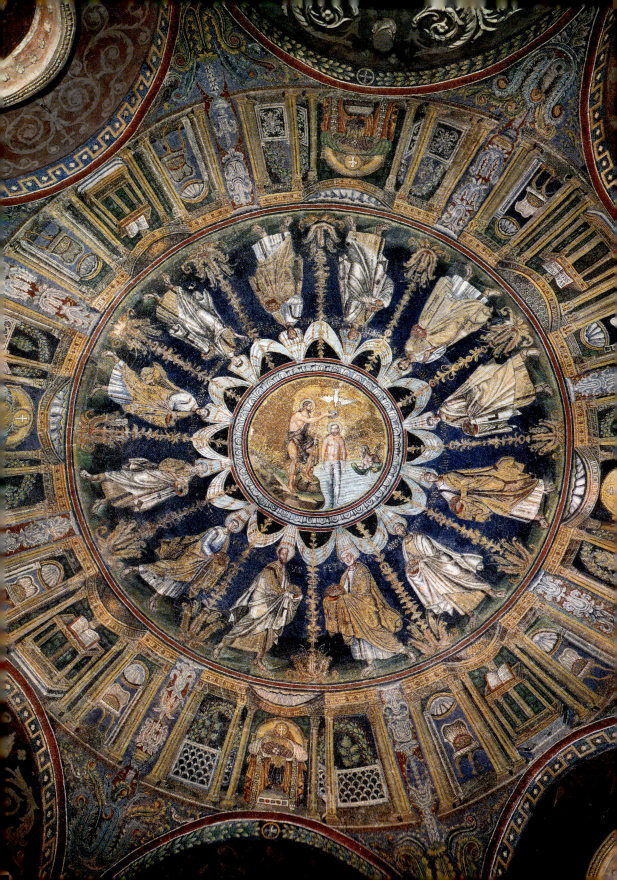

Bart und Haar. Er trägt einen Nimbus und wird von den »apokalyptischen« Buchstaben Alfa und Omega gleichsam eingerahmt.

Es ist ein eindringliches, ja visionäres Porträt, das jedoch noch auf ein privates, nicht-offizielles Umfeld, nämlich die Katakomben, beschränkt ist. Und doch wird davon der realistische Ansatz der westlichen Kunst (im Gegensatz zum spiritualisierenden der orientalischen Welt) abhängen. Die offizielle christliche Kunst wird später vor allem in Werken der Bildhauerei ihren Ausdruck finden.

Man kann die Behauptung vertreten, nach den Konzilsdebatten von Ephesus (431) und Chalkedon (451) habe die Kunst in Bezug auf Christusdarstellungen ein doppeltes Ziel: zum einen die Betonung seiner Menschlichkeit (bes. in den Porträts als erwachsener, bärtiger Mann), zum anderen die Sichtbarmachung seiner Göttlichkeit (in den Bildern als bartloser, »unsterblicher« Jüngling).

Das ist der Fall der *Porta lignea* von Santa Sabina in Rom aus dem 5. Jahrhundert: Der Christus der wunderbaren Brotvermehrung ist ein junger Mann mit Tunika und Pallium, der Gekreuzigte hingegen ist ein bärtiger, nackter, athletischer Erwachsener, der außerdem die beiden anderen Verurteilten überragt. Die geöffneten Augen und die Plastizität des Reliefs sagen uns, dass wir hier den Sieger über den Tod vor Augen haben. Diese Ikonografie wird sich bis ins Mittelalter halten. Die Szene an der *Porta lignea* ist übrigens eine der ersten Kreuzigungsszenen der christlichen Kunst.

An dieser Holztür gehen Realismus und Symbolik ineinander über. Von da an wird in der Kunst jedoch zwischen den beiden Typen des Nazareners unterschieden, und sie werden sich in den folgenden Jahrhunderten immer wieder abwechseln, wobei der Typus des Bärtigen mit langem Haar die größte Verbreitung findet.

ZWISCHEN ROM UND RAVENNA

Das alte und das neue Rom, nämlich Konstantinopel, wo der Kaiser inzwischen residiert, befinden sich ab dem 4. Jahrhundert auf einem kulturellen wie theologischen Konfrontationskurs, was sich selbstverständlich in der Kunst niederschlägt. In Ravenna, Sitz des byzantinischen Exarchen und dadurch de facto kaiserlicher Brückenkopf im Westen, entstehen ab dem 5. Jahrhundert verschiedene reich mit Mosaiken ausgestattete Bauwerke, die insgesamt eine hochstehende künstlerische Darstellungsform Jesu präsentieren. Er wird oft als »ewiger Jüngling« gesehen, als zeitloser Auferstandener. Deshalb spielen sich alle Szenen vor einem goldfarbigen Hintergrund (der himmlischen Herrlichkeit) ab; Körperproportionen, Gebärden bzw. bildliche Perspektive spielen keine Rolle. Christus ist frontal dargestellt, ernst, aber nicht abweisend: Die Präsenz des Göttlichen übersteigt jede menschliche Wahrscheinlichkeit.

Bei der *Wunderbaren Brotvermehrung* in Sant'Apollinare Nuovo (um 504) trägt Jesus Tunika und Pallium; die Apostel in ihren weißen Gewändern sind linear überformt, wirken in ihrem Glanz fast abstrakt.

Im Mausoleum von Galla Placidia (5. Jahrhundert) ist Christus ein junger Guter Hirte, der ein Schaf streichelt. Wie Orpheus in spätantiken Mosaiken sitzt er inmitten einer idyllischen Landschaft. Die Farben sind die der Auferstehung und des »verherrlichten Leibes«: Weiß, Gold, Hellblau.

In der Kirche San Vitale (um 550) thront ein junger Christus zwischen zwei Engeln auf einer Erdkugel als himmlischer Imperator; an den Seiten stehen die beiden Bischöfe Ecclesius und der hl. Vitalis. Auch hier ist der Hintergrund golden; die Blumen auf dem Teppich zierlich und hell leuchtend. Christus, mit einer Schriftrolle in der Hand, erscheint in einer Epiphanie seiner göttlichen Macht. Er ist gleichzeitig Herrscher, Lehrer und Richter.

In der Apsis von Sant'Apollinare in Classe wird der Christuskörper gar durch ein riesenhaftes goldenes Kreuz ersetzt: die *Crux gemmata*, die uns aus der Goldschmiedekunst bekannt ist,

ohne jeden Hinweis auf Blut oder Schmerz, denn es handelt sich eigentlich um die Szene der *Verklärung*.

Auch die Erzählung der Taufe Jesu, die seit dem 3. Jahrhundert in den Katakomben gemalt wird, erfährt jetzt eine Neuinterpretation: Im Baptisterium der Kathedrale von Ravenna (um 458) spielt sich die Szene in der Kuppelmitte ab; einen Kreis darum bilden die Apostel in römischen Gewändern, die ihre Gaben darbringen. Wir haben es hier gleichzeitig mit einer Darstellung der Dreifaltigkeit zu tun: Der Vater ist in der intensiv goldenen Farbe angedeutet, und der Geist kommt in Gestalt einer Taube auf Christus herab, den der Täufer mit Wasser übergießt. Die sie umgebende Natur ist stilisiert, aber die spätrömischen Vorbilder sind trotz der dichten Symbolik des Mosaiks nicht zu übersehen: der kräftige alte Mann in den Wellen als Personifizierung des Flusses Jordan und der Körper des bärtigen, lichten und starken Christus.

Die liturgische, feierliche Aura verleiht dem Ensemble eine Art übernatürlicher Sakralität, wobei die Künstler dazu neigen, den Körper in höchst spirituell verdichteten Bildern festzuhalten, die ja für das orientalische kontemplative Denken typisch sind und später als »byzantinisch« bezeichnet werden. Der Betrachter ist gleichsam hineingezogen in eine »kaiserliche« Vision voll feierlicher Würde. Die Kirche ist sozusagen ein zugleich himmlischer und irdischer Mikrokosmos, in dem das Geheimnis des »Gott-Menschen« Christus vorgestellt wird.

Das Christus-»Porträt« in der Commodilla-Katakombe wird in Rom nicht einzigartig bleiben. In der Basilika Santa Pudenziana entsteht zwischen 402 und 417 ein großformatiges Apsismosaik mit Christus zwischen den Aposteln. Der bärtige, lang- und dunkelhaarige Messias sitzt auf einem Königsthron, sein Haupt von einem Sonnennimbus umgeben; er trägt goldfarbene Tunika und Pallium und hält das Evangelium in der Hand. Hinter ihm sieht man eine Stadt, über ihm eine geradezu gigantische *Crux gemmata* – die Herrlichkeit der Auferstehung – vor einem surreal gefärbten Himmel als Paradies.

In der Basilika der hll. Kosmas und Damian (526–530) trägt der überlebensgroße Christus stark mediterrane Züge und schwebt (im Himmel) zwischen den weißgewandeten Heiligen Petrus und Paulus. Das Bild äußert eine »zurückgenommene dramatische Spannung«, eine physisch allgegenwärtige Herrschaft, auch wenn sie auf eine übernatürliche Ebene gehoben ist. In Rom hat also die Vorstellung eines bärtigen Messias die des bartlosen Jünglings ersetzt: Dem Westen reicht die Betrachtung des Mysteriums nicht aus; man will Christus auch physisch näherkommen.

Etwas Ähnliches vollzieht sich auch im Osten. Die berühmte Ikone des *Lehrenden Christus* im Katharinenkloster auf dem Berg Sinai (6./7. Jahrhundert) zeigt den Messias im Brustbild. Die eine Hand segnet, die andere hält das Evangelium; seine Augen sind dunkel und sanft, die Gesichtszüge scharf geschnitten. Dieses »Porträt« kommt den Erwartungen des Kirchenvolks schon sehr nahe. Die Gläubigen wollten ja »das Gesicht« Christi sehen und seine menschliche Dimension kennenlernen, von der in den apokryphen Evangelien öfter die Rede ist. Außerdem ist hier, trotz Gewand, ein Körper erkennbar – eine Reaktion auf die häretischen Strömungen innerhalb der damaligen Kirche, die Jesu Göttlichkeit auf Kosten seiner Menschennatur übermäßig betonten.

Diese Auffassung wird sich in der Erlöserikonografie schrittweise durchsetzen, nicht zuletzt mithilfe zahlreicher Christusreliquien: heilige Abbilder wie das Mandylion von Edessa oder das Schweißtuch der Veronika oder auch das Grabtuch von Turin. Sie gelten den Frommen alle als *Acheropoieta*, also nicht von Menschenhand gemalte Bilder des Heilands. Das berühmteste davon wird im Patriarchium Lateranense in Rom aufbewahrt und geht vermutlich auf das 6. Jahrhundert zurück. Es wird in der allgemeinen Vorstellung zum Modell des »wahren Abbilds« Christi.

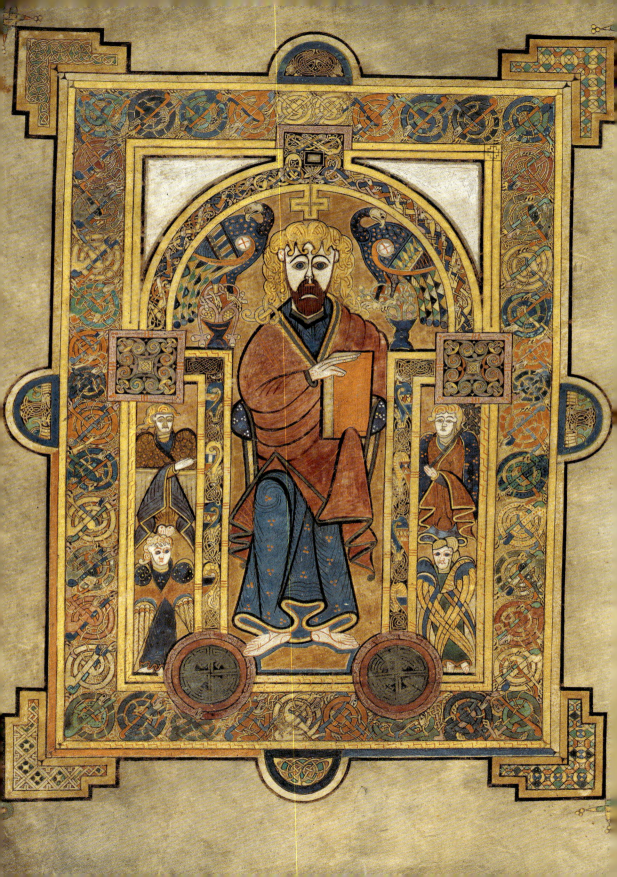

ZWEITES KAPITEL

VOM GLORREICHEN ZUM SCHMERZHAFTEN LEIB
7.–12. JAHRHUNDERT

Im Zeitraum vom 7. bis zum 12. Jahrhundert durchlebt Europa eine wechselhafte Geschichte. Die Kluft zwischen dem westlichen und dem östlichen Christentum wird tiefer. Der Bischof von Rom reagiert auf die Langobardenherrschaft in Italien mit einer dezidierten Unterstützung des Frankenreichs, ja, mit der Krönung Karls des Großen an Weihnachten 800 in Rom begründet er das Reich, das später das »Heilige Römische Reich Deutscher Nation« genannt werden sollte. Im Orient eliminiert der sich ab 632 rasch ausbreitende Islam nach und nach viele christliche Gemeinschaften in Nordafrika und Palästina und dringt immer öfter in Richtung Europa vor in dem Versuch, durch die Brückenköpfe in Spanien und Sizilien auch den Westen zu erobern.

Innerkirchlich kommt es zur Verbreitung des benediktinischen Mönchtums im Westen und zum großen Bilderstreit des 7./8. Jahrhunderts, der sich auch auf die Kunst nachhaltig auswirken wird.

Als sich im Jahr 1054 die Auseinandersetzungen zwischen Rom und Byzanz zuspitzen und in der gegenseitigen Exkommunikation sowie in einem Schisma gipfeln, hat im Okzident schon die Epoche der »romanischen« Kunst begonnen, während sich im Orient gefestigte und dauerhafte Vorbilder für Christusdarstellungen durchgesetzt haben.

Thronender Christus, Miniatur aus dem *Book of Kells*, fol. 32v, Dublin, Trinity College Library

Der Trennung im politisch-religiösen Bereich folgt allerdings keine auf dem Gebiet der Kunst, und die byzantinischen Bildformen setzen sich – wenngleich weniger streng und etwas »vermenschlicht« – in Europa fort. Dort ist das Interesse für das Leben Christi nach wie vor ausgeprägt, und es wird in zahlreichen Mal-, Mosaik- bzw. Freskenzyklen, in Skulpturen und Miniaturen nacherzählt.

Um die erste Jahrtausendwende tritt der Messias dann nicht mehr nur als König und Auferstandener, sondern auch als *Schmerzensmann* auf.

DER CHRISTUS DER »NICHT-RÖMER«

Die Migrationsbewegungen der germanischen und asiatischen Völker, die schon ab dem 4. Jahrhundert durch Europa ziehen, führen nicht zuletzt zu ihrer Christianisierung – teilweise im römisch-katholischen und teilweise im »ketzerischen« arianischen Glauben.

Die künstlerischen Äußerungen dieser Volksgruppen, also der sogenannten Barbaren, der außerhalb des römischen Imperiums lebenden Menschen, die sich in unterschiedlichen Regionen Europas niederlassen (z. B. die Langobarden in Italien und die Westgoten in Spanien), verknüpfen traditionelle ikonografische Elemente mit einem aufs Wesentliche konzentrierten, zuweilen etwas grob anmutenden Stil. Die so entstandenen Werke sind jedoch oft sehr ausdrucksstark, mit einer robusten Ausstrahlung und einer spürbaren Neigung zur Abstraktion.

Die Kunst der Langobarden reicht von Bildhauer- zu Goldschmiedearbeiten; sie bevorzugt starke Farben und abgeflachte Formen. Die Christusgestalt wird zuweilen – wie in der byzantinischen Kunst – in einem Gemmenkreuz abstrahiert, so z. B. im *Agilulf-Kreuz* des Domschatzes von Monza aus dem 6./7. Jahrhundert, einem Kleinod der Goldschmiedekunst mit Perlen, großen Gemmen und sechs knospenförmigen Anhängern. Ein weiteres Beispiel für diese bildhafte Verdichtung des Königtums Christi ist das *Gilulf-Kreuz* (Cividale del Friuli, 7. Jahrhundert) mit acht stark stilisierten Christusköpfen und fast gleich langen Armen.

Die Tendenz zur Abstraktion bleibt konstant und ist auch in einem der berühmtesten Werken der Langobardenkunst auszumachen, nämlich dem *Ratchis-Altar*, der zwischen 734 und 744 in Cividale gefertigt wurde: Der frontal dargestellte Christus ist eine Neuinterpretation des Auferstandenen als junger, bartloser Richter und Priester im frühchristlichen Stil. Diese Bildform existiert neben der eines Messias mit langem Haar und Bart, bei den Langobarden jedoch in rötlich-blonder Tönung, wie es ja ihrem Phänotyp entsprach und wie wir es beispielsweise in den Gewölbefresken des *Tempietto Longobardo* (Santa Maria in Valle, ebenfalls in Cividale, um 760) sehen können: ein körperloser, vollkommen vergeistigter Christus ohne jedes Anzeichen von Plastizität, mit dem Buch des Lebens in der Hand, in einer goldenen Mandorla dargestellt. Man sieht ihn freudig lächeln, was dem gläubigen Betrachter Zuversicht einflößen soll.

Realistische Ansätze gepaart mit abstrakten Elementen durchziehen die Christusdarstellungen in den vielen Miniaturkodizes aus den benediktinischen Klöstern, von denen die Evangelisierung der Britischen Inseln ausging. Miniaturen werden mit der Zeit zum Alleinstellungsmerkmal der Skriptorien mit Auswirkungen auf ganz Westeuropa und seine Kunst.

Die irische Schule beispielsweise entwickelt Bilder – wie den Christus im *Book of Kells* (Dublin, Trinity College Library, 8. Jahrhundert) –, die lokale realistische Ausdrucksformen verbinden mit einer Vorliebe für fantasievolle Dekorationen nach Art der Orientteppiche samt Tieren, Blumen und geometrischen Flechtmotiven. Der Christus der genannten Miniatur ist zweidimensional, unkörperlich, er hat blondes Haar und einen dunklen Bart (ein eindeutiger Verweis auf das Aussehen des autochthonen Volkes), thront als Meister, hält das Evangelium eng am Körper und ist von vier blonden, stilisierten Engeln umgeben. Die Erinnerung an klassische Vorbilder ist greifbar. Weitere augenfällige Elemente sind die durchscheinenden Farben und die Linien der dicht gefältelten Kleidung. Das Bild vermittelt den Eindruck einer zugleich nahen und fernen Gestalt, mit einem gewissen Hang zur Hyperdekoration, in dem unschwer der Einfluss der islamischen Kunst zu erkennen ist.

In einer Zeit, in der die Menschen das Jüngste Gericht mehr als ihren eigenen Tod fürchten, entwickelt sich Christus zum Abbild des Endgerichts über alles Menschliche – ein König voller Würde, der mit ernstem Gesicht auf dem himmlischen Thron sitzt.

DER GROSSE BILDERSTREIT

Im Jahr 726 erlässt der byzantinische Kaiser Leo III. der Isaurier ein Edikt, das die Verehrung und Herstellung von Sakralbildern in seinem ganzen Reich untersagt. Für die von den Predigten der Mönche geförderte Volksfrömmigkeit ist das ein äußerst herber Schlag: Tausende Bildwerke werden zerstört, ihre Besitzer denunziert und bestraft. Mit dieser Maßnahme will der Kaiser den Exzessen bei der Bilderverehrung entgegenwirken und auf die Anklage der Götzenanbetung reagieren, die vom Islam erhoben wird, der ja bekanntermaßen kein Bild der Gottheit zulässt. Außerdem folgt das Edikt auch politischen und theologischen Erwägungen.

Es fehlte nicht an Bilderfeinden, die an der redlichen Absicht der Künstler zweifelten, wie schon Bischof Epiphanios von Salamis im 4. Jahrhundert v. Chr. schrieb. Schließlich setzten sich die Thesen der Konzile von Nicäa (325) und Chalcedon (451) über Christus als »eines Wesens mit dem Vater« und »Mensch geworden« gegen die ketzerischen Thesen der Monophysiten und Gnostiker durch. Diese vertraten, der Messias sei ausschließlich ein göttliches Wesen, das vielleicht einen Körper besaß, aber eher wie eine Art Phantom. Gewissermaßen hatte auf diese Weise auch die sakrale Ikonografie eine Anerkennung erfahren, die durch die Trullanische Synode 692 bestätigt und erweitert wurde. Die Synode bestimmte: »Die menschliche Gestalt Christi, unseres Gottes … soll auch in Bildern anstelle des Lammes gezeigt werden … damit uns bewusst wird, wie tief der Logos gedemütigt wurde, und damit wir dazu gebracht werden, seines Lebens im Fleisch zu gedenken … und seiner Erlösung der Welt«.

In der damaligen Kunst gab es jedoch einen ausgeprägten Hang zur Symbolik, und dies erklärt zumindest teilweise die Absichten der Ikonoklasten, die vielleicht (nur) den reinen Glauben retten wollten. Der Bilderstreit dauerte bis 843 an, als Kaiserin Theodora den Bilderkult offiziell wiederherstellte.

Zu gleicher Zeit bevorzugte die westliche Kunst einen erzählenden, konkreten Stil und zeigte Jesus als Menschen, gleichsam um sein Geheimnis zu enthüllen und ihn der Menschheit anzunähern; im Osten hingegen beruhten die Bilder auf dem Konzept einer »geheimnisvollen Offenbarung« Christi als Mensch und Gottessohn.

Diese zwei Richtungen lassen sich an mehreren Kunstwerken aus dieser Epoche verdeutlichen.

In Rom, wo sich die Päpste dem kaiserlichen Diktat widersetzen, kommt es in verschiedenen Basiliken (Santa Prassede, Santa Cecilia, Santa Maria Antiqua, Santa Maria in Domnica) gewissermaßen zu einer ikonografischen Kampagne: Auf Mosaiken und Fresken ist Christus entweder auf Marias Schoß zu sehen (Santa Maria in Domnica, mit einer realistischen Darstellung des knienden, opfernden Papstes, der mit dem Quadratnimbus der Lebenden abgebildet ist) oder in einem Clipeus (Santa Prassede) oder auch zwischen den Aposteln. Die Bilder replizieren das frühchristliche Schema in seiner byzantinischen Fassung, wobei ein ausgeprägtes Gefühl für Körperlichkeit und Porträtistik festzustellen ist.

Auf dem Fresko der *Kreuzigung* in Santa Maria Antiqua (741–752) sehen wir einen Christus mit weit geöffneten Augen – ein Vorbote künftiger Versionen des *Christus triumphans* –, der mit einem Colobium bekleidet am Kreuz hängt. Darstellung der Passion, wenn auch in »verherrlichter Form«, sind inzwischen nichts Außergewöhnliches mehr.

Im Osten wird Christus zum *Pantokrator*, dem (allmächtigen) Weltenherrscher – in frontaler, hieratischer, zuweilen strenger Darstellung in Kuppeln bzw. Apsiden, damit er »vom Rand des Himmels herabschaut«, wie es im Kloster Daphni bei Athen zu sehen ist.

Dieser Typus wird sich größter Beliebtheit erfreuen, nicht nur im Osten, sondern auch im Westen, vor allem in Süditalien, wohin er von geflohenen griechischen Mönchen und Kunsthandwerkern aus Byzanz exportiert wurde.

Es ist eine grandiose Gestalt, ein treffendes Bild der göttlichen Macht.

Gleichzeitig wird der Kult um die Reliquien und die ikonischen Bildnisse verstärkt. Der menschliche Körper wird unnatürlich in die Länge gezogen, der Gesichtsausdruck erstarrt, die Farbe wird durchscheinend. Zwei ganz besondere Reliquien werden vom Bildersturm verschont, weil sie für *Acheropoieta*, also für nicht von Menschenhand gemalte Bilder, gehalten werden. Da ist zum einen das sogenannte *Mandylion*: ein menschliches Antlitz Jesu, frontal und friedlich, ein Ausdruck des Glaubens an die Mensch-

werdung des Gottessohns. Laut Überlieferung stammte es von König Abgar von Edessa, der, an Aussatz erkrankt, von Jesus aus der Ferne geheilt wurde. Der Messias hatte sich indessen das Gesicht mit einem Tuch abgetrocknet, das ihm ein königlicher Eilbote gebracht hatte, und sein Bild blieb darauf haften. Es handelte sich also um ein Doppelwunder.

Christus soll außerdem seinen Gesichtsabdruck auf einem Tuch hinterlassen haben, mit dem ihm eine Frau während seinem Aufstieg auf den Kalvarienberg den Schweiß abwischte. Gemeint ist die berühmte Reliquie der *Veronika*, das Schweißtuch mit dem schmerzlichen Jesusgesicht – fast noch berühmter als das *Turiner Grabtuch*, das bis in die heutige Zeit Gegenstand tiefer Verehrung und heftiger Debatten ist.

Unter den recht zahlreichen *Acheropoieta* befindet sich das vielleicht bekannteste, und inzwischen stark angegriffene, in der Privatkapelle der Päpste im Lateran. Die Quellen bezeugen es schon bei Papstprozessionen im 8. Jahrhundert.

Alle diese kostbaren Andenken – in ihren diversen Ausformungen, die sich jedoch immer an der ursprünglichen Idee orientierten – übten einen dauerhaften Einfluss auf die westliche wie östliche figurative Kunst aus (Mandylion, 2. Hälfte des 12. Jahrhunderts, Moskau, Staatliche Tretjakow-Galerie).

CHRISTUS IN DER »ARMENBIBEL«

In einer Gesellschaft mit einem sehr hohen Prozentsatz an Analphabeten kommt den großen Klöstern u. a. die Aufgabe zu, das Volk über die Lebensgeschichte Christi zu belehren durch Malwerke in den Abteikirchen. Die meistverwendete Technik ist das Fresko, nicht nur weil es relativ rasch ausgeführt werden kann und lange hält, sondern auch weil es ungleich günstiger ist als beispielsweise Goldschmiedewerke und Miniaturen.

In dieser Zeit ist Europa ein riesiger christologischer Malzyklus, der sich auf alle Länder erstreckt – von der Kirche St. Georg in Oberzell-Reichenau (10. Jahrhundert), in der Christus größer als die anderen Personen auftritt, bis zum Pantokrator von Sant Climent im katalonischen Taüll mit »expressionistischen« Zügen (um 1120), von den Geschichten aus dem Evangelium in Auxerre (um 857) zu denen in Müstair in der Schweiz (11. Jahrhundert) und dann hinunter nach Italien: Fresken werden zum bevorzugten Medium für die Vermittlung des christlichen Glaubens an die einfacheren Schichten der Bevölkerung.

Bis heute sind Zeugnisse hoher künstlerischer Ausdruckskraft erhalten. So bewahrt z. B. die kleine Kirche Santa Maria Foris Portas in Castelseprio (Piemont) einen Zyklus mit Kindheitsgeschichten Jesu in bemerkenswert feiner Ausführung bezüglich Gefühlswelt und Dynamik; in Süditalien präsentiert die *Kreuzigung* von San Vincenzo al Volturno (um 830) ein tragisches Pathos, das mit der Starrheit des byzantinischen Modells kontrastiert. In Sant'Angelo in Formis bei Capua ließ Abt Desiderius von Montecassino im 11. Jahrhundert einen Zyklus malen, dessen hochpoetische Bilder zwischen dem byzantinischen und dem spätrömischen Geschmack schwanken. Die Szene *Christus und die Ehebrecherin* ist im Klima eines religiösen Schauspiels ganz auf den Blicktausch zwischen Christus und der verängstigten Frau konzentriert.

Zu den Szenen aus dem Evangelium gesellt sich außerdem der Gedanke an das schreckliche Gericht nach dem Tod, den *dies irae*, wie eine noch heute berühmte Sequenz aus dem späten Mittelalter besagt.

An den westlichen Innenfassaden zahlreicher Kirchen entstehen überdimensionale Fresken des *Jüngsten Gerichts* – ebenso über manchen Eingangstoren der Kathedralen, die damals im ganzen feudal geprägten Europa und an bedeutenden Wallfahrtsorten (z. B. Santiago de Compostela) gebaut werden. Es sind massive, »roma-

nische« Architekturen mit weiten, auf starken Pfeilern ruhenden Tonnengewölben; über dem Hauptalter – oberhalb der Krypta – erhebt sich ein Ziborium (der »Himmel«), das oft mit einem *thronenden Christus* verziert ist (Mailand, Sant'Ambrogio).

Der Messias, wie z.B. der von Gislebertus über dem Portal von Saint-Lazare im burgundischen Autun (1130–1140), ist königlich und streng. Um ihn scharen sich Maria, Petrus und die Apostel im Paradies, der Posaunenengel und ein weiterer Engel, der die Seelen »wiegt«. Unten erstehen die Toten aus ihren Gräbern, während monströse Dämonen die Verdammten zur Hölle führen – eine furchterregende Szene, die sich bis ins 16. Jahrhundert als Modell halten wird.

Christus ist ein gerechter Richter, streng wie ein Feudalherrscher, gewaltig wie der Pantokrator, der in Sizilien die Kirchen der Normannenkönige schmückt, wo byzantinische Kunst in Reinform sich mit der kolossalen Größenordnung nordischer Inspiration vermengt.

In diesem von Kriegen und Epidemien geprägten Kontext entdeckt das Kirchenvolk die Menschlichkeit des »menschgewordenen« Christus für sich neu. Die gemalten oder geschnitzten Riesenkreuze, die ab dem 12. Jahrhundert an den Triumphbögen bzw. über den Altären auftauchen, sollen das Mit-Leid und die Anteilnahme des Heilands am Schicksal der Menschen zum Ausdruck bringen.

Es ist zwar kein schöner und ein meist unproportionierter, aber sehr ausdrucksstarker Christus. Er bleibt ein König – *Christus triumphans* – und schaut von der erhöhten Stellung des Kreuzes mit wachen Augen auf die Welt.

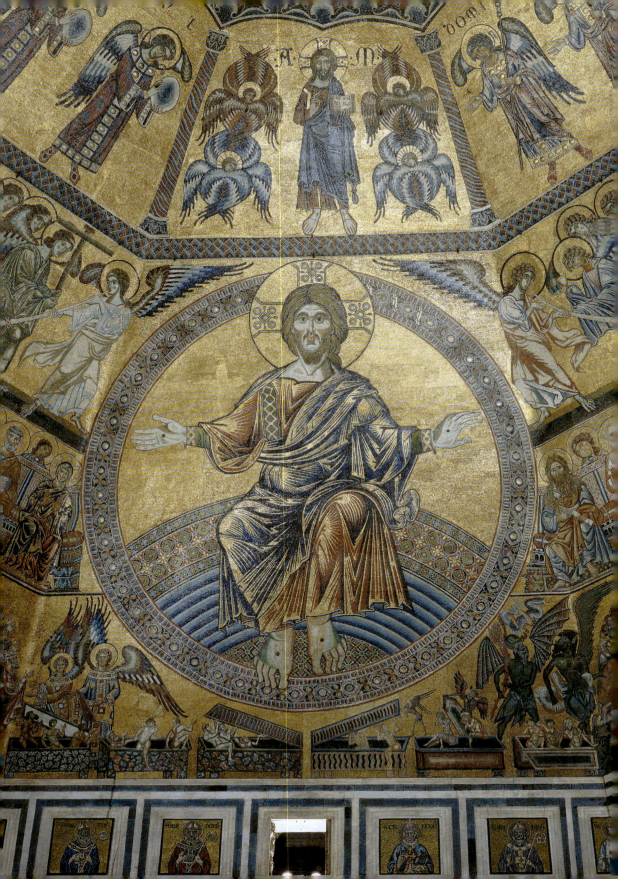

DRITTES KAPITEL

DER »GOTISCHE« CHRISTUS (13.–14. JAHRHUNDERT)

DER MESSIAS ALS FÜRST UND RITTER
Im 12. Jahrhundert, dem Zeitalter der Kreuzzüge, entwickelt sich in Europa das Ideal des Rittertums, dem ein Mystiker und zugleich Mann der Tat wie Bernhard von Clairvaux eine stark spirituelle Prägung beimisst. Dies findet seine Bestätigung in der Gründung geistlicher Ritterorden (z. B. Templer, Malteser, Deutscher Orden).

Die damals in Europa entstehenden Kathedralen werden zu offenen, lichten Räumen, mit floral verzierten Fialen, extrem hohen Gewölben, bunten Glasfenstern und einem wahren Heer von Skulpturen an Portalen und Fialen – eine Art himmlisches Paradies, das auf Erden in einem Wald aus Stein und Farbe Gestalt angenommen hat. Der Gläubige betritt das Gotteshaus, das himmlische Paradies, durch stark angeschrägte Portale, um die sich Mal- bzw. Bildhauerwerke mit Szenen der *Kreuzigung*, der *Jungfrau Maria* und vor allem des *Jüngsten Gerichts* scharen.

Christus beherrscht das Bild: Sein angenehmes Aussehen erinnert an klassische Vorbilder, er ist majestätisch aber nicht furchteinflößend, sein harmonischer Körper strahlt Güte aus. Es ist ein Fürst mit aristokratischen Zügen, der inmitten seines himmlischen Hofstaats von Engeln und Heiligen thront.

So erscheint er in Chartres und Reims, in Amiens und Straßburg, in Burgos, in Bamberg und Köln, genauso wie auf den Kanzeln von Nicola und Giovanni Pisano in Pisa und Siena.

Die Kirchen aus Stein und Glas werden zum Ausdruck eines sicheren, geordneten Glaubens – nicht zufällig ist dies die Zeit der großen theologischen *Summae* an den Universitäten – und das Licht wird zum absoluten Protagonisten nicht nur der Architektur. Es beherrscht die runden und hochgezogenen, spitzbogigen Fenster in außerordentlicher Farbenpracht, um die Geschichte der Heiligen, der Muttergottes und ihres Sohnes zu erzählen.

Besondere Aufmerksamkeit erfährt das Thema der *Marienkrönung*: Bedeutende italienische Beispiele hierfür sind die Glasfenster des Doms von Siena bzw. die Mosaiken von Santa Maria Maggiore und Santa Maria in Trastevere in Rom. Andernorts wird Maria als aristokratische Prinzessin dargestellt, die auf Marmor- und Elfenbeinwerken ihr Kind mit raffinierter Eleganz vor sich hält.

Ein Beleg für diese königliche Auslegung der Muttergottes ist das blaue Fenster in Chartres mit der berühmten *Notre-Dame de la belle verrière* (1194), die in ihrer Sanftheit und Güte das Bild Christi selbst widerspiegelt. Der *Beau Dieu* von Amiens oder der *thronende Christus* im Chor des Kölner Doms zeigen einen ebenmäßigen Jesus, in wallende, wogende Gewänder gekleidet, mit fein geschnittenem Gesicht, der sowohl als Richter

Coppo di Marcovaldo, *Thronender Christus*, Florenz, Baptisterium

wie auch als Gekreuzigter oder Auferstandener Güte und Sicherheit einflößt.

Diese Darstellungsform finden wir in Miniaturen, Goldschmiedearbeiten, Malereien.

Die *Parusien* auf den Mosaiken des Doms von Pisa und des Baptisteriums von Florenz präsentieren einen neuartigen Christus, der gleichsam »musikalisch« mit Licht und Goldfarbe eingekleidet wird, was ihm und seinen üppigen kaiserlichen Gewändern den Ausdruck positiver Ruhe verleiht. In der Papststadt Avignon malt Simone Martini aus Siena um 1340 einen *Salvator Mundi* mit fließenden Linien und fürstlichem Aussehen und überwindet damit das byzantinische Schema für dieses Sujet.

In Orvieto komponiert der fast vergessene Künstler Ugolino von Vieri mit dem *Reliquiar für das Korporale von Bolsena* ein Universum aus Mikroskulpturen und Email, sodass die Ansicht des Schreins gleichsam als Fassade einer Kathedrale daherkommt, um Episoden sowohl aus der Wundergeschichte als auch aus dem Christusleben zu erzählen – eine Kunst, die ganz aus dem Spiel mit dem Licht zu bestehen scheint.

Gegen Ende des 14. Jahrhunderts wird sie noch raffinierter, in ästhetischer wie in inhaltlicher Hinsicht, und findet internationale Verbreitung. So wird beispielsweise bei Maria das königliche Element mit ihrer Bescheidenheit verknüpft. Die Ikonografie präsentiert uns die Gottesmutter entweder in einem Rosenhain sitzend (eine bei den deutschen Dominikanern entwickelte Bildform) oder in einem Blumengarten mit dem Kind auf dem Schoß oder auch von der Dreifaltigkeit gekrönt in einer geradezu prunkvoll-bunten Umgebung. Ähnlich kostbare Ausschmückungen bestimmen die Christusszenen.

Das berühmte *Parament von Narbonne* (um 1377, Paris, Louvre) aus bemalter Seide erzählt die Passion in feinsten Grisaillezeichnungen, welche die noblen, zurückhaltenden Äußerungen des Leidens noch mehr zur Geltung bringen.

DER »MENSCHLICHE« CHRISTUS DES FRANZ VON ASSISI

Unzweifelhaft übten die charismatische Persönlichkeit des Heiligen von Assisi und die von ihm begründete Bewegung einen beachtlichen Einfluss auf die Kunst aus. Neben einer neuen »franziskanischen« Architektur mit eher schmucklosen, aber mit Fresken ausgestatteten Innenräumen und Gewölben bzw. Bögen gotischer Abkunft entwickelte sich eine stark »christozentrische« Spiritualität, die sich auch in der Malerei und der Bildhauerei widerspiegelte. Sie ist der sichtbare Ausdruck einer immer stärkeren Hinwendung in weiten Teilen Europas zu einem leidenden Christus »mit menschlichem Antlitz«, dessen Schmerz als Antwort auf eine oft dramatische soziale und wirtschaftliche Situation gesehen wird (man denke z. B. an die große Pestepidemie im Jahr 1348). Geschichten aus dem Leben des Messias werden auf Tafeln und Fresken extensiv dargestellt.

In den großen gemalten Kreuzen erkennt man einen Ausdruck des allgemeinen Wunsches, die Passion Christi nicht nur zu betrachten, sondern gleichsam mitzuerleben. In dieser Zeit entstehen demgemäß die Bruderschaften der Geißler; der Gekreuzigte gilt als passendstes Bild für den Kirchenraum.

Franziskus lebt in dieser Atmosphäre, betont darin vor allem die Liebe Christi zur ganzen Menschheit, »erfindet« anscheinend die Krippendarstellung und erhält als erster die »Wundmale«.

Vor einem Kreuz mit dem *Christus triumphans* findet er den Mut zu einer radikalen Lebensumstellung. Das Bild des *Christus patiens* stellt sich zunächst dem des glorreichen Christus zur Seite und ersetzt es dann sogar.

Der Kruzifixus ist als Sujet äußerst verbreitet und wird von europäischen Künstlern unendlich oft auf eigene Art und Weise interpretiert.

Giunta Pisano, *Kreuzigung*, Bologna, San Domenico

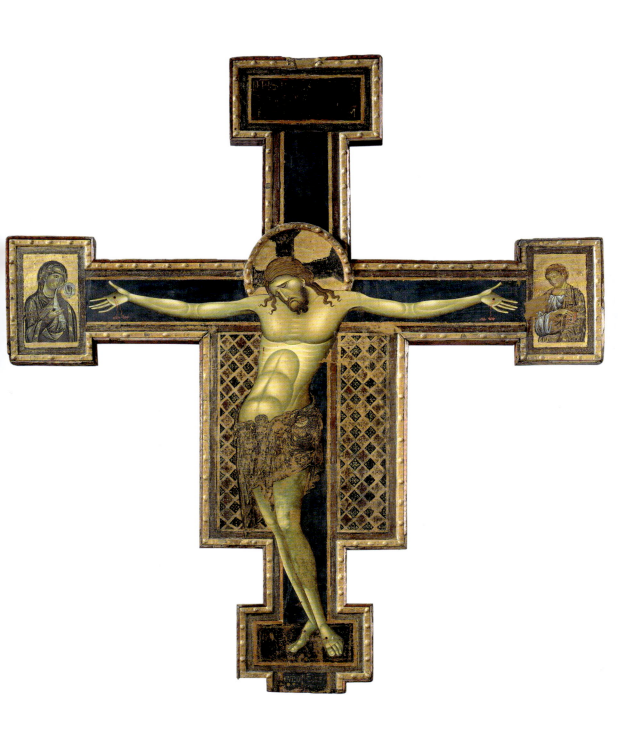

Das Portal des Naumburger Doms St. Peter und Paul (um 1250) schmückt eine lebensgroße, bemalte Messiasskulptur mit Maria und dem weinenden Johannes an seiner Seite.

In der Kölner Kirche St. Maria im Kapitol hingegen wurde 1304 ein Kruzifix mit blutendem, eingefallenem Körper aufgestellt. Man sieht die Rippen, den im letzten, mühevollen Atemzug angespannten Bauch, den über die gequälte Brust geneigten Kopf. Die Wirklichkeitsnähe des Bildes ist beeindruckend, sollte es doch Mit-Leid im Gläubigen während der Meditation bei der Karfreitagsvesper wecken.

In jenen Jahren entwickelt sich auch der Darstellungstyp der *Pietà*. Deren erstes Beispiel ist die sog. *Pietà Roettgen* (Holz, 88,5 cm, Bonn, Rheinisches Landesmuseum) mit einer verzweifelten Muttergottes und einem ausgemergelten Christus.

Ähnliche Darstellungen kommen auch in Italien auf. Wir möchten an dieser Stelle nur ein paar Beispiele nennen als ebenso viele Etappen einer kollektiven Schau des Christusbilds.

Das Stationskruzifix (1251–1254), das von Giunta Pisano für die Kirche des Dominikanerordens in Bologna gefertigt wurde, zeigt schon Ansätze der neuen Ausrichtung, die sich mehr und mehr von der philobyzantinischen Anlage entfernen wird. Der geschwungene Messiaskörper gemahnt an gewisse Feinheiten der gotischen Kunst. Es ist ein linearer aber von Weichheit berührter Christus; an den Enden der Kreuzbalken treten, wie üblich, Maria und Johannes auf. Das Pathos des Todes ist sichtbar im geneigten Haupt und in den braunen Haaren, die auf die Schultern fallen; der Mann selbst jedoch ist friedlich und strahlt eine Ruhe aus, die man tatsächlich »franziskanisch« nennen könnte.

Die Vereinigung von byzantinischem Stil mit gotischer Eleganz findet bei Cimabue eine noch höhere reelle Ausprägung. Als wahrhaft dramatischer Autor, wie er uns in den Fresken von San Francesco in Assisi entgegentritt, verankert er seine Kunst in der Betrachtung über das Leiden Christi. Das gilt auch für die beiden Kruzifixe in Arezzo und Florenz. Sie schildern diese fürchterliche Strafe in einer Weise, die den Gläubigen zur Nachahmung anregen soll – wie es das weit verbreitete Buch von Thomas a Kempis *Die Nachfolge Christi* Anfang des 15. Jahrhunderts ebenfalls empfahl. Cimabue wendet in seinen Werken Jesus den Menschen zu; dessen Körper ist anatomisch noch unvollkommen, vollkommen ist jedoch schon seine spirituelle Prägnanz.

Mit Giotto gewinnt Cimabues Pathos eine größere, mächtigere Dimension. So wird in der Scrovegni-Kapelle in Padua die Lebensgeschichte Christi mit einem Sinn fürs Dramatische erzählt – eindringlich, feierlich, königlich und symbolisch: Christus, wahrer Mensch aus Fleisch und Blut, geht zuversichtlich auf Tod und Auferstehung zu, genauso wie auf das *Jüngste Gericht*, das auf der Innenseite des Westfassade prangt. Es ist eine epische Version des Jesuslebens, die unter dem Einfluss sowohl der großangelegten Werke der Klassik als auch des raffinierten Umgangs der Gotik mit Farbe und Licht steht.

Das Hell-Dunkel-Spiel konstruiert Stück für Stück ein sanftes und plastisches Bild des Körpers, der innere Ruhe und Ausgeglichenheit ausstrahlt. In der Tat strömt dieser rothaarige Christus, dessen Gesicht genauso klassisch gestaltet ist wie bei den zeitgenössischen Werken Nicola Pisanos, einen großen Frieden aus. Es ist ein wahrer Mensch wie wir, pflegte Franziskus zu sagen, und Giotto betont dies durch seinen breit angelegten, tiefgründigen Stil.

Viele Maler lassen sich im Trecento auf der gesamten italienischen Halbinsel von unterschiedlichen Elementen dieses genialen Künstlers anstecken. Zu nennen wären hier die Fresken von Giusto de Menabuoi im Baptisterium von Padua und in der Kapelle des hl. Nikolaus in Tolentino; die biblischen Szenen von Taddeo Gatti in der Basilika Santa Croce in Florenz, die Werke von Lippo Memmi in San Gimignano, die von Loren-

zetti in Assisi bis hin zu San Lorenzo Maggiore in Neapel – ein einmaliges Kaleidoskop von gemalten Erzählungen, in denen die Menschlichkeit Jesu sowohl in ihrer körperlichen Beschaffenheit als auch in ihren Gefühlsäußerungen erforscht und dabei immer natürlicher wird. Dies wiederum beweist den starken Einfluss Giottos und seiner Auffassung von Christus als Mensch und Gott.

In Venedig kommt es zu einer ganz besonderen Erfahrung, denn auf der Jahrhunderte dauernden Baustelle des Markusdoms fließen byzantinische Elemente (die Mosaiken der Porta Sant'Alipio mit Pantokrator) sowohl mit romanischen als auch gotischen (Skulpturen an der Fassade) zusammen, sodass die Kirche zu einem wohlklingenden Akkord der unterschiedlichen östlichen und westlichen »Stimmen« der Messiasikonografie werden konnte.

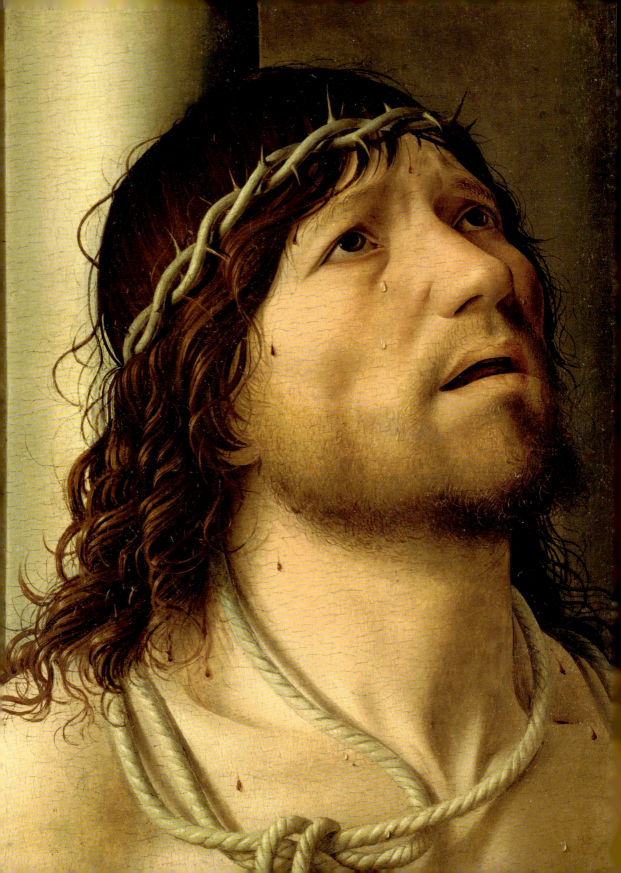

VIERTES KAPITEL

CHRISTUS, DER VOLLKOMMENE MENSCH
DAS 15. JAHRHUNDERT

DIE RENAISSANCE IN ITALIEN

Als Masaccio zwischen 1426 und 1428 in der florentinischen Kirche Santa Maria Novella ein Fresko mit der *Dreifaltigkeit* (einem seit dem 12. Jahrhundert sehr verbreiteten Sujet) malt, entscheidet er sich für einen hageren und doch kraftvollen Christus, genauso wie seine Zeitgenossen Filippo Brunelleschi und Donatello (um 1420). Der Messias von Florenz ist drahtig und besitzt reelle anatomische Formen. Der Mann am Kreuz schreit nicht, sondern leidet mit einer stillen Würde, die jene Künstler sehr gut zu äußern wissen, nicht zuletzt auf der Grundlage einer kulturellen Erneuerung, in der die antike griechisch-römische Welt im Licht der christlichen Botschaft neu interpretiert wird: Es ist der Geist der Renaissance, der sich, von Florenz ausgehend, auf ganz Europa ausdehnen wird.

Die Christusgestalt verströmt eine einzigartige moralische Kraft. Das berühmte Fresko Masaccios *Der Zinsgroschen* in der Chiesa del Carmine in Florenz (1425) zeigt einen feierlich-plastischen Messias in einer Apostelschar, die ihn wie ein menschliches Amphitheater umrahmt.

Der Mensch ist das Kernstück des Universums, das vollkommene Geschöpf Gottes, und Christus ist der menschgewordene Gott. Die sich hieraus ableitende figurative Strömung stellt den Gott-Menschen mit harmonischen Proportionen dar, um die Pracht der Seele durch die Anmut des Körpers zum Ausdruck zu bringen, gemäß der neuplatonischen Philosophie, die in Florenz ihre hauptsächlichen Vertreter in dem Humanisten Marsilio Ficino und dem Dichter Agnolo Poliziano hat.

Die Christusdarstellungen von Künstlern eines Schlages wie da Vinci oder Michelangelo (insbesondere die vatikanische Pietà von 1498), das beliebte Thema der Muttergottes mit dem Kind, die Passions- bzw. Auferstehungsszenen, der leidende oder das Kreuz tragende Christus: Diese Sujets gab es schon in der Kunst des vorigen Jahrhunderts, sie werden jedoch nun aus einem neuen Blickwinkel behandelt, nämlich in der Absicht, die Menschlichkeit Jesu in seiner zwar körperlichen, aber dem Glanz seiner Seele entsprechenden Vollkommenheit darzustellen.

Der *Auferstandene* auf dem offenen Grab stehend, den Piero della Francesco um 1463 im umbrischen Sansepolcro gestaltet, tritt auf wie ein Triumphator und Beherrscher einer Natur, die gerade zu einem erneuerten physischen und geistigen Frühling erwacht.

Die Christusdarstellungen Peruginos, der in der zweiten Jahrhunderthälfte die Kunstszene in Italien mitbestimmte (die *Schlüsselübergabe an Petrus* in der Sixtinischen Kapelle im Vatikan, die *Kreuzigung* in Santa Maria Maddalena dei Pazzi in Florenz, 1496), schärfen den Sinn des Betrachters für die Schönheit mit sanfteren Elementen und unendlich geweiteten Räumen, die ein aus-

Antonello da Messina, *Christus an der Martersäule*, Paris, Musée du Louvre

geprägtes kompositorisches Gleichgewicht in die Devotionsbilder einbringen. Diese Ausprägung wird sich auch in Venetien und der Region Emilia verbreiten.

Ein Pionier wie der venezianische Maler Giovanni Bellini trägt diese Empfindungen in die Natur, die dadurch an den Ereignissen im Leben Jesu teilhaftig wird, sowohl in seiner Kindheit – man denke an die vielen zarten *Madonnen mit Kind* – als auch während seines öffentlichen Wirkens: *Verklärungen* (Neapel), *Taufen* (Vicenza), *Marienkrönungen* (Pesaro) und die *Pietà* (Venedig) werden dank des kristallklaren Lichts und der lebendigen Farbgebung zur poetischen Erzählung einer »heiligen Geschichte«, in der aufrichtiger Glauben und Schönheit maßvoll verschmelzen.

Diese »klassische« Auffassung der Gestalt Christi entwickelt sich parallel – wobei es natürlich auch Berührungspunkte gibt – zu einer anderen Darstellungsart, die stark realistische Akzente setzt, so z. B. bei Antonello da Messina (*Christus an der Martersäule* im Louvre) oder Cosmè Tura (*Pietà*, Venedig, Museo Correr).

Andrea Mantegna ist ein Maler, der die Klassik liebt, setzt er seine Szenen mit statuenähnlichen Personen doch oft in antike Ruinenfelder. Seine wahrhaft erschütternde *Beweinung Christi* (Mailand, Pinacoteca di Brera, um 1480) verbindet jedoch das renaissancezeitliche Empfinden mit einer dramatischen Darstellung des Todes. Die weinenden Maria und Johannes stehen den großen Terrakotta-Gruppen in den emilianischen Kirchen nahe, mit ihrer lauten Klage und ihrer Verzweiflung als Widerhall einer schrecklichen, von Kriegen und Hungersnöten geprägten Epoche. Ein hervorstechendes Beispiel ist die Gruppe der *Beweinung Christi* von Guido Mazzoni in Modena; der Künstler schuf sie für eine Bruderschaft, die zum Tode Verurteilte begleitete.

Mantegna bewahrt also – neben einem klassischen Empfinden für die Würde des Menschen – eine realistische Note, die die Mensch-Werdung des Gottessohnes betonen soll. Er wird in seinem »wahren Fleisch« dargestellt, genauso wie das Jesuskind bei einigen *Madonnen mit Kind*, das aus eben diesem Grund ganz oder teilweise nackt ist.

Die subtilen Figurationen der »internationalen Gotik«, also des gegen Ende des 14. Jahrhunderts in Europa verbreiteten Stils, verbinden sich mit neuen Ansätzen in Bezug auf Körperlichkeit und Räumlichkeit, wobei hoch dekorative und inhaltlich profunde Werke entstehen.

Im Kunstschaffen eines Ordensmanns wie Giovanni da Fiesole (besser bekannt als Fra Angelico) verbindet sich die geistige Meditation über das Leben Christi (s. Fresken in den Mönchszellen des Klosters San Marco in Florenz) mit groß angelegten, reich dekorierten und vergoldeten Werken wie der *Kreuzabnahme* (ebenfalls im Kloster San Marco) oder der *Marienkrönung* in den Uffizien.

Fra Angelico malt einen hellen, ruhigen, zuweilen leidenden Christus (*Santo Volto* im Museum von Livorno, 1450), aber die Aura der Auferstehung ist allgegenwärtig. Seine Geschöpfe sind erhaben und lichterfüllt; er ist ein wahrer Meister in der Darstellung von Gesichtern voll wiedergewonnener Menschlichkeit.

Eine ähnliche Atmosphäre, wenn auch weniger spirituell und stärker von formalem Raffinement geprägt, spürt man bei den Madonnenbildern Sandro Botticellis, eines der populärsten Künstler seiner Zeit.

Die berühmte *Magnifikat-Madonna* (Florenz, Uffizien, 1481), ein für die häusliche Andacht gemalter Tondo, ist ein Beispiel dafür, dass es üblich war, symbolische Bedeutung (der Granatapfel als Zeichen der Auferstehung) mit religiöser Praxis (das Buch mit dem *Magnifikat*) und geradezu aristokratischen Bewegungen und Gefühlen (die Engel und die blond gelockte Maria) zu verbinden. Dieses Meisterwerk an Eleganz steht für eine perfekte Kombination aus Ästhetik und

Robert Campin, *Trinität*, Frankfurt a. M., Städelsches Kunstinstitut

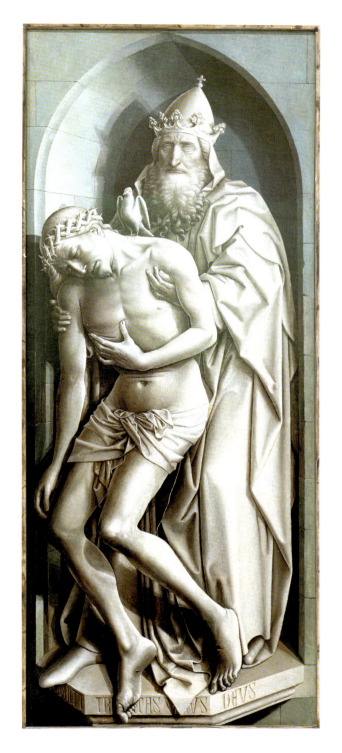

religiösem Empfinden, aus einem Rückgriff auf gotische Linienführungen und dem für die italienische Renaissance typischen Sinn für Ausgewogenheit.

MYSTIK UND REALISMUS IN EUROPA

Schon zum Ende des 14. Jahrhunderts macht sich in Nordeuropa eine starke, als *devotio moderna* bekannte spirituelle Strömung breit, die auf das innige Verhältnis zwischen dem frommen, gefühlvollen Menschen zu Gott fokussiert – einem Gott, der sich auch im Alltag und in konkreten Dingen offenbart. Die Visionen verschiedener Mystikerinnen wie Juliana von Norwich oder Brigitta von Schweden verstärken den Wunsch nach einer viel persönlicheren, tieferen Beziehung zum Menschen Christus. Zu dieser emotional geprägten religiösen Praxis trägt nicht zuletzt die Krise des Papsttums (Abendländisches Schisma 1378–1417) bei.

In diesem kirchlichen Rahmen arbeiten die flämischen und deutschen Künstler mit einer auffälligen Aufmerksamkeit gegenüber ihrem jeweiligen Mikrokosmos, wobei einerseits ein minutiöser Realismus und andererseits eine Vorliebe für pathetische Sujets (Christusantlitz, Pietà, Aufstieg auf den Kalvarienberg) festzustellen sind. Die affektive und visionäre Komponente erfährt dabei ebenfalls eine deutliche Betonung.

Der Flame Rogier van der Weyden malt eine bewegende *Kreuzabnahme* (Madrid, Prado) und den *Altar der sieben Sakramente* (Antwerpen, Königliches Museum der Schönen Künste): Die Szenen vom religiösen Leben der Menschen sind in den Innenraum einer gotischen Kathedrale gesetzt, in dessen Mitte ein riesiges Kreuz mit einem blassen, leuchtenden Gekreuzigten aufragt.

Dies ist ein hochgeschätztes Sujet der unzähligen Tafelbilder und Skulpturen, die sich dem Gläubigen als pathetische Visionen darstellen, in denen der leidende Christus selbst die Beziehung zum Gläubigen und gleichsam dessen Trost sucht. Der namenlose Meister der hl. Veronika (um 1420, München, Alte Pinakothek) zeigt die Frau – gewissermaßen als Personifizierung der *vera icon* Christi – mit dem hellen Tuch, dem sich das blutende, todtraurige, um Mitleid flehende Antlitz Christi eingeprägt hat.

Das Bild entstammt einer alten ikonografischen Tradition, die wir auf zahlreichen italienischen bzw. europäischen Reliquiaren finden. Neu ist jedoch die Wirkung des Bildes auf dem kompakten Goldgrund, wobei die himmlische Wirklichkeit (das Gold) mit dem menschlichen Drama zusammenhängt. So wird das Mitleid des Betrachters geweckt, der sich in die Schmerzen seines Meisters hineinversetzt.

Das Geheimnis der Dreifaltigkeit wird zuweilen in Darstellungen des Vaters, der Anteil am Leiden des Sohnes nimmt, ausgelotet: Der *Gnadenstuhl* von Robert Campin (Frankfurt, Städelsches Kunstinstitut) ist eine bewegende Grisaille, auf der ein alter Gottvater mit einer Tiara auf dem Haupt den dornengekrönten toten Sohn festhält.

Die nordeuropäische Seele findet ihren Ausdruck und ihre Synthese in dem monumentalen Flügelaltar der Brüder van Eyck für die Genter St. Bavo Kathedrale (1426–1432). Das Ensemble aus zwölf Tafeln kreist um das Thema des »eucharistischen« Christus: Der Realismus, der sich aus der Naturbetrachtung ergibt, vereint sich mit einer mystischen Anschauung der Christenheit. Die monochrome *Verkündigung* des geschlossenen Altars gibt bei geöffneten Flügeln den königlichen Weltenrichter Christus zwischen Maria und Johannes frei. Darunter liegt das wichtigste Register mit der *Anbetung des Lammes* in einer Schar von Engeln und Heiligen vor einer grenzenlosen Landschaft.

Der Altar bietet somit ein Resümee der Heilsgeschichte unter Verwendung frühchristlicher Symbole (das Lamm), zeitgenössischer Vorstellungen (der auferstandene Christus im Papstgewand) und wirklichkeitsnaher Naturabbildungen. Das Ganze wird beherrscht von einem übernatürli-

Villeneuve (um 1455, Paris, Louvre), die vermutlich von Enguerrand Quarton gemalt wurde. Die kühle Monumentalität des Werks, die strengen, starkem Licht modellierten Figuren und der eisern-starre Christuskörper verfehlen ihre Wirkung auf den Betrachter nicht.

Diese Formel wird sich auch anderswo durchsetzen, so z. B. in Spanien, wie wir an der *Pietà Desplá* von Bartolomé Bermejo (1490, Barcelona, Museum der Kathedrale) erfahren: Hier wird die gedämpfte französische Trostlosigkeit ersetzt durch eine vibrierende, visionäre Emotionalität und den betonten Realismus des leblosen Christus. Zwischen Sturm und Schauer tritt der Regenbogen der Hoffnung hervor, aber erst nachdem der Betrachter sich in die verzweifelten Züge der Mutter und in den ausgezehrten Körper des toten Sohnes vertieft hat.

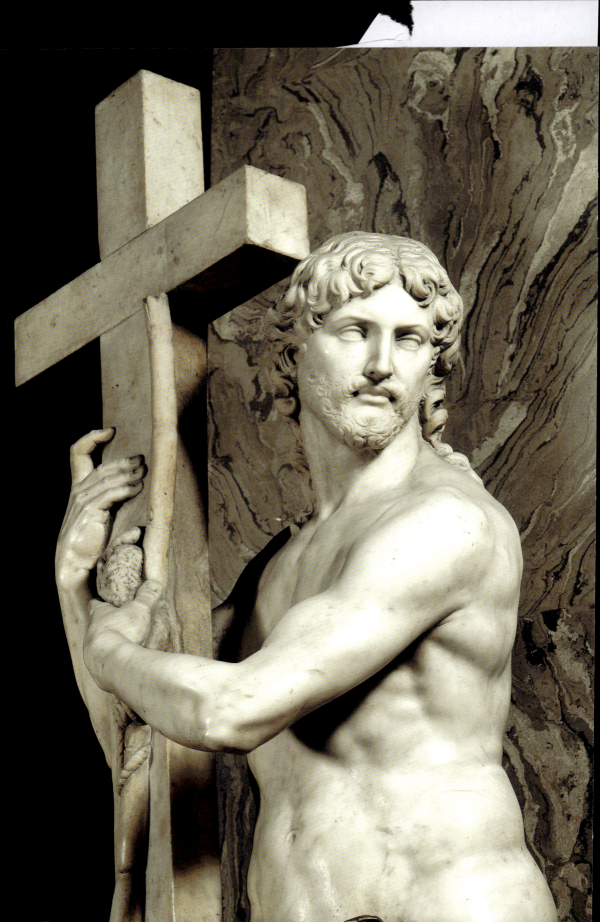

FÜNFTES KAPITEL

DAS CHRISTUS-BILDNIS IM CINQUECENTO

ZWISCHEN KLASSIZISMUS UND REALISMUS

Das 16. Jahrhundert ist unruhig, ja dramatisch, mit Kriegen, religiösen Konflikten und fundamentalen geografischen Entdeckungen. Es ist aber auch reich an geistigen Interessen, die sich auf alle Kunstformen auswirken. Der Mensch fühlt sich als Herr der Welt und neigt zu überzogener Selbstbehauptung.

Das Selbstporträt Albrecht Dürers von 1500 ist eindeutig wie das klassische Christusantlitz aufgebaut: frontal, mit langen, welligen Haaren, gescheiteltem Bart, klaren und nach vorn gerichteten Augen. Der Albrecht-Christus ist der »erlöste«, selbstsichere Mensch. Er schaut uns in die Augen wie der kreuztragende Christus eines Bellini oder Giorgione (mit beiden venezianischen Malern war der Künstler aus Nürnberg in Kontakt).

Das ist an sich keine Neuigkeit: Ein weiterer Maler, Tizian, wird sich selbst mehrmals im Gesicht Jesu oder eines Heiligen darstellen, so z. B. bei seinem Jugendwerk *Taufe Christi* (Rom, Kapitolinische Pinakothek). Christus ist der vollkommene Mensch. In den ersten 20 Jahren des 16. Jahrhunderts findet diese der klassischen Bildhauerei nachgestaltete Darstellungsweise ihren Höhepunkt und es entstehen einige repräsentative »Messiastypen«, die jahrhundertelang Schule machen.

Der Christus Leonardos, so wie er uns im *Abendmahl* und auf den Zeichnungen entgegentritt, ist ein kurzbärtiger junger Mann mit langem, gescheiteltem Haar. Mit seiner sanften, innere Ruhe verströmenden Haltung beeindruckt er viele Künstler, allen voran Correggio. Aber auch der fast bartlose Jesus des jungen Michelangelo wird zum Vorbild; niemand wusste die Schönheit der Seele besser in der körperlichen Schönheit widerzuspiegeln als das Genie aus der Toskana. Raffael begründet seinerseits einen Jesustyp, dem eine lange Dauer beschieden sein wird.

Die Päpste geben sich in Rom als Förderer der Künste und der Kultur allgemein und zeigen dabei große Aufgeschlossenheit gegenüber den Künstlern und ihren Ideen. Raffael beispielsweise »erfindet« 1508 für das Fresko *Il Trionfo dell'Eucaristia* in den Vatikanischen Stanzen Julius II. einen feinen, ja lieblichen Christus, den wir auf den Zeichnungen für die Wandteppiche im Vatikan wiederfinden. Um den Kreis mit seinem letzten Werk zu schließen: Die *Verklärung* zeigt einen klassischen, lichtumströmten Körper, einen blond gelockten Kopf mit gesundem Teint und beeindruckend harmonischen Zügen. In der Tat ist der menschlich-göttliche Jesus Raffaels stets eine strahlende Gestalt, ein Auferstandener.

Neben diesem idealen, wunderschönen, brünetten oder blonden Messias gibt es jedoch noch

Michelangelo, *Auferstandener Christus*, Rom, Santa Maria sopra Minerva

ein anderes Bild: Der Mensch wird zum Zeitgenossen, seine Körperlichkeit wird real und ist nicht unbedingt harmonisch. Dieser Ansatz koexistiert mit der »erhabenen« Vision, von der oben die Rede war.

Von Gaudenzio Ferrari stammen z. B. die Fresken in den Kapellen des Sacro Monte bei Varallo im Piemont – eine *sacra rappresentazione*, in der alle Register der Gemütsbewegungen gezogen werden: eine ohnmächtige Muttergottes, ein Engel, der das Blut Christi in einem Kelch auffängt, der Teufel über dem bösen Schächer, der blonde, weiße Messias, die schreiende Menge, die Soldaten, die Frauen mit ihren Kindern auf dem Arm … Es ist der Christus der volkstümlichen Wallfahrtsheiligtümer, den auch Pordenone als Toten unter Landsknechten im Dom von Cremona malt.

Außerdem gibt es den Mitleid erregenden, ländlichen Christus mit bäuerlichem Körper – so z. B. bei Lorenzo Lotto, dem Maler aus Venedig, der in die Provinz (Bergamo und die Marken) auswanderte, wo er stark emotional wirkende religiöse Werke schuf. Auf der *Pietà* von Recanati (um 1508) sehen wir einen gedrungenen Jesuskörper, der von einem mitleidigen Engel und von dem weinenden Nikodemus gehalten wird, während eine der Frauen ihr Gesicht vor dem schrecklichen Anblick verhüllt.

Es ist eine lebhafte, von klassischer Harmonie befreite Religiosität, es ist die gefühlsbetonte Spiritualität der Kleinen und Einfachen. Die Einflüsse aus dem Norden (Schongauer und Dürer, besonders aber Bosch und Grünewald) sind bei Lotto nachhaltig präsent.

Hieronymus Bosch ist ein extremer, quasi »anti-Renaissance« Maler. Sein *kreuztragender Christus* (1515–1516, Gent, Museum der Schönen Künste) ist zwar abgeklärt, aber um ihn sehen wir hämisch grinsende Gesichter, teuflischmonströse Masken. Der Künstler bewegt sich mit großer Flexibilität zwischen dem Schrecklichen und dem Surrealen, zeigt seinen Gefallen an moralisierenden bzw. visionären Bildern und manifestiert dadurch seine starke geistige Spannung und seine permanente Ausrichtung auf die Endzeit – so auch im Wiener *Weltgerichtstriptychon*: Christus ist klein und weit entfernt von der Katastrophe, die sich auf der brennenden Erde abspielt. Ein apokalyptisches Gefühl durchdringt sein ganzes Oeuvre.

Allerdings sind solche Empfindungen in ganz Europa verbreitet und brechen bei jedem Jahrhundertwechsel wieder auf. Einen Beleg dafür finden wir im Dom von Orvieto, wo Luca Signorelli in den *Geschichten des Antichristen* dieses Geschöpf messiasähnlich ins Fresko setzt. Die gleichsam flimmernde religiöse Stimmung führt durch Horrorszenarien zu wahren Gipfeln der Mystik.

1521, als die römische Renaissance ihren Zenit erreicht, signiert Hans Holbein einen *toten Christus im Grabe* von unerbittlicher Direktheit (Basel, Kunstmuseum): ein erstarrter Körper – die Gesichtszüge verzerrt, mit offenen Augen und Mund, mit einer schon schwärzlichen Hand – liegt auf einem Stein wie jeder andere Leichnam zu seiner Zeit – ein Christus, der sich vollständig an das Menschenschicksal »assimiliert« hat.

Der weltberühmte *Isenheimer Altar* von Matthias Grünewald in Colmar entstand zwischen 1512 und 1516. Während Raffael sich mit der klassischen Schönheit des verklärten Christus auseinandersetzt, komponiert der deutsche Maler eine *Kreuzigung* inmitten einer fahl gewordenen Natur, die uns den gemarterten Jesuskörper quasi entgegenwirft; auf einer anderen Tafel schwebt der Auferstandene im Kosmos wie eine surreale Vision. Mystik und Expressionismus, zwei gegensätzliche Formen, sehen zwei verschiedene Christusporträts: zuerst den wirklichen Leib und dann den entmenschlichten Leib; identisch bleibt jedoch hier wie dort das Pathos zur geistigen Erbauung. Die Reform der Kirche liegt schon in der Luft.

DIE GROSSE KRISE

1517 veröffentlicht Martin Luther in Wittenberg seine 95 Thesen wider den Ablass. 1527 greifen die Landsknechte Karls V. Rom an, plündern und brandschatzen. Der Schock in der christlichen Welt sitzt tief. In Nordeuropa reift die Reformation heran, an der sich auch Künstler wie Lucas Cranach beteiligen, im Süden besiegelt der »Sacco di Roma« das Ende der auf Gleichmaß und den Kult der Schönheit gegründeten Renaissance.

Die Gesellschaft wird insgesamt von einer radikalen Krise ergriffen und die Kunst wird zum Sprachrohr einer angsterfüllten intellektuellen und moralischen Orientierungslosigkeit: Die Sicherheit der ersten 20 Jahre des Jahrhunderts ist dahin, der Optimismus der Renaissance mit seiner neuen Weltordnung wird infrage gestellt, die aus der Klassik übernommene »monumentale« Auffassung der Wirklichkeit kommt ins Wanken.

Florentinische Künstler wie Jacopo da Pontormo oder Rosso Fiorentino äußern dies in Werken von übersteigertem und verkopftem Pathos, das an Wahnvorstellungen grenzt. Die *Kreuzabnahme* Pontormos in Santa Felicita in Florenz (1526–1528) atmet eine Atmosphäre völliger Verwirrung, während der blasse Christus in seiner Schönheit fast irritierend wirkt. Diese Ausrichtung betont Rosso sowohl im plastischen *toten Christus mit Engeln* (1525–1526, Boston, Museum of Fine Arts) als auch in der *Kreuzabnahme* in der Kathedrale von Volterra, auf der alle Personen von einer halluzinatorischen Überreiztheit erfasst zu sein scheinen. Diese anspruchsvolle künstlerische Linie finden wir auch bei anderen Künstlern wie Parmigianino und Cellini; Christus ist in ephebischer Schönheit dargestellt, gleichsam eine Fortsetzung von Raffaels Harmoniebegriff.

In der katholischen Welt, insbesondere in Venedig und Rom, macht sich ein stärkerer Reformwille breit. Das führt zu einer Betonung der Spiritualität und in der Kunst zu einer Flut von Darstellungen der *Pietà* oder des kreuztragenden Christus. Die Werke vermitteln eine menschliche Betrübtheit, die im gläubigen Betrachter emotionale Anteilnahme auslöst. In Brescia (Piancoteca Tosio Martinengo) inszeniert Alessandro Moretto einen auf Stufen sitzenden, silbrig glänzenden *Ecce Homo*, einsam und leidend, trotz des hinter ihm stehenden Engels. Dieses Schmerzensbild soll im Betrachter Reue wecken. In Rom hingegen erfindet Sebastiano del Piombo einen Christus mit michelangeloeskem Körper, in glänzenden, schneidenden Farben gehalten, der weinend sein Kreuz trägt: ein Gigant im Körper und im Leiden. Auch Tizian, dessen christologische Szenen bis dato eher triumphalische Züge trugen (*Auferstehung* von Brescia), betont in seiner *Grablegung* (1559, Madrid, Prado) die dunkle, dramatische Seite des Todes, die Verzweiflung der Gläubigen und die Sehnsucht nach Rettung.

Es sind stets schmerzerfüllte Bilder von einer dramatisch überhöhten Religiosität. Ähnliche Empfindungen – wenn auch in einem anderen Stil – transportiert der protestantische deutsche Maler Lucas Cranach in seinen Kreuzigungen und in seinen zahlreichen Allegorien von Lastern und Tugenden.

MICHELANGELOS ENTWICKLUNG

Der menschliche und künstlerische Werdegang Michelangelo Buonarrotis (1475–1564) ist gleichsam Zusammenfassung und Ausdruck der Entwicklung der Renaissancekunst zwischen den glanzvollen Jahren des ausgehenden 15. Jahrhunderts und den Krisenjahren der Periode um das Konzil von Trient (1545–1563). Nicht zuletzt durch seinen nachhaltigen Einfluss auf ganze Generationen von Künstlern wird das von ihm erarbeitete originelle Christusbild einen dauerhaften Platz in der Kunstwelt einnehmen.

Um 1493 schnitzt der erst 18-jährige ein polychromes *Kruzifix* aus Lindenholz (Florenz, Casa Buonarroti) für das Heilig-Geist-Kloster in Florenz. Die Figur besitzt den Körper und das Gesicht eines Jugendlichen (mit kurzem geteilten

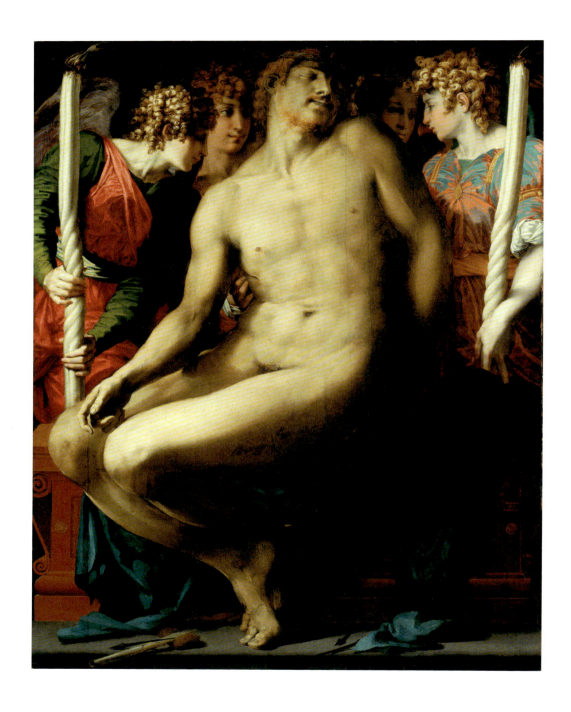

Bart) und strömt eine überirdische Ruhe aus. Es ist weder ein Christus *patiens* noch *triumphans*, sondern ein leidender junger Mann. Die Renaissance äußert sich hier in harmonischen Zügen, wohlproportionierten Gliedmaßen, anatomischer Genauigkeit, eben in der klassischen Schönheit eines für die Auferstehung bestimmten Menschen. In der vatikanischen *Pietà* (1498–1499) wird das noch deutlicher.

Dieses nordische Sujet, das sich in Italien großer Beliebtheit erfreut, wird von Buonarroti mit einer überwältigenden technischen, formalen und geistigen Klarheit reinterpretiert. Das Zusammenspiel von neoplatonischem Gedankengut (wonach der körperlichen Schönheit die Schönheit der unsterblichen Seele entspricht), Skulptur der Antike und Rückgriff auf die Gotik (z. B. die langen Falten im Umhang Marias) schafft ein Gesamtbild, das dank seiner transzendenten Kraft bis heute nichts von seiner Eindrücklichkeit verloren hat. Die beiden Personen aus Marmor sind ganz durchdrungen von einer Spiritualität, die sich in der Einheit Tod-Auferstehung verdichtet. Der apollinische, glatte und fast unverwundete Jesus schläft den Todesschlaf in Erwartung der Auferstehung. Die tränenlose Mutter »durchsteht« diese Stunde körperlich und geistig. Aus dem reinen Oval ihres Gesichts betrachtet sie das Geheimnis des Sohnes mit einer besonderen Betonung der Jungfräulichkeit, die sich von anderen italienischen (Cosmè Tura, Bellini) bzw. nordeuropäischen Werken (van der Weyden, Memling) abhebt.

Es ist ein ebenmäßiger und unverderblicher Christus, das Abbild der Vollkommenheit von Leib und Seele: der Christus der frühen Renaissance.

Die Deckenfresken der Sixtinischen Kapelle zeigen nicht etwa den Messias, sondern Gottvater, für den Michelangelo eine aus der Antike abgeleitete Ikonografie erfindet, als mächtigen, strengen und doch agilen alten Mann, ein Bild, das sich jahrhundertelang halten wird. Es ist bezeichnend – und irgendwie beängstigend –, dass er im Adam (bzw. den *Ignudi*) einen bis zur Vollkommenheit idealisierten Menschen malt, während Grünewald in Deutschland einen völlig entstellten und von Wunden übersäten Christuskörper wählt. In Rom setzt sich das ewige Ideal der Schönheit des Gottesworts durch, in Nordeuropa wird es »Fleisch« bis zum Exzess.

Erst mit dem *Auferstandenen Christus* von 1518–1520 (Rom, Santa Maria sopra Minerva) gelangt Michelangelo zu einer neuen Messiasauffassung. Die Skulptur sollte ursprünglich über ein Tabernakel gestellt werden. Der kurzbärtige Mann mit langen Locken lässt in seiner »heroischen« Nacktheit die Kontrolle über seine Gefühle erkennen. Er hält das Kreuz mit beiden Händen, wendet es dem Gläubigen zu, um diesem den »Preis« des Heils zu verdeutlichen. Das große Marmorwerk äußert die vertiefte Auseinandersetzung des Künstlers mit dem Thema. Michelangelo schafft einen Körper, der genauso glanzvoll ist wie das Licht der Auferstehung.

Als er dann 1436 mit dem *Jüngsten Gericht* in der Sixtina beginnt, haben die dramatischen Spaltungen und Kriege der vergangenen Jahrzehnte ihn bis ins Innerste geprägt. Der Auferstandene ist der Rachegott Jupiter, der die Verfehlungen der Menschen ahndet, aber auch Erbarmen zeigen kann. Michelangelo präsentiert diesen Messias mit den Gesichtszügen des ewigen Jünglings und »Herrn der Geschichte«. Diese Darstellungsart wird bald berühmt und Gegenstand unzähliger Nachahmungen und Neuinterpretationen, ist sie doch Ausdruck der hoffnungsvollen Erwartung der »Gegenreformation« in den ersten Jahren des Konzils von Trient.

Michelangelos Werke sind Ausdruck einer fortschreitenden Vergeistigung. Die äußerst persönliche *Pietà* von Florenz (1550–1555, auf der er

Rosso Fiorentino, *Toter Christus mit Engeln*,
Boston, Museum of Fine Arts

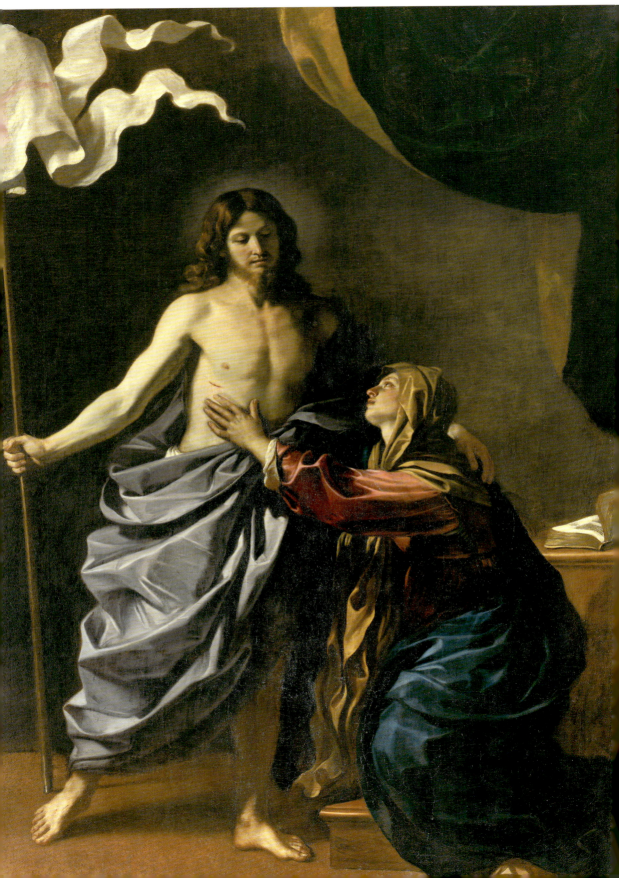

SECHSTES KAPITEL

DER BAROCK – EIN GEFÜHLSBETONTES THEATER (17.–18. JAHRHUNDERT)

Einfallsreichtum und Wirklichkeitsnähe verschmelzen in den künstlerischen Werken eines Zeitalters, in dem der Katholizismus sich oft triumphierend gibt – insbesondere in Österreich, Italien und Spanien. Daneben finden sich Äußerungen frommer Mystik und volkstümliche Darstellungsformen. Gefühl und Verstand stehen für gegensätzliche figürliche Stilrichtungen Pate: Neben dem Klassizismus von Lorrain oder Poussin, die ihre religiösen Sujets in idyllische Landschaften setzen, finden wir die dramatische Kraft eines Caravaggio oder eines Ribera genauso wie die emotionsgeladenen Darstellungen von Heiligenekstasen (Bernini) bzw. die dekorativen Fresken, die gleichsam die Decken von Kirchen und Abteien »durchbrechen«. In dieser Hinsicht bietet das 17. Jahrhundert eine wahre Explosion, die im folgenden Jahrhundert zugunsten eines rationaleren, aber dennoch theatralischen Ansatzes etwas gemäßigt wird. Christus bleibt der Protagonist zahlreicher Altarbilder, entweder von Heiligen umgeben oder in verschiedenen Geschichten aus seinem Leben (von der Geburt bis zum Osterwunder); dabei behält er ein zweifaches Profil: zum einen klassisch-aristokratisch, zum anderen als wirklicher Mensch.

Guercino, *Der auferstandene Christus erscheint der Jungfrau Maria*, Cento, Pinacoteca Comunale

CARAVAGGIO UND REMBRANDT. DER MENSCHENNAHE CHRISTUS

Die Werke des erstgenannten Malers sind Ausdruck des römischen Katholizismus, die des zweitgenannten der Reformation in Holland. Es eint sie – und darin werden sie jahrzehntelang Schule machen – eine besondere Begabung, einen konkreten, menschlichen, erkennbaren, wenn auch tief vergeistigten Messias greifbar zu machen. Michelangelo Merisi da Caravaggio (1571–1610) wirkt als Künstler im Strom der »Gegenreformation« mit dem pauperistischen Ansatz, den sowohl Philipp Neri als auch Karl Borromäus betont haben. Dem Maler gelingt es, diese Sichtweise mit dem lombardischen Realismus und der venetischen Farbgebung in Einklang zu bringen. Caravaggios Werke zeigen die katholische Orthodoxie – seine Auftraggeber sind ja Kardinäle, Bruderschaften, Kirchen und Klöster – und belegen zugleich ein tief menschliches Verständnis für biblische Personen und Ereignisse, das in Italien und in ganz Europa viele Nachahmer finden wird.

Er erforscht die Person Jesu in den Themenkreisen der Passion (*Gefangennahme, Geißelung, Dornenkrönung, Ecce Homo*) und der Auferstehung (*Der ungläubige Thomas* und *Die Emmaus-Jünger*) und bedient sich dabei eines gesunden Realismus, der durch energisches Chiaroscuro – Licht erzeugt Schatten – und eine außerordentlich kommunikative Theatralik verstärkt wird. Das ist seine Art der Umsetzung der Forderungen des Konzils von Trient nach Klarheit und

Einfachheit in der Kunst. Seine Heiligen und Apostel sind tatsächlich Menschen seiner Zeit – ein Umstand, der in Rom zu Beginn des Seicento, dem die Klassik noch als höchstes Kulturgut galt, Anlass zu heftigen Diskussionen gab.

Caravaggios Christus ist ein junger oder jungerwachsener, oft energischer Mann, der aus seinen Gefühlen keinen Hehl macht. Er ist weder besonders schön noch anmutig, er trägt einen schütteren Bart (aber auch nicht immer – vgl. *Emmaus-Jünger* von London, National Gallery), hat schwarzes Haar und ist römisch-klassisch gewandet. Wir sehen ihn aber auch vom Schmerz gebrochen in den Folterszenen, überrascht und verbittert von Verrat bzw. Ungläubigkeit, ins Gebet versunken.

Caravaggios Malkunst kann als »christologisch« bezeichnet werden, so sehr ist der Messias präsent und leidenschaftlich menschennah. Die Durchschlagskraft dieser Aussage wird durch seinen aggressiv-dramatischen Stil betont: Die Gefühle werden dem Gläubigen sozusagen mit der Kraft eines Blitzes ins Gesicht geworfen. Im Laufe der Jahre wandelt sich sogar der Reichtum der Farbe in Nüchternheit und die psychologische Einsicht in die Persönlichkeit Jesu wird tiefer, was ja auch der persönlichen Entwicklung des Künstlers entspricht.

Das Bild des *Abendmahls in Emmaus* von Brera (Mailand) ist einer der Höhepunkte der Christusdarstellungen von Caravaggio. Der Weggefährte der zwei Jünger wird bei der Brotsegnung mit einfacher, spontaner Geste gezeigt. Der Esstisch wird zum Altar, auf dem Eucharistie gefeiert wird. Angesichts des geheimnisvollen Geschehens gibt es drei mögliche Reaktionen: glauben, wie die Alte mit gesenkten Augen (der Glauben der Einfachen), Gleichgültigkeit, wie der Wirt, oder Überraschung über das Wunder der tatsächlichen Gegenwart des Auferstandenen, wie die beiden Jünger. Das Gesicht des vergeistigten Christus, vom Helldunkelspiel und weichen Pinselstrichen modelliert, verströmt ein gänzlich spirituelles Licht. Bei diesem und anderen Werken kann man wirklich von einer einzigartigen, und doch authentischen »Caravaggio-Mystik« sprechen.

Natürlich handelt es sich um einen römisch-katholischen Christus. Das bemerkt man z. B. in der *Berufung des Matthäus* in der römischen Kirche San Luigi dei Francesi: Neben den Messias stellt der Künstler einen alt gewordenen Petrus zum Hinweis auf die Papstkirche als Weg zu Christus, der ohnehin allen Menschen, auch den »verlorenen«, begegnet in diesem Heiligen Jahr 1600.

Rembrandt van Rijn (1606–1669), der eine große Anzahl von Ölbildern und Stichen mit biblischen Sujets produzierte, ist erkennbar das Produkt der in Holland genossenen calvinistischen Erziehung. Die Vertrautheit mit dem Wort Gottes, der Bibel, tritt in allen seinen Werken zutage. Sein Oeuvre lässt sich auf zwei Ebenen deuten: der realistisch-aktuellen und der religiösen.

Rembrandt besitzt eine spezielle Begabung für unmittelbare Kommunikation durch eine außerordentliche Verdichtung der Gefühle. Er erforscht das Universum Bibel auf einem Parcours vom Propheten Jeremias, der die Zerstörung Jerusalems betrauert, über den Abschied Davids von Jonathan bis zur Geburt und Auferstehung Christi. Zudem ist ihm, der lange in den Judenvierteln Amsterdams gewohnt hat, die jüdische Welt so geläufig, dass die Personen in seinen Sakralbildern echte Porträts diverser Vertreter dieser Religionsgemeinschaft sind.

Dies ist auch der Grund, weshalb Rembrandt eines der ansprechendsten Christusgesichter der Kunstgeschichte gelingt: ein junger jüdischer Mann mit dunklen, sanften und expressiven Augen und einem unvergesslichen Blick.

Oft erstrahlt in seinen Darstellungen das Licht über die Dunkelheit (z. B. in den verschiedenen Fassungen der *Kreuzigung* und in den innigen *Heiligen Familien*). Der Maler will die liebende, empfindsame Zuwendung des Messias zur

Menschheit betonen. Der seine ist also kein »aggressiver« Christus wie bei Caravaggio, sondern ein menschlicher Gott, der seinen Geschöpfen in den Schwierigkeiten des Daseins nahe ist.

Das *Abendmahl in Emmaus* im Pariser Louvre verdeutlicht den Glauben an Christus, der nicht etwa klassisch, sondern als Porträt eines zeitgenössischen Juden gestaltet ist. Aus den Bildern spricht stets eine außerordentliche Natürlichkeit, Lebhaftigkeit und Aufrichtigkeit der Gefühle.

Der pastose Farbauftrag, der Hang zum Chiaroscuro und die Wirklichkeitsnähe der Personen machen den Glaubensalltag zum faszinierenden Ereignis. Nicht unterschätzen sollte man auch einige überraschende, quasi mystische Eingebungen: Das Herzstück der *Auferstehung* (München, Alte Pinakothek) ist nicht etwa das Ereignis, sondern der nachdenklich in einer Ecke sitzende Christus, der eben zu einem neuen Leben erweckt worden ist – ein psychologisch faszinierendes Bild, eine delikate Äußerung des großen Geheimnisses, das Rembrandt zu seinen besten Zeiten quasi greifbar machen kann. Nicht von ungefähr wurde es von Mel Gibson im Film *The Passion of the Christ* zitiert.

DER TRIUMPHIERENDE CHRISTUS

In Rom stellt der triumphalistische Flügel der »Gegenreformation« seine wiedergefundene Selbstsicherheit vor, natürlich mit impliziter antiprotestantischer Polemik, in den beruhigenden, von klassischer Schönheit geprägten Darstellungen, die, trotz des Risikos einer rhetorischen Theatralik, einen aufrichtigen und plausiblen Glauben zum Ausdruck bringen.

Manche Vertreter der »Schule von Bologna« (wie die Carraccis, Guercino und Guido Reni) schaffen Christusbilder (allein oder mit Heiligen) von sanfter Schönheit und psychologischer Finesse, um Sinne und Seele des Betrachters an den Geschehnissen im Leben Jesu zu beteiligen. Die Kunst soll aufrütteln, bewegen, den Gläubigen in Spannung versetzen, wie wir im sanften, sensiblen Christus Guercinos bemerken (*Christus erscheint der Jungfrau*, 1629, Cento, Pinacoteca Comunale).

Guido Reni (1575–1642) ist vielleicht, nicht zuletzt wegen der großen Verbreitung seiner Werke bis ins 20. Jahrhundert, der Hauptvertreter dieser Richtung, die sich mit den »klassizistischen« Ausformungen in Frankreich und dem katholischen Deutschland verbinden wird.

Der extrovertierte, vielfältig begabte Künstler (von sakralen zu mythologischen Sujets, von Ölbildern zu Fresken) schafft in seinen Altarbildern bevölkerte, aber nie unsystematische Kompositionen; sein Ordnungssinn und Maß stammen in der Tat aus der Antike. Für ihn und viele andere ist und bleibt Raffael das maßgebliche Vorbild. Bei seiner Behandlung religiöser Sujets steht Reni unter dem Einfluss eines barocken Gefühlsüberschwangs, er vermeidet jedoch die Übertreibungen Caravaggios und seiner Nachfolger zugunsten eines übernatürlichen Gleichgewichts.

Renis Christus ist hochgewachsen, wohlproportioniert, sein Gesicht von edler Zurückhaltung, auch in den *Ecce Homo* und den Kreuzigungsdarstellungen. Es ist ein ehrliches, optimistisches Theater der Empfindungen, denn bei Reni siegt das Licht über die Finsternis. Daraus erwächst die Lieblichkeit bestimmter Bilder (*Geburt Christi*) bzw. die maßvolle Dramatik anderer (Geißelungen). Seine Version der christologischen Szenen könnte man als »fromme Anschauung der Schönheit von Schmerz und Tod« bezeichnen, und den langhaarigen Christus mit seinem vollen blonden Bart als deren siegreiches Abbild. Auch wenn er seinen Schmerz herausschreit (*Kreuzigung* in San Lorenzo in Lucina, Rom), bleibt der Messias vollkommen in seinem reinen Körper und bekümmerten Gesichtsausdruck, jedoch in der Gewissheit der bevorstehenden Auferstehung.

Die zuversichtliche Auffassung eines nahen, glücklichen Gottes tritt uns aus zahlreichen Ölbildern und Fresken entgegen. Christus – manchmal

auch mit dem Vater, dem Heiligen Geist und der Mutter Maria – erscheint lichtstrahlend zwischen Engelsheeren, um seine Gläubigen aufzurichten (Kirchen Il Gesù, Sant'Andrea della Valle, La Vallicella und Sant'Ignazio in Rom).

Die Kunst des kosmopolitischen Flamen Peter Paul Rubens (1577–1640) äußert diese optimistische Aussicht durch eine eklatante Körperlichkeit. Er ist frei von jeglichem religiösen oder künstlerischen Zweifel, besitzt eine beeindruckende Leichtigkeit in der Pinselführung und ist der Kommunikator par excellence der triumphierenden – und sinnlichen – Spiritualität seiner Zeit. Er malt kleine und große Altarbilder (die *Kreuzabnahme* im Dom von Antwerpen, 1611–1612), befasst sich mit zahlreichen Sujets der Christenheit, von der Geburt Jesu bis zur Kreuzigung, von Märtyrern bis zu Ekstasen. Seine Werke überborden von Grandiosität, Lebenskraft, Farblichkeit und frenetischer Bewegtheit.

Es ist eine glückliche Kunst, in der nie Zeit ist zum Innehalten, eine Kunst, die überraschen und aufregen will, um zu zeigen, dass das »Himmelreich« schon im Diesseits erfahren werden kann. Nicht zufällig ist dies auch die Zeit, in der die Decken der italienischen und allgemein europäischen Kirchen und Klöster überquellen von Engelsscharen und triumphalen Christus-, Maria- und Heiligenszenen: ein faszinierendes, geradezu blendendes Spektakel, in der die Malerei eine Verbindung eingeht mit der Geometrie des Raums und einer Ekstase, die in der goldenen Farbe und im Freudentaumel hörbar wird.

Bei Rubens ist Christus rötlich-blond, leibhaftig in seinem Fleisch und Blut, das anschaulich durch die Venen pulsiert. Ob bei der Predigt, im Tod oder bei der Auferstehung, stets bleibt er Protagonist einer sakralen Aufführung. Eine ähnliche Trunkenheit an Vitalität finden wir in Berninis bildhauerischem und architektonischem Oeuvre.

Rubens wird auf spätere Künstler einen nachhaltigen Einfluss ausüben, auch wenn manche seiner Jünger, darunter van Dyck, eine weniger enthusiastische und eher zum Dramatischen neigende Christusdarstellung (u. a. mit braunem Haar) bevorzugen werden.

CHRISTUS ZWISCHEN IDYLLE, REALISMUS UND PATHOS

Die Exzesse des Rubens'schen Barocks erfahren im französischsprachigen Raum durch die dortige rationale Mentalität eine Mäßigung. Während des *Grand Siècle* wird das Christusbild von einer klassizistischen Welle erfasst, handelt es sich doch um eine Epoche, in der von bedeutenden Persönlichkeiten (Vinzenz von Paul, Franz von Sales, Kardinal Pierre de Bérulle und der Philosoph Blaise Pascal) geprägte spirituelle Strömungen auch die Kunst beeinflussen.

Bilder aus dem Christusleben häufen sich, wobei die Betonung auf die klassische Prägung des Körpers und Gewands und auf die Harmonie der edlen und maßvoll theatralischen Körpersprache gelegt wird.

Maler wie Lorrain und Poussin setzen ihre Szenen inmitten von weiten Landschaften mit (römischen) Ruinen, Wäldern und Gewässern: eine arkadische Vision, die sich besonders für Darstellungen der Heiligen Familie anbietet und bis ins 19. Jahrhundert Nachahmer finden wird.

Eine solch verhaltene Kunst wird hoch eloquent dargestellt im Christus von Simon Vouet (*Kreuzabnahme*, Le Havre), Nicolas Poussin (*Beweinung*, Dublin), Philippe de Champaigne (*Schlüsselübergabe* an Petrus, Soissons): Bei diesen Meistern ist der Messias feierlich aber doch nahbar; er beherrscht die Bühne als Vermittler zur Teilnahme an der Religiosität, die durch klare, strahlende Farben spricht.

Die Spiritualität eines Vinzenz von Paul, die auf karitative Unterstützung der Ausgegrenzten

Georges de la Tour, *Der hl. Joseph als Zimmermann*, Paris, Musée du Louvre

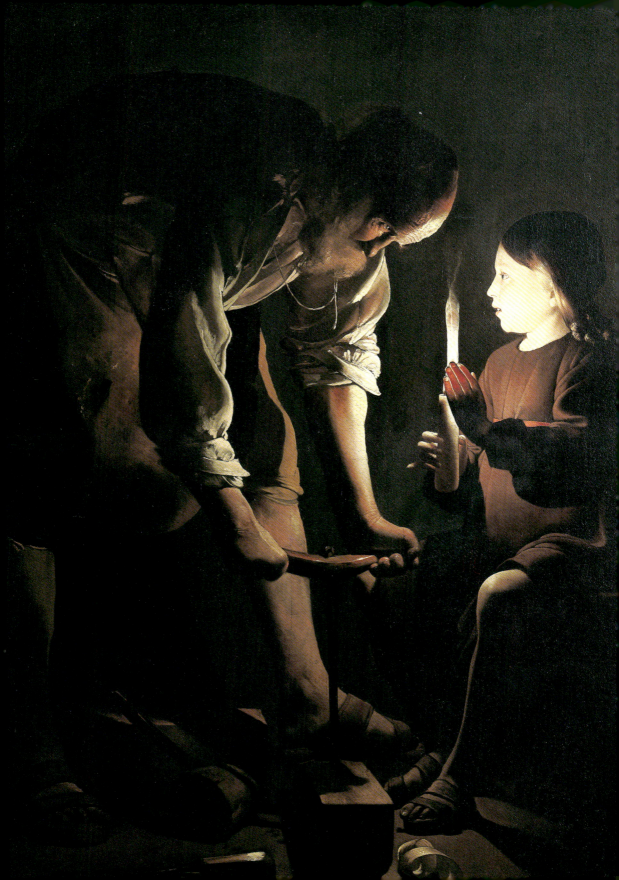

hinwirkte, findet ihren Widerhall in Werken, die gleichsam einen »zuversichtlichen Realismus« äußern und sich gerne mit der Kindheit Jesu befassen. Georges de la Tour beispielsweise vermittelt das Bild eines unbeschwerten Jungen in familiär-häuslicher Umgebung. *Josef als Zimmermann* (1640) und andere Werke bringen eine spirituelle Note in die tägliche Arbeit – gewiss auch im Sinne des Franz von Sales.

Ähnliches geschieht bei Louis Le Nain, der – mit einem untrüglichen Sinn nicht nur für Verismus, sondern auch für Transzendenz – eine »weltliche« Fassung des Abendmahls in Emmaus produziert (*Bauernmahlzeit*, 1642, Louvre). Der tote Christus als gutsituierter Herr lädt zwei Arme zum Essen ein. Der Tisch ist wie für eine Eucharistiefeier hergerichtet – um an Emmaus zu erinnern – zwischen Kindern, Tieren und Hausrat.

Nichts erscheint da ferner als die ungestümen Lichtkaskaden der großformatigen Bilder und Fresken in den Kirchen des restlichen katholischen Europas.

Das 17. Jahrhundert wird in Spanien aufgrund der kulturellen Blüte *Siglo de oro* genannt. Askese und Mystik, die zwar schon während der Renaissance präsent waren, generieren in dieser Zeit äußerst originelle Kunstwerke von hoher spiritueller Dichte, indem sie durchaus auch aus dem Fundus italienischer Künstler (Tizian, Caravaggio) schöpfen.

Der spanische Christus ist unruhig und reich an Pathos. In einer Person vereint er Idealismus, konkrete Wirklichkeit und Kontemplation. Sein Erscheinungstyp ist dunkel und hochgewachsen, er äußert nachvollziehbare Gefühle und spricht durch lebhafte Gesichtszüge und ausdrucksstarke Körpersprache.

Jusepe de Ribera malt um 1635 eine *Dreifaltigkeit* (Madrid, Prado), auf der ein alter, betrübter Vater auf den in Helldunkel gestalteten Leib des toten, mit ausgestreckten Armen auf seinen Beinen liegenden Sohnes weist: ein beeindruckendes Bild voll erhabener Feierlichkeit. Viel blutiger ist das Drama hingegen beim *Christus auf dem Kalvarienberg* von Juan de Valdés Leal (um 1660, Madrid, Prado): Der dunkelrot gehaltene Messias ächzt unter dem unerträglichen Gewicht des Kreuzes in einem wahren Blutbad wie ein zum Tode Verurteilter nach der Folter.

Diego Velázquez, der international bekannteste der damaligen spanischen Maler, bringt den verwundeten Jesuskörper zum Sprechen allein durch den flehentlichen Blick auf dem Bild *Christus nach der Geißelung* (um 1628–1629, London, National Gallery) und schafft mit der *Kreuzigung* (1630, Madrid, Prado) ein unvergessliches Jesusbild: eine Vision von statischer Schönheit, wobei der apollähnliche Körper schon vom Licht der Auferstehung erfasst ist; der Tod ist als Nachklang präsent, aber schon überwunden.

Der visionäre Aspekt findet seinen Ausdruck in der zu Herzen gehenden Malerei von Francisco Zurbarán. Er präsentiert uns einen Maler – vielleicht sich selbst – neben dem Kreuz in einer gefühlvoll-partizipativen Haltung, die in der Kunst Lateinamerikas eine auffällige Rezeption finden wird. Von inniger Zärtlichkeit geprägt sind dagegen die Werke von Bartolomé Murillo. Berühmt wurde er für seine Madonnen mit Kind, verschiedene Versionen der Unbefleckten Empfängnis und die Bilder des Jesusknaben als Hirtenjunge, die durch ihre natürliche, ansprechende Art das tägliche Gebet unterstützen. Die emotionalen und kommunikativen Elemente der spanischen Seele finden in diesem Künstler ein ganz spezielles Sprachrohr.

DER GEFÜHLVOLLE CHRISTUS

In der zweiten Hälfte des 17. Jahrhunderts wächst die Aufmerksamkeit gegenüber den menschlichen Aspekten Jesu, die sich schon in vorigen Jahrhunderten gezeigt hatte; sie geht jedoch nun in Richtung einer gefühlsbetonten Verehrung des »Herzens Jesu«, die erst im folgenden Jahrhundert von den Päpsten offiziell anerkannt wurde, in Folge der Visionen der französischen

Ordensfrau Marguerite Marie Alacoque, deren Kunde sich rasch unter dem frommen Gottesvolk verbreitete. Als Reaktion auf den jansenistischen Rigorismus, eine katholische, aber romfeindliche Reformbewegung, und auf den immer tiefer in die Kultur hineinreichenden Rationalismus betont die katholische Kunst den »liebevollen« Aspekt des Messias, symbolhaft dargestellt durch das strahlende Herz mit Dornenkrone. Dieses sowohl geistige wie menschliche Bedürfnis, Christus irgendwie zu berühren und zu spüren, hat sich bis in unsere Tage gehalten und erlebte einen Höhepunkt im 19. Jahrhundert.

In den Sakralbildern geht es im Übrigen nicht nur um Triumph. Seit dem ausgehenden 17. Jahrhundert werden die Darstellungen der Leiden Jesu intensiver. Einige auf die Passion ausgerichtete spirituelle Strömungen des Katholizismus – wie die von Paul vom Kreuz – lassen Bilder mit Ekstasen der Heiligen vor den Wundmalen Christi anfertigen.

Mit der Zeit bildet sich die »klassische« Herz-Jesu-Abbildung heraus. Das geläufigste Modell ist der Tondo von Pompeo Batoni in der römischen Kirche Il Gesù, auf dem ein süßlicher Jesus sein Herz »herzeigt«. Der Blick drückt große Sanftheit und bedingungslose Güte aus.

Die sentimentale Seite der Messiasauffassung kommt nicht zuletzt in diversen *Kreuzwegen* zum Ausdruck. Diese für die Volksfrömmigkeit wichtige Darstellungsform wurde maßgeblich von den Franziskanern im 13./14. Jahrhundert verbreitet, sie findet ihre Kodifizierung jedoch erst ein halbes Jahrtausend später, als sie in alle katholischen Kirchen Einzug hält. Der Ansatz ist pathetisch und etwas theatralisch (es sollen ja auch »Szenen« sein); die Personen sind Renaissancevorbildern nachgestaltet bzw. pendeln zwischen bühnengerechtem Klassizismus und Realismus.

In Italien setzt sich die erste Richtung durch: Tiepolos Leinwände (*Geißelung, Dornenkrönung, Aufstieg zum Kalvarienberg*) für die Kirche Sant'Alvise in Venedig (1738–1740) sind ein raffiniert pietätvolles Melodram in Frühlingsfarben und antikisierenden Kostümen. In Spanien und seinem Einflussbereich hingegen sind die Bilder mit einer Emotionalität aufgeladen, die ins Tragische bis Fatalistische reicht. Die Prozessionen mit Statuen des *Kreuzwegs* oder der trauernden, schwarz gekleideten *Mater dolorosa* sind sakrale Schauspiele, die zuweilen den Akzent auf die grausamen Elemente der physischen und geistigen Folter legen.

Als ein Beispiel unter vielen greifen wir die Serie lebensgroßer Statuen heraus, die Francisco Salzillo in Murcia schuf (1777). Sie zeigen Szenen aus der Passion, angefangen mit dem Letzten Abendmahl. Die volkstümlichen Gesichter der Personen sind ausdrucksstark und von ehrlichem Glauben geprägt. Christus ist ein echter Iberer mit brünettem Haar und schwarzen Augen – mal flehend, mal leidend, aber stets in einer Haltung überirdischer Würde. Der Bildhauer lässt es nicht an schmerzhaften Details mangeln: offene Wunden am Rumpf, Geißelhiebe, Blutrinnsale. Trotzdem bleibt Christus einmalig schön und kraftvoll, wie ein Held, der sein Kreuz bis zuletzt trägt und den Glaubenden zur Nachfolge auffordert.

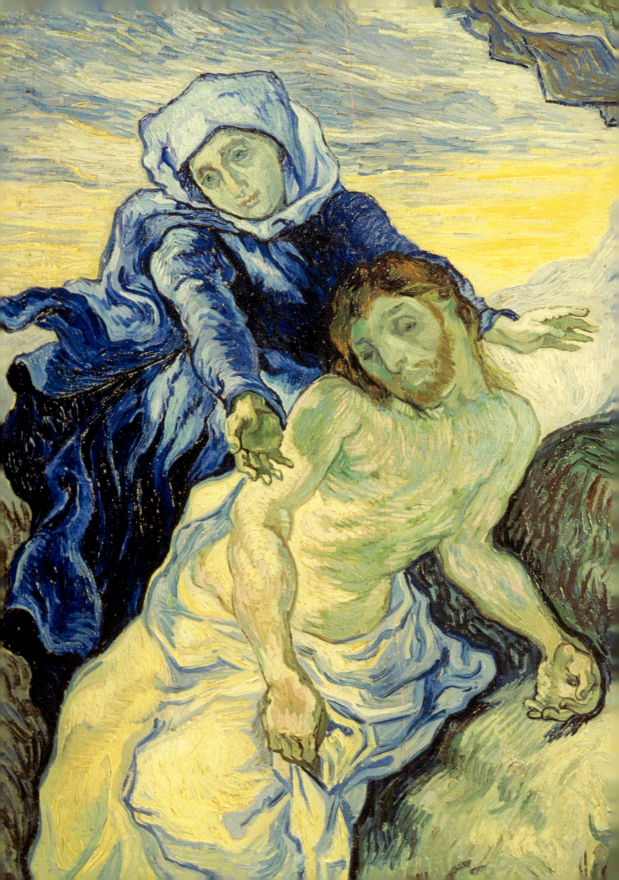

SIEBTES KAPITEL

DER VERLUST DES KÖRPERS
DER CHRISTUS DES 19. JAHRHUNDERTS

Revolution und Kriege prägen ein »langes« Jahrhundert mit zahlreichen, tiefgreifenden Veränderungen. Die Religion steht nicht mehr im Mittelpunkt einer sich säkularisierenden Gesellschaft, weshalb auch die Aufträge für Sakralkunst zurückgehen. Wenn Künstler sich mit Christus befassen, tun sie das entweder auf sehr individuelle und freie Art und Weise oder sie greifen ganz selbstverständlich auf überkommene Vorbilder zurück.

Das 19. ist ein politisch und philosophisch vielfältiges Jahrhundert, was sich auch in der Kunst widerspiegelt. Deshalb gibt es auch keine einheitliche Jesusdarstellung, und diese Tendenz wird sich im folgenden Jahrhundert noch verstärken.

CHRISTUS ZWISCHEN NEO-KLASSIZISMUS UND ROMANTIK

Die kultische Überhöhung der antiken Welt, die gegen Ende des 18. Jahrhunderts erneut aufgetreten ist, erfährt im 19. eine weite Verbreitung im kulturellen Bereich mit einer unverkennbaren Nostalgie für unverderbliche Schönheit. Canova, David und Ingres präsentieren eine idealisierte Welt, die sich nach Unsterblichkeit sehnt, wie die großen Grabmonumente Canovas für Päpste und Herrscher belegen.

Christus wird in einem neoklassizistischen Blickwinkel neu erdacht: als groß gewachsener,

Vincent van Gogh, *Pietà*, Amsterdam, Van Gogh Museum

edler Retter in emphatischen Szenen, die an antike Reliefs erinnern. Die *Beweinung Christi* von Canova beispielsweise (1799–1821, Possagno, Gipsoteca) zeigt eine monochrome Dreifaltigkeit in einer zugleich visionären und antik-tragischen Atmosphäre, als handele es sich um ein bemaltes Flachrelief.

Diese Ausrichtung, die zwischen einer fast »mythischen« nostalgischen Rezeption und einem Hang zur Vollkommenheit pendelt, durchdringt auch die religiösen Bilder von Ingres, darunter *Die Schlüsselübergabe an Petrus* (1817, Musée Ingres, Montauban). Der hoheitsvolle Messias erhebt sich mit theatralischer Geste auf der Bühne wie in einer sakralen Tragödie. Die Sonne strahlt am Horizont und lässt sein rosafarbenes und hellblaues Gewand glänzen. Die der Klassik entlehnten Elemente verbinden sich mit der schon im ausgehenden 18. Jahrhundert spürbaren romantischen Richtung, die starke Gefühle und eine vibrierende, majestätische Natur bevorzugt.

So konzentriert sich der Historien- und Porträtmaler Francesco Hayez in seiner Darstellung von *Maria Magdalena zu Füßen des Kreuzes* (1823, Mailand, Diözesanmuseum) lieber auf die Tränen der knienden Frau und auf ihre melodramatische Haltung als auf den toten Jesus vor gewittrigem Hintergrund.

Für das Bild des *Tetschener Altars* (1808) taucht Caspar David Friedrich das übermäßig hohe und grazile Kreuz in ein großartiges Natur-

spektakel, in dem die Schöpfung eine Offenbarung des Absoluten und Christus das fast körperlose Symbol des Göttlichen ist.

Dieser fortschreitende Verlust der Körperlichkeit – zusammen mit dem Verlust der Gestalt Gottvaters, der inzwischen aus den Darstellungen fast verschwunden ist – führt zu einer verschwimmenden Christusfigur, die schrittweise auf ihren Schatten reduziert wird.

Dies ist der Fall des *Ecce Homo* von Honoré Daumier (1850, Essen, Museum Folkwang): Eine unruhige, ungeordnete Menschengruppe – darunter ein Vater mit einem nackten Kind auf dem Arm – beobachtet Pilatus, der nervös auf Christus zeigt, von dem wir nur einen dunklen Umriss sehen. Die Farben reichen von Dunkelgrau bis Mattweiß, und die ganze Leinwand scheint vor Dramatik zu schreien. Diese wilden Gefühle stehen in scharfem Kontrast zum unbeweglichen Messias – ein Schatten ohne Körper, eigentlich nur ein Farbfleck.

ZWISCHEN GESCHICHTE UND SYMBOL

Quasi als Reaktion auf den Rückgang von Aufträgen im religiösen Bereich und auf die sehr persönliche Interpretation durch die romantischen Künstler des »modernen« Jahrhunderts gründet eine Gruppe deutscher Künstler in Rom eine Vereinigung, den Lukasbund, besser unter der Bezeichnung »Nazarener« bekannt, deren Mitglieder eine Erneuerung der Kunst in christlichem Sinne anstreben. Ihr wichtigster Vertreter, Johann Friedrich Overbeck, versuchte sich zusammen mit seinen Freunden, darunter Philipp Veit und Joseph Anton Koch, in einer Verknüpfung der Dürer' schen Kraft mit der Harmonie Raffaels, um die Uhr der Kunst praktisch vier Jahrhunderte zurückzudrehen (bis zu Fra Angelico). Es entstehen anmutige Werke, wie die für das Casino Massimo in Rom (1818–1824) oder die Porziunkula in Assisi, mit raffaelesken Madonnen und Perugino nachempfundenen Jesusfiguren, umgeben von Engeln und Heiligen in ekstatischer Stellung.

Die Welle der Nostalgie erfasst auch andere Kulturbereiche, wie die Präraffaeliten in England beweisen. William Holden Hunt z. B. schafft mit *Das Licht der Welt* (1900–1904, Saint Paul's Cathedral, London) ein stark symbolhaftes Bild, auf dem der blonde, königliche Erlöser vor einem mondhellen Himmel an eine Tür klopft »wie der Bräutigam aus dem Hohenlied«. Das Werk wurde mitunter als allzu traditionsverhaftet verspottet; in viktorianischer Zeit hatte es jedoch großen Erfolg wegen seiner edlen und frommen Ausstrahlung, genauso wie die Bilder von Tommaso Mainardi und Francesco Podesti, »Maler der Geschichte«, in Italien. Der Letztgenannte schuf zwischen 1855 und 1864 das Fresko *Verkündigung des Dogmas der Unbefleckten Empfängnis* in den Vatikanischen Museen. Der Künstler beschreibt darin sehr akkurat das vatikanische Milieu, mit Porträts kirchlicher Würdenträger einschließlich Pius IX., er verleiht dem Ereignis darüber hinaus eine »providentielle«, also von der Vorsehung bestimmte Deutung, indem er am oberen Rand das Paradies und Christus (mit den geglätteten Zügen des großen Vorbilds Raffael) abbildet.

Dieser Stil wird in der zweiten Jahrhunderthälfte in der katholischen Welt überwiegen. Ein besonderes Beispiel dafür erkennen wir in den Statuen der *Passion* für die Scala Santa beim Lateran mit ihrem ebenfalls von Raffael geprägten dekorativen und sentimentalen Akademismus, der Religion mit Geschichte zu vereinen sucht. Gegen Ende des Jahrhunderts erzeugt diese Strömung bedeutende Ergebnisse, wie das berühmte *Ecce Homo* von Antonio Ciseri (1889, Florenz, Palazzo Pitti), bei dem melodramatische Theatralik und präzise historische Rekonstruktion zusammenfallen.

Neben dem Schwelgen in der Vergangenheit findet jedoch auch eine gewisse »Modernisierung« der Christusgestalt statt, die zum Ausdruck des Innenlebens des Künstlers wird. Der Themenkreis der Passion Jesu, als Metapher für den eigenen menschlichen Leidensweg, steht

dabei im Vordergrund. Das ist vermutlich der Grund, weshalb der Jesuskörper immer mehr an Konsistenz zu verlieren scheint und zum Zeichen, Farbfleck, Schatten wird.

Der gelbe Christus von Émile Bernard (1886) bzw. Paul Gauguin (1889) und van Goghs *Pietà* sind Beispiele für die »Auflösung« des Körpers in Farben und Linien, bis er zu einem konfusen Fleck inmitten einer karnevalesken Gruppe wird (*Einzug Jesu in Jerusalem*, James Ensor, 1888). In der *Kreuzigung* von Munch (1900) wird er zum langgezogenen ikonischen Schema im Hintergrund.

Die komplette Zersetzung des Leibes, der nur noch Symbolcharakter besitzt, ist am Ende des Jahrhunderts erreicht und die (ehemals) sakrale Dimension des Messias inzwischen nachhaltig verweltlicht.

Künstler wie van Gogh malen fast nicht mehr Christus also solchen, sondern sich selbst als leidende Ikonen, als andersartiger Christus eines dramatischen Zeitalters; sie »sehen« sich als Sonnenblumen, Sternenhimmel oder – wie bei Munch – als schreiende Formen.

Das beweisen auch einige italienische Maler des Symbolismus mit ihrer vagen Spiritualität, wie Gaetano Previati und Giovanni Segantini. Letzterer, ein wahrer Dichter der Natur, verlegt in dem berühmten Bild *Die beiden Mütter* (1889, Mailand, Galleria d'Arte Moderna) das traditionelle Sujet der Jungfrau mit Kind in einen bäuerlichen Kontext: Die Mutter und Kind schlafen beim Licht einer Lampe in einem Stall. Die mütterliche Liebe ist nach Meinung des Künstlers schon per se heilig. Deshalb verschwindet aus dem Bild jeder religiöse Bezug und sie wird zum symbolischen Zeichen der menschlichen Liebe, die Natur und Person im selben Raum vereint.

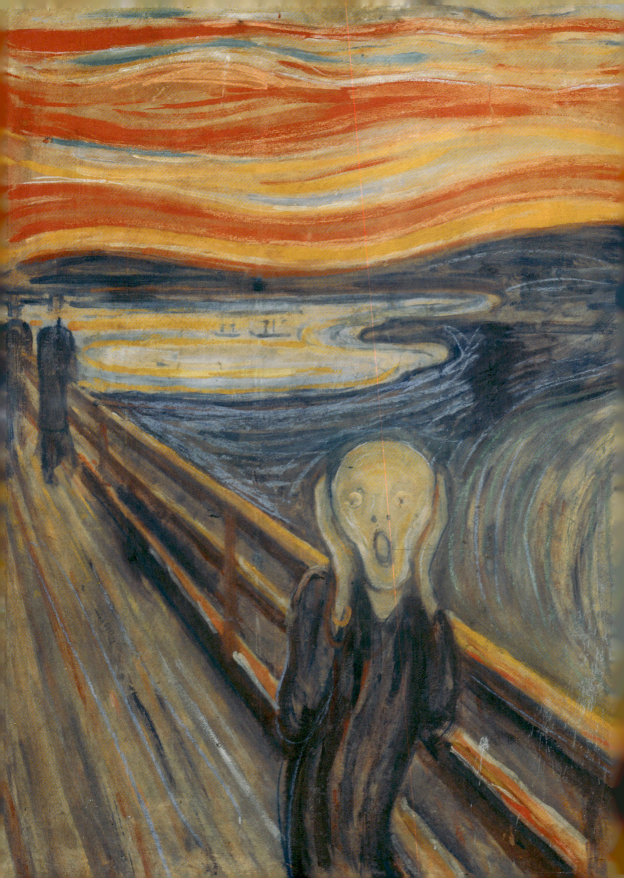

ACHTES KAPITEL

DER CHRISTUS DES SCHREIS
DIE BILDER DES »KURZEN 20. JAHRHUNDERTS«

»Mein Gott, mein Gott, warum hast du mich verlassen?« Der Aufschrei des Gekreuzigten scheint sich wie ein roter Faden durch die europäische Kunst eines Jahrhunderts zu ziehen, das zwei Weltkriege, Völkermorde, ein enormes Gefälle zwischen reich und arm, eine tiefe Vertrauenskrise in Bezug auf das Leben und mangelnde Hoffnung durchleben musste.

Das berühmte Bild von Edvard Munch *Der Schrei* scheint schon am Ende des 19. Jahrhunderts die Jahrzehnte des Leids und der Verzweiflung vorauszuahnen. Das Werk ist nicht explizit religiös und doch enthält es das Abbild einer Menschheit, der der Sinn des Lebens abhanden gekommen ist.

Der Aufschrei des Gekreuzigten findet gewissermaßen einen Widerhall in dem Gefühl der Verlassenheit und Trostlosigkeit, das in vielen Kunstwerken aus dieser Zeit erkennbar ist. Es ist das geläufigste Thema, mit dem sich die Künstler viel öfter befassen als mit dem – vertrauensvollen – der Auferstehung.

In einer Epoche des extremen Nihilismus, in der die Künstler die Quellen ihrer Inspirationen in sich selbst suchen, will das Verhältnis zur katholischen Kirche als Auftraggeber erst wieder aufgebaut werden und dieser Prozess ist alles andere als einfach. Es kommt zu vielfältigen, zuweilen sogar widersprüchlichen Ausdrucksformen einer Kunst, in der jeder eine Welt für sich ist. Strömungen, Moden, revolutionäre oder nostalgische Wellen kreuzen bzw. lösen einander ab in z. T. provozierenden, ins extreme geführten Formungen (nicht von ungefähr ist dies das Jahrhundert der »-ismen«). Faktisch werden unzählige unterschiedliche Christusdarstellungen entwickelt und jede von ihnen ist der Spiegel der Erfahrungen und der Befindlichkeit ihres Schöpfers. In der Tat kann man jetzt von einer äußerst individualisierten Kunst sprechen.

Dennoch besitzt die Christusikonografie des 20. Jahrhunderts ein Element, das alle Kunstschaffenden eint, jenseits von Glauben oder Nicht-Glauben, sogar jenseits aller künstlerischen Strömungen: die Beobachtung-Betrachtung-Interpretation des Geschehens auf dem Kalvarienberg als dramatisches Ereignis, das nicht nur und nicht so sehr Jesus von Nazareth betrifft als vielmehr jeden Einzelnen und die ganze Menschheit. Der verwundete Christus, der die Kompositionen oft beherrscht, ist zwar ein Symbol des Leidens, aber auch der Sehnsucht nach Spiritualität.

Vor allem ist Christus ein Leib, ein vergewaltigter, zur Schau gestellter, zerschlagener, ins Symbolhafte verzerrter Körper. Es scheint fast, als wolle das »kurze Jahrhundert« alle früheren Erlöserdarstellungen in sich aufnehmen und gleichzeitig neue Modelle für die Zukunft entwickeln.

Edvard Munch, *Der Schrei*, Oslo, Nationalgalerie

EIN GESCHÄNDETER, ZERSCHLAGENER LEIB

Als Pablo Picasso 1937 *Guernica* malt, bringt er eine weltliche *sacra rappresentazione* im Kontext einer entsetzlichen Konflikthandlung auf die Leinwand. Es fehlt die Gestalt des Gekreuzigten, denn der Mensch – und damit der Messias – wurde in seine Bestandteile aufgelöst. Es gibt nur noch Fragmente von Gesichtern, menschlichen Körpern und Tieren. Der Bombenangriff auf die spanische Stadt wird durch Zeitungsausschnitte beschrieben. Farbe fehlt völlig, denn sie wurde ersetzt durch eisiges Schwarz-Weiß, ganz im Unterschied zur grell bunten *Kreuzigung* von 1930, die einen zum Schemen reduzierten, nur an Kreuz und Nägeln zu erkennenden Christus zeigt.

Diese gewaltsame Verfremdung steigert sich bei Francis Bacon zu einem zermalmten Körper – genauso wie der zeitgenössische Mensch von einer mitleidlosen Gesellschaft misshandelt wird. In seinen *Triptychen* (1965, München, Staatsgalerie Moderner Kunst) ist nichts mehr übrig von der traditionellen Auffassung einer Kreuzigung, die auseinandergenommen und auf den Kopf gestellt wird, um nur noch Blut und Fleisch zu zeigen. So erdrückend es auch scheinen mag, verdeutlicht dieses Bild doch gerade durch seine Aggressivität die Qual des »Opfers« eines jeden Christus in unserer Zeit.

Die Darstellungen sprechen von unendlicher Einsamkeit. Sie äußert sich in der innerlichen Dunkelheit des Gekreuzigten; Maler wie Renato Guttuso und Fausto Pirandello werden dabei ihre Bemühungen um Realismus eher auf die Seele als auf den Leib konzentrieren. Bei Guttuso ist das Gesicht nicht sichtbar und Pirandellos Christus hängt in schwindelnder Höhe, unendlich weit von Erde und Himmel entfernt.

Ein armer, verlassener Mann, von der erlittenen Gewalt gezeichnet. So beschreibt ihn Graham Sutherland in scharfen schwarzen Pinselstrichen und einem gelblichen Kreuz mit extrem verlängerten Armen (Vatikanische Museen). Fernando Botero hingegen greift eine traditionelle, an Velázquez erinnernde Form wieder auf, die jedoch so aufgebläht wird, dass sie uns grotesk vorkommt. Trotz allem verbirgt sich hinter dieser gewollten Zersetzung eine tiefe Sehnsucht nach Leben.

Der »abstrakte Expressionist« William Congdon gestaltet 1960 seine *Kreuzigung* (Assisi, Galleria d'Arte Contemporanea) als weißen, aggressiven und wilden Peitschenhieb auf dunklem Hintergrund. Es ist eher die menschliche und geistige Vernichtung Jesu als die seines Leibes, allerdings auch in diesem Fall vom Licht durchbohrt: Auch Congdon mag nicht auf die Hoffnung verzichten.

In einem Jahrhundert, das sich »Gott ist tot« auf die Fahnen schreibt, ist die strahlende und siegreiche, aber wirklichkeitsferne Abbildung Gottes gestorben. Der körperlose Christus dieser und vieler anderer Künstler ist eine der neuen Ikonen eines Jahrhunderts in der Schwebe zwischen Trauer und Erwartung.

DER SYMBOLISCHE KÖRPER

Christus ist nicht tot und Georges Rouault wird sich dessen bewusst. In seinen *Ecce Homo*-Bildern oder Christusgesichtern resümiert er ein althergebrachtes Thema in zeitgenössischem Ansatz. Das Resultat ist eine Schmerzensmaske von bemerkenswerter spiritueller Dichte.

Rouault ist ein meditativer Künstler. Er verwendet effektvolle Farben, ein Zeichen des Expressionismus, um dem Messias auf seine persönliche Art nachzuspüren.

Aus seinen Bildern spricht Liebe, dasselbe Gefühl, das wir in gewissen Neuinterpretationen traditioneller Themen von Salvador Dalì (*Kreuzigung* und *Letztes Abendmahl*) wiederfinden. Er hebt sie in eine surreale Welt jenseits der unsrigen, aber lässt sie als Ikonen bestehen. Dalì bevorzugt einen athletischen und lichten, warmen und verklärten Christus: ein Symbol, eine Vision in außerzeitlicher Atmosphäre mit Schwerpunkt auf dem »mystischen« Element.

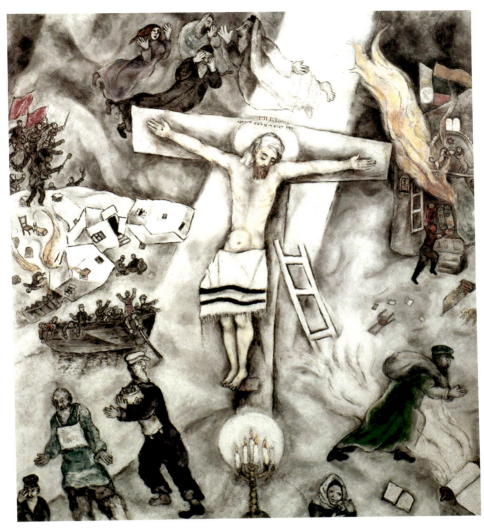

Marc Chagall, *Kreuzigung*, Chicago, Art Institut

Dies ist in gewisser Hinsicht der Blickwinkel, in dem Marc Chagall 1938 die berühmte (und damals z.T. heftig kritisierte) *Weiße Kreuzigung* schuf. Der Körper ohne Gewicht und Volumen ist ein fahles Bildnis am Kreuz – ohne Maria und Jünger – inmitten der qualvollen Flucht der von den Nazis verfolgten Juden. Der Nicht-Körper des Messias repräsentiert das geballte Leid jedes von Ungerechtigkeit heimgesuchten Volkes. Es ist ein nicht-traditioneller, »weltlicher« Ansatz; dennoch fasst darin Christus das Leiden eines ganzen Jahrhunderts zusammen als »einer von uns«.

Die Kunst schwankt zwischen dem Bedürfnis nach Spiritualität – auf der Suche nach einer neuen Möglichkeit, auch wieder zu Christus zu finden – und der Feststellung, dass die Welt am Abgrund von Grauen und Tod steht.

eines ganz besonderen »Menschen« noch weiter zu verdichten.

nach einem gegenwärtigen Christus, einem Menschen, der den Weg der Mitmenschen geht.

DER ZUR SCHAU GESTELLTE KÖRPER

Nach dem Zweiten Weltkrieg nimmt die Körperpflege in der westlichen Gesellschaft kultische rin mit vollen Händen aus der Renaissanceikonografie (insbesondere Leonardo da Vincis) schöpft.

NEUNTES KAPITEL

UNTERWEGS ZU EINEM KÖRPER AUS LICHT

Zwar finden sich im »kurzen Jahrhundert« hauptsächlich Darstellungen des leidenden Christus, dennoch hat die Kunst nie vergessen, auch nach den hellen und positiven Seiten seiner Geschichte zu suchen. Es gibt sehr beeindruckende, intensive Bilder, auf denen der Erlöser als Abbild der Hoffnung in Erscheinung tritt.

In den im Rahmen der Ausstellung *Visioni interiori* (2008, Rom) gezeigten Werken setzt der führende Vertreter der Videokunst Bill Viola die allseits bekannte Szene der »Pietà – Kreuzabnahme – Ausstellung Christi« in ein ausgedünntes Licht: eine Vision. Der Messias ist ein soeben gestorbener Zwanzigjähriger. Er zeigt sich zusammen mit zwei Menschen von heute als mittelalterliche Pietà oder auch als »heiliges Antlitz« – ein Bild in Bewegung, ein sakrales Schauspiel in Zeitlupe, das aus unergründlichen Stillepausen besteht. Viola fordert absolute persönliche Aufmerksamkeit vor einem Leichnam, der weiß ist wie bei Pontormo, aber mit völlig modernen Formen und Gesichtszügen, und vor den Trauernden ohne Tränen.

Mit dem Oeuvre dieses Künstlers beginnt eine weitere Etappe im neuen Ansatz der Christusdarstellung, der im Übrigen schon in den 1940er Jahren von Giorgio de Chirico angeregt worden war.

Der Künstler hatte sich erneut mit dem Thema der Apokalypse befasst, vermutlich als Reaktion auf die kollektiven Ängste der Gesellschaft während des Zweiten Weltkriegs. Seine Version ist allerdings sehr wenig »apokalyptisch«, sondern von einer fast infantilen Arglosigkeit. Christus ist eher Linie als Leib: eine musikalische Linie, weiß auf Weiß, wellenförmig gezeichnet, ganz vergeistigt. Es ist das Porträt eines nur aus Licht bestehenden Wesens.

Derselben Linie folgt Henri Matisse beim Zeichnen der Kartons für seinen großen *Kreuzweg* aus Keramik in der Dominikanerkapelle von Vence (1948–1951): Zeichen, Linien, Verweise und transfigurierte Visionen, die nur die Gesichtszüge Christi erkennen lassen und vom Zusammenspiel mit den Farben des Raums und der Fenster leben.

Andere Künstler folgen dieser Entwicklung: Oscar Galliani z. B. sieht einen ewig jungen und frischen Christus sich quasi wie ein Lichtstrahl aus dem Grab aufschwingen, um mit ungebrochenem Glanz in der grauen Nacht aufzuerstehen oder am Kreuz zu sterben.

Es ist dieselbe Kombination von Tod und Auferstehung, derselbe Kontrast von Licht und Dunkel, von Leid und Freude, der seit 2000 Jahren das Spannungsfeld der Christusabbildungen beherrscht. Das kommt bei zwei Bildhauern beeindruckend zum Ausdruck: 1974 schafft Pericle Fazzini für die päpstliche Audienzhalle einen riesenhaften *Auferstandenen Christus* aus Bronze,

Giorgio De Chirico, *Christus auf dem Pferd erscheint dem hl. Johannes*, Lithografie aus dem Zyklus der *Apokalypse*, Privatsammlung

der aus den Wirren des Todes und des kosmischen Chaos emporragt. Von Giuliano Vangi hingegen stammt der rothaarige und kraftvolle auferstandene Gekreuzigte im Dom von Padua (1999), dessen weit aufgerissene blaue Augen sich auf das künftige Leben richten.

Die körperliche und moralische Kraft dieser Skulpturen hinterlässt durch ihren lebensbejahenden Impetus einen nachhaltigen Eindruck.

Auf der anderen Seite erlebt auch das byzantinisch-kontemplative Modell, das ja sogar im Westen nie ganz verschwunden war, eine Neuauflage in der großangelegten Mosaikdekoration von Marko Ivan Rupnik für die Kapelle Redemptoris Mater im Vatikan, ganz abgesehen von den inzwischen weit verbreiteten neo-ikonischen Bildformen.

Rupniks Erlöser wird mit unserer heutigen Sensibilität für das Leid der Welt vermittelt und in einer eschatologischen Vision von Weiß und Feuerrot verklärt.

Dieser Jesus ist »Wort« in Reinform, aber mit Herz. In seinen großen, schwarz umränderten Augen bekundet er sein Mit-Leid für den Menschen auf dem Weg zum Licht, das in der Kapelle weiß und bunt erstrahlt.

Und Licht ist auch der Travertin, den der einsame Künstler Giuliano Giuliani in den Bergen über Ascoli Piceno bearbeitet. Giuliani bringt den Stein des geistigen Leibes Christi zum Sprechen, bewegt ihn, lässt ihn im Wind wogen. Er überlässt dem Betrachter die Freude und Mühe, unter dem Schleier des geschliffenen und unkörperlichen Travertins die pulsierende Gestalt Christi zu erkennen – glanzvoll wie in den ersten Jahrhunderten der Christenheit.

AUSGEWÄHLTE KUNSTWERKE

UNBEKANNTER KÜNSTLER
CHRISTUS ALS LEHRER, 4.–5. Jahrhundert
Corpus aus lunensischem Marmor für die Figur, Sitz aus griechischem oder asiatischem Marmor
H 72 cm
Rom, Museo Nazionale Romano

Die kleine Statue zeigt einen jungen, lehrenden Christus ohne Bart, mit längerem lockigen Haar, Tunika und Pallium. Seine Augen sind groß, der Mund ist zum Sprechen etwas geöffnet. Er sitzt auf einem Kissen, hält eine Schriftrolle in der linken Hand, während der beschädigte rechte Arm in Lehrhaltung erhoben ist. In der Anordnung und im Aussehen ähnelt er der Figur auf dem Sarkophag von Junius Bassus im Vatikan (359 n.Chr.), allerdings handelt es sich hier um eine fein gearbeitete Vollplastik, die vielleicht in einer Nische ausgestellt war. Die Gesichtszüge, der Faltenwurf und die mit dem Bohrer getriebenen Augen stellen dieses Werk an die Seite mehrerer anderer aus theodosianischer Zeit, deren Schöpfer sich am Stil der Künstler aus Aphrodisias in Karien (der heutigen Türkei) orientierten.

Christus ist als *Logos* dargestellt – also gemäß der vorherrschenden Meinung der theologischen Schule von Alexandrien (von Origenes bis Athanasius), die die Konzile von Nicäa und Konstantinopel (325 und 381) bestätigten. Der Meister unterweist die Apostel: Diese Darstellungsart wird sich in Skulptur-, Mosaik-, Goldschmiede- und Elfenbeinwerken lange halten. Er ist jugendlich und schön, denn es umgibt ihn das Licht der Auferstehung, also die Unsterblichkeit, weshalb er als »*ratio Patris*« und »ewiges Wort« auftreten kann. Die Ikonografie leitet sich offensichtlich aus den klassischen Philosophen- oder Dichterporträts ab, die auch für »Wunderkinder« verwendet wurde. In der Vergangenheit wurde die sitzende Person gelegentlich zur Dichterin erklärt.

RÖMISCHE SCHULE
PARUSIE, 401–417
Mosaik
Rom, Santa Pudenziana

Diese Kirche gilt als die älteste der Stadt und ist seit jeher mit der Anwesenheit von Petrus und Paulus in der Urbs verbunden. Laut des sogenannten Petrusevangeliums wurde im Haus des Senators Quintus Cornelius Pudens das Evangelium erstmals verkündigt, und hier gründete seine Tochter Pudenziana eine »ecclesia«, die schon in Dokumenten aus dem 4. Jahrhundert erwähnt wird.

Die Theophanie des Apsismosaiks, die älteste unter den Mosaikausstattungen der römischen Basiliken, zeigt den *Christus imperator* thronend zwischen zwei Frauengestalten, den *Ecclesiae* (der *Ecclesia ex circumcisione*, also den Judenchristen, und der *Ecclesia ex gentilibus*, den Heidenchristen), die Petrus und Paulus krönen. Die beiden togentragenden Apostel sind schon hier in ihrer später typischen Physiognomie abgebildet: Petrus mit grauem Haar und Bart, Paulus mit dunklerer Behaarung und beginnender Glatzenbildung. Unterhalb von ihnen sehen wir eine Apostelgruppe, gekleidet wie Patrizier des neuen, d. h. christlichen Roms, das auf diese Weise seine universale Funktion zurückgewinnt.

Der bärtige, langhaarige Messias mit ausholender, majestätischer Gestik ist in goldfarbene Kaisergewänder gehüllt und sitzt auf einem goldenen, mit purpurfarbigen Kissen gepolsterten Thron. Er trägt einen Nimbus und ist über die anderen Personen gestellt. In dem aufgeschlagenen Buch in seiner Hand steht in Großbuchstaben *Dominus conservator ecclesiae Pudentianae*. Über dem Jesuskopf erhebt sich das hohe Gemmenkreuz gegen einen Abendhimmel mit den »apokalyptischen« Symbolen der Evangelisten aus der Offenbarung des Johannes. Am unteren Bildrand hingegen liefern Bauten im spät-kaiserzeitlichen Stil den Hintergrund für den Thron Christi, »Herr der Geschichte«.

Die Szene wurde von manchen als endgültige Wiederkunft Christi, als apokalyptische Parusie, gedeutet.

Trotz der kraftvollen Siegesbotschaft und der deklarativen Haltung des lehrenden Christus wirkt das Werk eher durch die starken Farben und die beredten Gesten der Personen in Bezug auf den »mediterranen« Messias/König, dessen Körper sich unter den fließenden Gewändern erahnen lässt. Diese stehen natürlich unter dem Einfluss der antiken Kunst und sollen das »ewige Wort« sichtbar machen, genauso wie im Apsismosaik von Ss. Cosma e Damiano, auf dem der Erlöser zwischen roten Wolken in den Himmel aufsteigt (5. Jahrhundert).

UNBEKANNTER KÜNSTLER
DER GUTE HIRTE, Mitte des 5. Jahrhunderts
Mosaik, 181 × 230 cm
Ravenna, Mausoleum der Galla Placidia

Neben dem Narthex der (zerstörten) Kirche Santa Croce befindet sich der kleine, kreuzförmige Backsteinbau, dessen schlichtes Äußeres umgekehrt proportional zum prunkvollen Inneren steht. Er entstand als Grabstätte für Galla Placidia, Regentin des Weströmischen Reiches und Mutter des Kaisers Valentinian III., wurde aber nie als solche genutzt, weil Galla Placidia in Rom starb. Das Innere ist ein Tauchgang in die Vision des Paradieses, der ewigen Freude – wiedergegeben durch Elemente aus dem frühchristlichen Repertoire mit ausgeprägtem Hang zur Abstraktion.

Die Wände und Gewölbe sind mit Marmor und Mosaiken verkleidet. In der Kuppel erscheint das Gemmenkreuz als Symbol für den Auferstandenen, umgeben von konzentrischen Sternkreisen auf blauem Untergrund: eine Himmelschau. In der Lünette des Altarraums ist der heilige Diakon Laurentius mit dem Rost, seinem Attribut und Marterinstrument, dargestellt – ein Zeichen für festen Glauben bis zum Äußersten. Die Wände des Tambours zieren jubelnde Apostelpaare, während in der Eingangslünette Jesus als guter Hirte seine Schafe weidet.

Die spätrömische Darstellung des großherzigen Menschen wird von den Christen schon im 2./3. Jahrhundert für den Christus aus dem Johannesevangelium umgedeutet, der sein Leben für seine Schafe hingibt und sich auf die Suche nach dem »verlorenen Schaf« macht. Der »gute« wird hier zum »schönen« Hirten gemäß des johanneischen Originaltexts. Dem Modell spätantiker Orpheusmosaiken folgend, sitzt der junge Mann am Fuße einer kleinen Anhöhe mit stilisierten Bäumen. Um ihn herum sind sechs weiße Schafe angeordnet, die auf ihn schauen. Er streichelt eines davon, um die Liebe Christi zu seinen Gläubigen anzudeuten. Sein Nimbus ist auch ein Zeichen der Unsterblichkeit, das durch die *Crux invicta* der Auferstehung in seiner Hand weiter verstärkt wird. Er trägt eine lange, goldfarbene Tunika und einen Umhang; sein Gesicht ist bartlos, die Haare fallen auf die Schultern herab, die Augen sind groß und ruhig. Im Unterschied zum einige Jahrzehnte jüngeren Christus in der Nachbarkirche San Vitale (glattrasiert und quasi körperlos, mit kurzen, dunklen Haaren und kaiserlichem Auftreten) ist der Erlöser hier plastisch-konkret herausgearbeitet und äußert einen menschlich-sanften Charakter. Es handelt sich um ein letztes Echo der gefühlsbetonten und lebensbejahenden spätrömischen Kunst, wie uns die bunte Farbgebung der gesamten Mosaikausstattung nahelegt. Am Eingang der Grabeskirche soll Christus durch seine ruhige Gegenwart das ewige Heil der Kaiserin gewährleisten.

Dieses Bild des Guten Hirten wird die Kollektivvorstellung in den folgenden Jahrhunderten nachhaltig prägen; es findet seinen Gipfel im 17. Jahrhundert in Spanien mit Murillo und seinen Hirtenknaben sowie in den fromm-sentimentalen Christusbildern des 19. Jahrhunderts, auf denen der Gute Hirte ein Lamm auf seinen Schultern trägt.

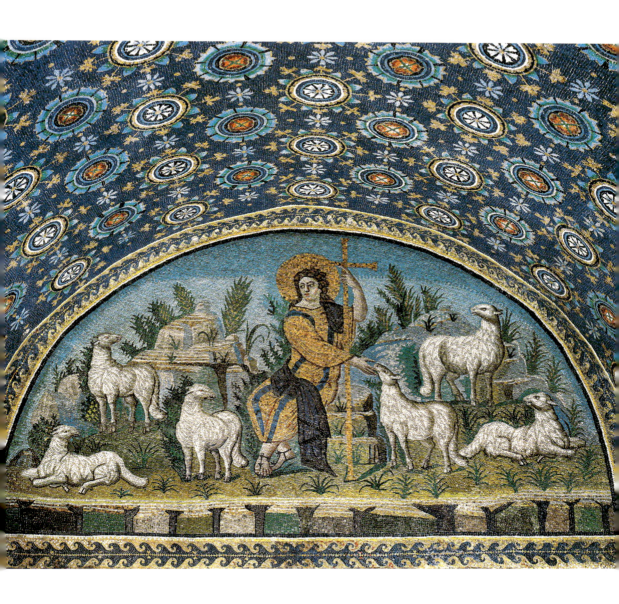

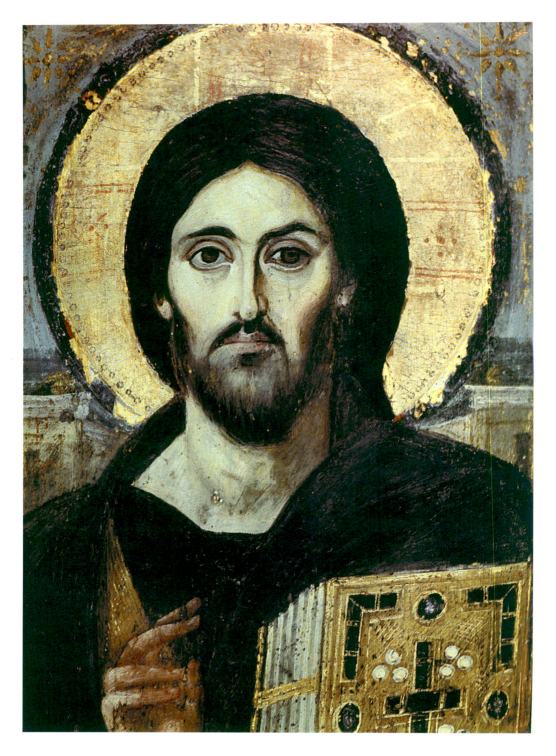

UNBEKANNTER KÜNSTLER
LEHRENDER CHRISTUS, 5.–7. Jahrhundert
Enkaustik auf Holz, 84 × 45,5 cm
Sinai, Katharinenkloster

Dieses wahrhaft virtuose »Porträt« wurde 1961 bei der Restaurierung des Holzbilds wiederentdeckt. Seinerzeit wurde es als wahres Gesicht Christi ausgegeben und demzufolge auf den Münzen des Kaisers Justinian II. im 8. Jahrhundert nachgestaltet. So entwickelte es sich zum Prototyp des Pantokrators für die westliche wie östliche Kunst. Eine der berühmtesten Ableitungen (wenn auch mit sehr persönlichen Akzenten) ist die Ikone Andrei Rubljovs aus den Jahren 1410–1420.

Den Kopf Christi, mit Umhang und ehemals purpurner Tunika, umgibt ein Nimbus mit Kreuz. Es ist anzunehmen, dass Jesus auf einem Thron oder einer Kathedra sitzt (das Bild wurde verkleinert); mit einer Hand segnet er, mit der anderen hält er ein mit Edelsteinen verziertes Exemplar des »Buchs des Lebens«. Das Antlitz ist edel und sanft, ohne Strenge. Es lässt echte Menschlichkeit und natürliche Souveränität durchscheinen. Die Haare des mediterran-orientalischen Mannes, der uns in »göttlicher« Stille gegenübersteht, sind lang und dunkel wie der Bart, die Wangen schmal; der Hals hingegen sieht eher kräftig aus.

Die Ähnlichkeit mit dem bärtigen Christus der Commodilla-Katakombe (Mitte 4. Jahrhundert) ist beeindruckend. Und doch erkennen wir hier eine untrennbare Verbindung von Menschlichkeit und Königtum: Wir haben es nicht mit einem Wesen von einem anderen Stern zu tun. Der Messias schaut auf uns mit seinen großen dunklen Augen, als scheine er eine positive Antwort von uns zu erwarten. Er ist gegenwärtig und nah.

Das Bild entstand zu einer Zeit, als heftig über das Wesen Christi als »wahrer Mensch und wahrer Gott« gestritten wurde, und vereint beide Aspekte. Die abgebildete Person offenbart Selbstsicherheit, Zuwendung und menschliche Züge (durch präzise Details: Eine Augenbraue ist höher als die andere, eine Wange schmaler als die andere, die Pose neigt leicht nach links) trotz der kaiserlichen Attribute wie Nimbus, Thron, kostbare Kleidung.

Damals hielt der Betrachter – der Gläubige – dieses Werk für ein vom Erlöser hinterlassenes Selbstbildnis und dieser Umstand veranlasste die Christen zu frommer Verehrung. Es ist wahrscheinlich, dass es in der Mitte der Ikonostase der im 6. Jahrhundert erbauten Klosterkirche ausgestellt war.

Einige Forscher haben auf die Ähnlichkeiten dieses Gemäldes mit dem Grabtuch von Turin bzw. mit dem ebenso berühmten *Mandylion* von Edessa hingewiesen. Sicher ist, dass dieses Christusbildnis sich mit unterschiedlichen Interpretationen konstant durch die Jahrhunderte behaupten wird.

UNBEKANNTER KÜNSTLER
ACHEIROPOIETON DES ERLÖSERS, 5.–6. Jahrhundert (?)
Auf Nussholzplatte aufgebrachtes Hanftuch, 142 × 58 cm
Rom, Sancta Sanctorum, Lateran

Diese monumentale Ikone, die in ihren Ausmaßen nur mit der *Virgo Regina* von Santa Maria in Trastevere zu vergleichen ist, findet eine erste gesicherte Erwähnung im Zusammenhang mit einer Bußprozession von Papst Stefan II. vom Lateran nach Santa Maria Maggiore im Jahr 752. Die Prozession wurde begleitet von einer großen Menschenmenge mit Asche auf dem Haupt; der Klerus ging barfuß. Das »nicht von Menschenhand gemalte Bild« (*acheiropoieton*) war gleichsam das Palladion der von einem Langobardenangriff bedrohten Stadt.

Unsicher ist hingegen seine Provenienz: Vielleicht wurde es in Rom gemalt, vielleicht kam es aus Konstantinopel. Es blieb legendenumwoben, sodass man im 13. Jahrhunderte behauptete (was sogar von Thomas von Aquin bestätigt wurde), es sei vom Evangelisten Lukas begonnen und durch göttliche Intervention fertiggestellt worden.

In jedem Fall handelte es sich um eines der maßgebenden Christusbilder, geht es doch um ein »echtes« Porträt von ihm. Dies mag der Grund gewesen sein, weshalb es jahrhundertelang vor den Blicken der Gläubigen verborgen wurde: Nur der Papst durfte es während der Messfeier in seiner Privatkapelle sehen. Das *Sancta Sanctorum* ist übrigens der letzte noch erhaltene Teil des Patriarchium Lateranense, das zur Zeit Sixtus V. (1585–1590) abgerissen wurde.

Diese Geheimhaltung vor dem Volk stand eigentlich im Widerspruch zur römischen Tradition, sie erklärt sich jedoch durch die besondere Funktion des Gemäldes im Mittelalter. Vermutlich begann man damit nach der Restaurierung unter Johannes X. im 10. Jahrhundert, gewiss jedoch unter Alexander III. zwei Jahrhunderte später, denn dieser ließ einen Seidenschleier vor dem Antlitz anbringen, der heute noch an Ort und Stelle ist. Zu Beginn des 13. Jahrhunderts verlieh Innozenz III. dem Bild eine silberne Abdeckung, die trotz vieler Restaurierungen bis heute sichtbar ist.

Schon im 9. Jahrhundert hatte Leo IV. die wertvolle Reliquie von ihrem inzwischen *Sancta Sanctorum* genannten Standort entnommen, um sie bei einer Prozession mitzutragen; es handelte sich jedoch nicht um einen Bußgang, sondern um eine Feier am Vorabend des Fests der Aufnahme Mariä in den Himmel und damit um den Ritus, der sich unter den liturgischen Feiern Roms am längsten gehalten hat.

Die gegenwärtige Platzierung geht auf Papst Honorius III. (1277–1280) zurück, der die Kapelle neu bauen und ausschmücken ließ (u. a. mit der Darstellung des Papstes zwischen den Aposteln Petrus und Paulus bei der Übergabe des Baumodells an Christus). So korrespondiert das Acheiropoieton mit einer Malerei von Menschenhand im Auftrag des Papstes, des »Stellvertreters Christi auf Erden«, wie er ab dem 13. Jahrhundert genannt wurde.

Heute ist vom ursprünglichen Erlöserbild nur noch wenig übrig: ein paar schimmernde Fragmente des thronenden Christus. Die Kopie, die – unter den vielen – ihm am nächsten kommt, ist vermutlich die im Dom von Sutri (Tempera auf Holz, Ende 12. – Beginn 13. Jahrhundert). Darauf sehen wir einen braunhaarigen Christus mit geweiteten Augen und blauer Tunika, der auf griechische Art Segen spendet und das Buch des Lebens in der Hand hält.

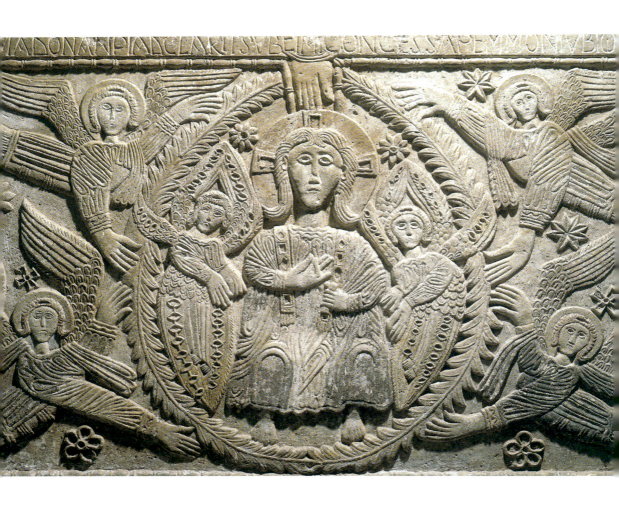

UNBEKANNTER KÜNSTLER
RATCHIS-ALTAR, 734–744
Istrischer Stein, 90 × 145 cm
Cividale del Friuli, Museo Cristiano del Duomo

Die rechteckige Marmorplatte – eine von vieren des Altars – ist in der Technik des Flachreliefs gearbeitet und war ursprünglich u. a. mit Glaspaste verziert. Diese Altarfront zeigt eine Szene mit einem von Engeln umgebenen Messias (*Maiestas Domini*). Die ursprünglich bemalten Engel halten die Mandorla vor dem flachen Hintergrund mit Sternen.

Über dem Christuskopf erscheint die schützende, segnende Hand Gottvaters, eine im frühen Christentum oft dargestellte Geste. Jesus trägt die priesterliche Stola, tritt also sowohl als Lehrer als auch als Priester auf, und seine rechte Hand ist umgedreht als Hinweis auf die Ablehnung der arianischen Lehre durch die Langobarden.

Die Szene ist stark symbolhaft; in ikonografischer Hinsicht schöpft sie aus der byzantinischen Formensprache durch die Vermittlung der ravennatischen Kunst. Der hochentwickelte Geschmack des unbekannten Künstlers bringt eine persönliche Note in die Gestaltung des Altars ein, dessen Seiten die *Verkündigung* und die *Anbetung der Magier* zeigen. Die Zeichnung ist abgeflacht, eigentlich nur zweidimensional, die Oberflächenbearbeitung tendiert zum Linearen und zur Abstraktion. Die Kleider sind eng kanneliert, während die schematischen Köpfe »umgekehrten Birnen« gleichen und (wie die Hände) im Vergleich zu den Körpern zu groß sind, um zu zeigen, dass es auf den Gesichtsausdruck und auf die Gestik ankommt. Was diesen Künstler wirklich interessiert, ist das starre, frontal dargestellte, majestätische und zugleich überirdische Gesicht Christi und seine »sprechenden« Hände.

Die Platte belegt einmal mehr den *horror vacui* der damaligen Kunst. Der Raum zwischen den Personen darf nicht leer bleiben und wird deshalb mit Sternen und Rosetten ausgefüllt. Diese Kunst möchte alles verdichten, sich nachhaltig im Gedächtnis festsetzen und den Betrachter durch ihre (verlorene) grellbunte Farbgebung die wirklichkeitsnahen Gebärden und Haltungen erlebbar machen. Christus bleibt ein ewiger und unnahbarer Gott, ein glorreicher Vermittler des Lebens.

UNBEKANNTER KÜNSTLER
TRIUMPHIERENDER CHRISTUS, Ende 11. – Anfang 12. Jahrhundert
Nussholz, 254 × 207 cm
Piacenza, San Savino

Das monumentale Holzkreuz hing wahrscheinlich weithin sichtbar am Triumphbogen gegenüber vom Hauptaltar. Die Ikonografie, üblich mindestens seit dem 8. Jahrhundert, ist die eines triumphierenden, leidenden aber schon glorreichen Christus. Sein Schmerz findet Ausdruck im leicht geneigten Haupt, in den Zeichen der Nägel an den Händen, in den zusammengestellten Füßen, im aufgeblähten Bauch.

Das Werk zeigt Ähnlichkeiten zu manch zeitgenössischer bildhauerischer Schöpfung aus Katalonien und Deutschland und zu den gemalten Kreuzen der Altarräume in ganz Europa. Wir könnten dieses Sujet, das sich bis ins 13. Jahrhundert größter Beliebtheit erfreut, als »romanische Aufarbeitung« des Jesuskörpers bezeichnen.

Der siegreiche Gesichtsausdruck mit den großen, hervortretenden Augen, das Haar- und Bartgeflecht mit Zöpfen und Löckchen (ein archaisches Element) bestimmen eine Persönlichkeit, die sich in ihrer materiellen Wirklichkeit präsentiert. Der Künstler hat deshalb auch Details des Rumpfes und des Halses betont. Das Werk war kurz nach seiner Entstehung gewiss noch beeindruckender, weil es farbig bemalt war, und stellte dem Kirchenvolk seinen siegreichen Erlöser eingängig vor Augen.

Der bohrende Blick, der noch wenig artikulierte Körper, die Hinwendung zur betenden Gemeinde, quasi als wolle der Gekreuzigte ihr Flehen erhören, zeigen einen gefühlsbetonten Einschlag und heben zugleich die majestätische Gravität eines keineswegs unerreichbaren Menschen hervor.

Der Schmerzensmann koexistiert mit dem Auferstandenen; das stärkt die Verehrung durch die Gläubigen, die im Gekreuzigten und seinen Wundmalen den Sieg über den Tod erkennen. Der große Nimbus, der seinen Kopf wie eine Sonnenscheibe umgibt und der wahrscheinlich mit Edelsteinen und starken Farben verziert war, betont die paradiesische, überirdische Dimension dieses hölzernen Giganten, der in seiner robusten und starren Präsenz wie eine Festung wirkt, was ja für die romanische Kunst typisch ist.

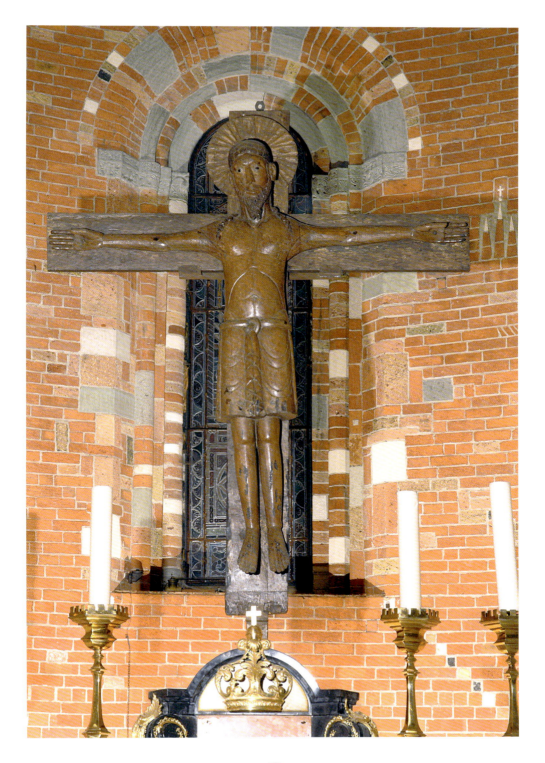

BENEDETTO ANTELAMI
KREUZABNAHME, 1178
Roter Marmor, 110 × 230 cm
Parma, Kathedrale

Das Werk war Teil einer inzwischen zerstörten Kanzel und ist nun an einer Wand der Kathedrale angebracht. Die horizontal angelegte Szene hat ihre Zentralachse im Kreuz, von dem Jesus gerade herabgelassen wird. Damals begann man, Christus als *patiens* (leidend) darzustellen.

Der Messias ist hier ein normaler Mensch, die Züge im Tod edel geglättet. Die anderen Personen sind in byzantinischer Starrheit an den Seiten des Leichnams angeordnet; ein Arm hängt schon herunter, der andere ist noch angenagelt, um die Wirklichkeitsnähe zu erhöhen. Aus solchen Vorlagen entwickeln sich später, vor allem in der Emilia, die *Compianti* (Beweinungen), große Skulpturengruppen, die zwischen würdevoller Trauer und maßlosem Schmerz schwanken. Links erkennt man die Trauernden, den Apostel Johannes und die Personifizierung der Kirche; rechts verteilen die Soldaten die Kleider Jesu unter sich. Auf eine lineare Raumauffassung weisen die starren Figuren und ihre geringe Tiefe hin, wie auch der vergoldete Rahmen und das breite Band mit vegetabilischen Motiven, das in Niello-Technik ausgeführt ist.

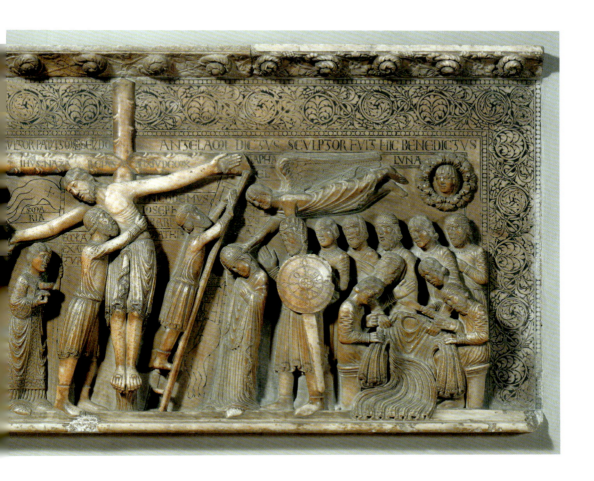

Wie in einer Miniatur ist der Name jeder Person auf der Platte verzeichnet, um das Verständnis der Betrachter zu erleichtern. Die würdevolle Feierlichkeit nimmt der Szene nichts von ihrer Dramatik, hebt sie jedoch in die Sphäre des Heiligen, wie die beiden Engel über den Menschengruppen deutlich machen.

Ruhe und Frieden sind – trotz aller Trauer – die Hauptkennzeichen dieses Marmorwerks. Das Bildnis des bärtigen, blutlosen Leichnams ist in der Tat sehr schön, auch wenn hier das klassische Augenmaß für Körperproportionen fehlt, und bekommt durch die Umarmung des Josef von Arimatäa eine geradezu zärtliche Note.

Antelamis Originalität besteht darin, die Kreuzabnahme im Werden zu zeigen: Ein Jünger entfernt gerade den Nagel aus der anderen Hand des Toten, dessen Gesicht von einem überirdischen Licht beherrscht ist. Die Gläubigen von damals wurden gewiss an andere Darstellungen erinnert oder auch an bestimmte religiöse Volksschauspiele, in denen sich brennender Glaube und mühsam zurückgehaltener Schmerz vermengten.

UNBEKANNTE KÜNSTLER AUS KONSTANTINOPEL
CHRISTUS ALS WELTENHERRSCHER (PANTOKRATOR), um 1180
Mosaik, 7 × 13,30 m
Monreale, Dom

Mit seinen fast 6.500 Quadratmetern Mosaik in der von den normannischen Königen Roger II. und Wilhelm II. erbauten Basilika ist dies der größte Dekorationszyklus des Mittelalters. Die Geschichten aus dem Alten und dem Neuen Testament füllen die Wände des Kirchenschiffs, umrahmt von großartigen abstrakten Verzierungen, und gipfeln in der Halbkuppel der Mittelapsis mit der grandiosen Vision des Weltenherrschers.

Den Auftrag für die Mosaikausstattung erhielten eigens aus Byzanz geholte Kunsthandwerker – ein Zeichen der kulturellen Aufgeschlossenheit des Normannenhofs, die sich sogar in der Form des Doms widerspiegelt: als lateinischer Grundriss, allerdings ohne Kuppel, Bronzetore romanischer Prägung (die Mitteltür schuf Bonanno Pisano 1186, die seitliche Barisano da Trani um 1190), Dekorationselemente mit arabischem Einschlag und eine typische normannische, trutzige Anlage.

Diese Königsbasilika ist in der Tat kraftvoll, majestätisch und überzeugend und ähnelt darin dem Dom von Cefalù bzw. der Cappella Palatina in Palermo; in Monreale ist dieser Eindruck jedoch noch gesteigert.

Der lehrende Christus aus frühchristlicher Zeit hat sich hier in den kaiserlichen, allmächtigen verwandelt, der uns überdimensioniert aus der Apsiskuppel entgegenblickt. Dennoch zeigt er im Vergleich zu griechischen Mosaikwerken eine ausgeprägtere Menschlichkeit und geringere Distanz.

Der Christus mit dem großen, hageren Gesicht, aus Linien und Schatten gezeichnet, füllt fast die gesamte Fläche der Halbkuppel aus, um das ganze Universum in sich aufzunehmen. Das fließende, golddurchwirkte Haar und der lange, dichte Bart greifen auf eine antike Ikonografie zurück. In Monreale wirkt sie jedoch königlich und wird sublimiert vom Kreuznimbus (es handelt sich ja um einen, wenn auch verherrlichten, Gekreuzigten). Die Atmosphäre evoziert den himmlischen Hof, das Paradies auf Erden, wobei die überreiche Verwendung von Gold das ihre dazu beiträgt.

Der Goldglanz verleiht der Darstellung gleichzeitig einen majestätischen Stolz: Christus ist auch physisch stark präsent, obwohl der weite blaue Umhang mit dichten Falten und das rosa schimmernde Kaisergewand seinen Körper verhüllen. Das »gemeißelte« Gesicht, der kräftige Hals, die übergroßen Augen, die aus der Ewigkeit auf die Ewigkeit schauen, offenbaren eine tatsächliche, ins Grandiose überhöhte Menschlichkeit (der Christus von Cefalù ist sanfter), ohne jedoch Angst einzuflößen.

Die linke Hand hält ein aufgeschlagenes Evangelium, in dem auf Lateinisch »Ich bin das Licht der Welt« zu lesen ist, während die rechte nach byzantinischer Art segnet. Die Schrift auf dem Hintergrund über dem »Pantokrator« ist hingegen Griechisch: Die normannische Welt verbindet griechische mit westlichen und sogar islamischen Elementen.

Wir stehen vor dem Herrscher über die Weltgeschichte. Unter ihm befindet sich das Mosaik der Jungfrau mit dem Kind und der Bezeichnung *panachràntos* (gänzlich unbefleckt); Maria ist umgeben von Engeln und Heiligen, die das Paradies des Messias bilden. Sein Antlitz ähnelt dem des Vaters und Schöpfergottes als Hinweis auf die Einheit der »göttlichen Personen«.

Der Weg des Gläubigen durch die Kirche führt an antiken Säulen und Spitzbögen vorbei, verläuft unter einer im arabischen Stil dekorierten Balkendecke bis zum christlichen *Sancta*

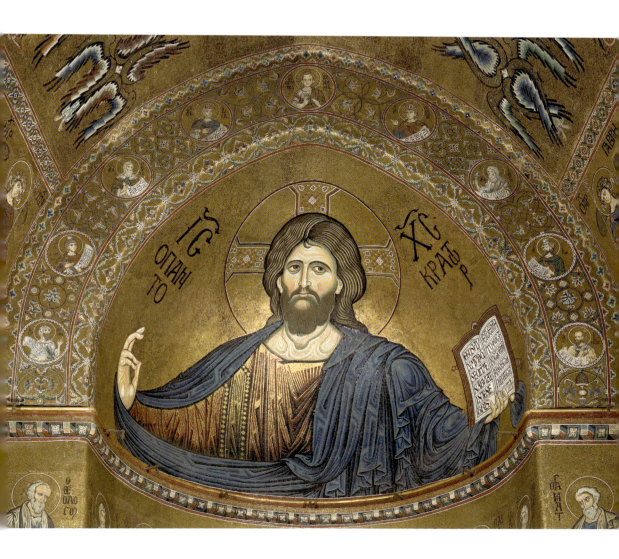

Sanctorum, also dem Altarraum, der von der Christusfigur beherrscht ist. Er, der starke Herr über den Kosmos, ist bereit, die ganze Menschheit in seine Welt aus Licht aufzunehmen.

Der Messias von Monreale ist das Sinnbild der blendenden Leuchtkraft des »menschgewordenen Worts«, das gekommen ist, um der Welt die Wahrheit zu bringen. Daher besetzt er den mittleren, wesentlichen Teil der Mosaikausstattung als Hinweis darauf, dass er das Alpha und das Omega der Geschichte ist, wie in der Apokalypse steht.

UNBEKANNTER BILDHAUER
SEGNENDER CHRISTUS, um 1220–1236
Stein, 775 × 84 × 93 cm
Amiens, Kathedrale

Die Statue gehört zu der immensen bildhauerischen Ausstattung (ca. 5.000 Stücke) der Notre-Dame-Kathedrale in Amiens und befindet sich am Portal der Westfassade.

Der sogenannte *Beau Dieu*, wie er genannt wird, eine Standfigur, hat die Hand zum Segen erhoben und trägt in der anderen das Buch des Lebens. Er zertritt einen Löwen und einen Drachen, d. h. überwindet Tod und Sünde, auf die auch der Aspis und der Basilisk auf dem Sockel der doppelt gezinnten Konstruktion unter ihm verweisen. Darunter ist in einer Ädikula König David, ein Vorfahr Jesu, dargestellt. Das Ensemble, einschließlich des Königsbaldachins, verleiht dem Abgebildeten eine fürstliche Würde. Der Betrachter bekommt einen Eindruck seiner Allmacht über die Geschichte, denn er hat die glanzvoll-ruhige Erscheinung dessen, der gesagt hat: »Ich bin die Auferstehung und das Leben«.

Der Segnende, nobel und elegant, wie es das ritterliche Ideal der gotischen Welt vorgab, unterscheidet sich vom Richter an den Portalen der zeitgenössischen Kathedralen, darunter Chartres und Reims, wie auch vom apokalyptischen Christus, aus dessen Mund zwei Schwerter ausgehen: stets harmonisch und feierlich, aber auch unerbittlich. Dieser Messias, der Jahrzehnte später für die Kanzeln von Pisano und Pisa und Siena als Vorbild dient, trägt klassische, harmonisch wie Musik gewellte Gewänder; mit seinem freundlichen Gesicht offenbart er sich als Mensch gewordene Wahrheit durch sein ruhiges, erhabenes Auftreten.

Das Werk vermittelt zugleich menschliche und göttliche Schönheit – Majestät und Zuversicht, faszinierend und voller Licht. Es überträgt sich auch ein Gefühl von Zärtlichkeit und menschlicher Zuneigung, das die gotische Welt später in den zahlreichen Marmor- und Elfenbeinstatuen der Mutter mit Kind äußern wird.

Hier soll die Position des Erlösers am behauenen Pilaster, der den Architrav stützt und das Portal zweiteilt, seine Funktion als Stütze der kirchlichen Gemeinschaft wie auch als »Tor zum Paradies« symbolisieren.

Alles in allem geht es um ein strahlendes Bild Jesu und des Lebens nach dem Evangelium, die von der tiefgründigen Spiritualität Bernhards von Clairvaux verbreitet worden war – zusammen mit der Auffassung Marias als Mutter des Erlösers und lächelnder, von Licht umgebener Königin.

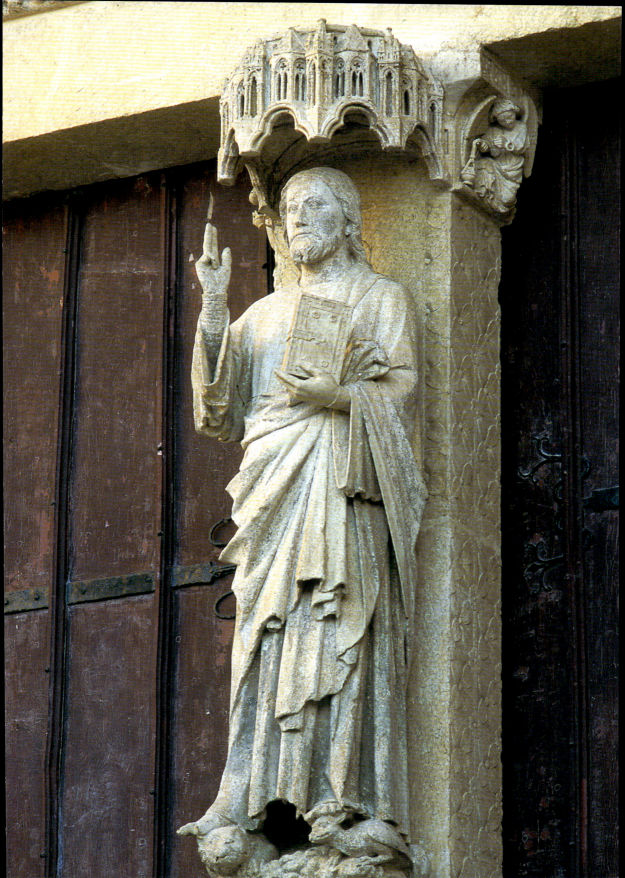

CIMABUE
KREUZ, 1275–1280
Tempera auf Holz, H. 390 cm
Florenz, Museo di Santa Croce

Das weltberühmte Tafelbild, das bei der Arno-Überschwemmung 1966 gravierende Schäden davontrug, präsentiert sich als eine der prägnantesten Darstellungen des *Christus patiens*, also der neuartigen Ikonografie, die ab 1220 belegt ist – nicht zuletzt unter dem Einfluss der franziskanischen Bewegung, die das menschlich-leidvolle Element des Lebens Jesu betonte. Diese geistige Ausrichtung trug dazu bei, dass das Bild des triumphierenden Christus schrittweise durch den leidenden ersetzt wurde.

Cimabue gehört in die lange Reihe von Künstlern, die sich mit diesem Sujet messen. Einen ähnlichen Ansatz wie der Meister aus Florenz zeigen insbesondere Coppi di Marcovaldo und Giunta Pisano.

Der byzantinische Einfluss ist nicht zu übersehen: sowohl in der Körperhaltung als auch in der insistierten Linienführung, die zur Abstraktion tendiert. Im Vergleich zum früheren *Kruzifix* für die Kirche San Domenico in Arezzo zeichnet sich diese Arbeit durch eine Verschlankung der unnatürlichen Körperkrümmung aus, die einen Großteil des Längsbalkens einnimmt. Der Hintergrund ist mit einem verzierten Teppich ausgelegt, der die Formen zusätzlich betont. Verschwunden sind hingegen die Passionsszenen an den Seiten, mit denen die damaligen Kreuze üblicherweise ausgestattet waren. Christus ist einsamer Protagonist, während die beiden Weinenden (Maria und Johannes) ihn an den Enden des Querbalkens betrauern. Ebenfalls fehlt die übliche Darstellung Gottvaters am obersten Rand: Der Messias soll der alleinige Gegenstand der Verehrung durch die Gläubigen sein.

Cimabue behandelt den Christuskörper mit großer Zurückhaltung. Die Schatten sind oft nur angedeutet und begleiten den Leib, auf dem fast keine Wunden zu erkennen sind. Die Muskelrelaxation biegt den Körper in eine weiche Kurve, verlängert durch die langen, schlanken Beine und die Arme mit offenen Händen (die schmalen Finger sind ein wahres Meisterwerk).

Die Aufmerksamkeit ist auf den Sterbenden gerichtet: Sein byzantinisch anmutendes Antlitz fällt gerade in den Schlummer des Todes, wovon noch ein Anklang zu erkennen ist im schmerzvoll verzerrten Mundwinkel. In diesem Fall ist der bittere Eindruck jedoch geringer als in Arezzo.

So wird Realismus mit byzantinischer Ikonik verbunden. Die Eleganz der Körperbeschreibung erinnert an gewisse gotische Skulpturen. Fein unterscheiden sich die Nuancen in der Farbgebung, wie man am durchsichtigen, seidenen Lendenschurz mit seinem feinen Pinselstrich gut erkennen kann. Das Drama von Schmerz und Tod wird also gedämpft durch die Zartheit und Weichheit eines Körpers, der das ganze Kreuz füllt. Mit seiner Größe drängt er sich dem Betrachter quasi physisch auf, während das eher warme Licht die Körperlichkeit zur ikonischen Erlöserscheinung sublimiert.

Cimabue beschreibt und abstrahiert das Leiden, erhebt es zum Werkzeug der Erlösung, zur Lichtquelle eines Leibes, der auferstehen wird und der im Schmerz den Lauf der Geschichte beeinflusst.

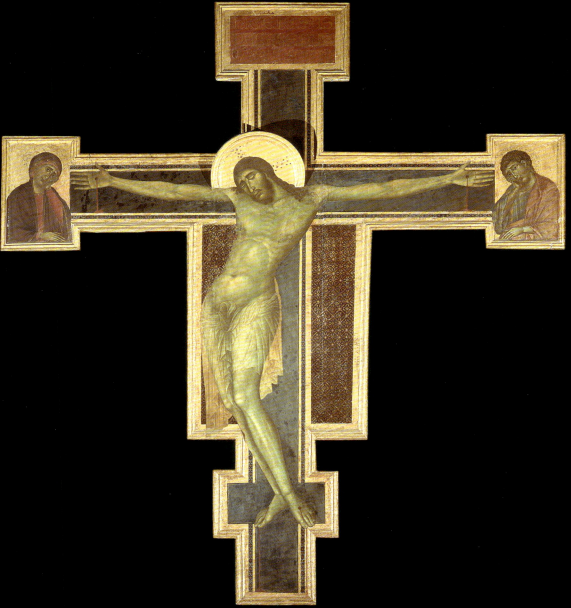

DUCCIO DI BUONINSEGNA
KRÖNUNG MARIÄ, 1287–1290
Glasfenster, Gesamtdurchmesser 700 cm
Siena, Museo dell'Opera del Duomo

Für die großartige gotische Kathedrale von Siena schuf Duccio von 1308–1311 die große *Maestà* mit christologischen Szenen als beidseitig bemaltes Retabel für den Hochaltar. Darüber befand sich das Fenster, das, wie ein Auge aus Licht in der Apsiswand, die frischen, goldgetränkten Farben des Flügelaltars erwärmte.

Duccio selbst fertigte die Kartons für das »Auge« mit den Geschichten aus dem Leben Marias, der die Kathedrale geweiht ist – von unten nach oben: *Grablegung, Aufnahme in den Himmel* und *Krönung*, umgeben von den sienesischen Schutzheiligen und den vier Evangelisten.

Da transparentes Glas sich zur Übertragung tiefer Symbolik hervorragend eignet, fand dieses Material in zahlreichen Kathedralen jenseits der Alpen Verwendung, wie in Reims und Chartres. Die vorteilhafte Verbindung von Licht und Farbe verfehlt auch bei Duccios Werk ihre Wirkung nicht.

Der Maler bevorzugt das sanfte Blau der Feldblumen oder des wolkenlosen Himmels, ein reines Rot, intensives Grün und Hellgelb. Er stellt diese Farben zusammen in einer kostbaren, natürlich wirkenden Welt, die für den Betrachter zum Augenschmaus wird. Das Licht betont die Leichtigkeit des Werks, sodass beim Gläubigen der Eindruck entsteht, es gäbe keine Wand und er befinde sich schon in einer himmlischen Dimension.

Diese wie auch andere zeitgenössische »verklärte« Darstellungen stehen unter dem Einfluss der Spiritualität Bernhards von Clairvaux, der die Königswürde Marias propagiert hatte.

Die *Krönung Mariä* war vor allem in der Renaissance (Fra Angelico, Botticelli, Giovanni Bellini) und im Barock (Velázquez) ein beliebtes Sujet. Hier sitzt der blonde Christus barfuß (handelt es sich doch um die Füße eines gekreuzigten und auferstandenen Leibes) auf einem Marmorthron, auf den sechs Engel aufmerksam blicken. Die Szene ist ganz von königlicher Einfachheit durchdrungen.

Der Messias setzt die Krone auf das Haupt der sich ihm zuneigenden Madonna. Ihr blaues Seidenkleid ist golden eingefasst, ihre Hände sind über der Brust gekreuzt. Maria ist »bescheidener und erhabener als andere Geschöpfe«, wie Dante in seinem *Paradies* Bernard von Clairvaux sagen lässt; sie ist »Tochter des Sohnes«, aber auch Königin des Universums.

Das Sujet findet großen Widerhall in unterschiedlichen zeitgenössischen Fassungen. Eine der berühmtesten – mit einer glanzvollen Platzierung im himmlischen Hof – befindet sich in der Apsis der römischen Kirche Santa Maria Maggiore, eine Arbeit von Jacopo Torriti aus dem Jahr 1296. Eine weitere gestaltete Pietro Cavallini 1293 ebenfalls in Rom für Santa Maria in Trastevere: Christus legt die Hand auf die Schulter der Mutter, wie ein Kaiser der Kaiserin.

In Siena wählt Duccio eine gewollt einfache Darstellung und »erfindet« dafür den gotischen Marmorthron, der in vielen Krönungsbildern

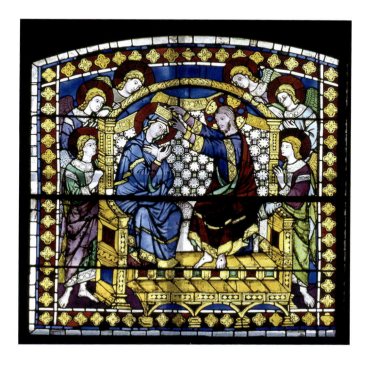

wieder aufgenommen wird. Der Künstler bemüht sich, den eleganten Faltenwurf von Kleidern und Stoffen fein herauszuarbeiten, ebenso die Gesichtsprofile und Posen in einer Symphonie edler Gefühle. Sie sind das Merkmal seiner aristokratischen Kunst, die eine Vorliebe für expressive Ruhe und zurückhaltende Herrschaftlichkeit zeigt – so auch in dieser Szene, in der Christus die Jungfrau und Mutter in stiller Herzlichkeit mit dem goldenen Diadem krönt.

Die Figuren schweben im Raum in einer übernatürlichen Dimension von reinem Licht und reiner Farbe. Das Bild ist von so berückender Schönheit, dass auch der heutige Betrachter sich darin verliert.

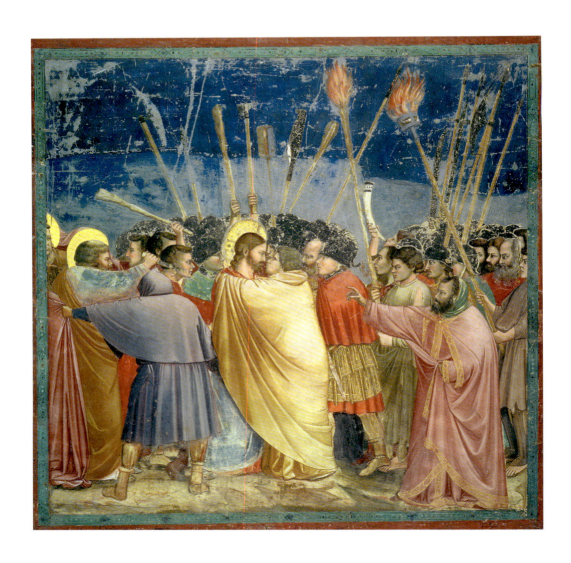

GIOTTO

DIE GEFANGENNAHME CHRISTI (Der Judaskuss), 1304–1306
Fresko, 200 × 185 cm
Padua, Scrovegni-Kapelle

Die franziskanische Bewegung hatte die Sensibilität des Kirchenvolks für Emotionen und Dramatik, aber auch für Körperlichkeit mit Christus als Gott-Mensch im Fokus, neu belebt, und diese Ausrichtung findet in Giotto einen herausragenden Interpreten. Das abgebildete Werk gehört zum Zyklus des Jesus- und Marienlebens in der auch »dell'Arena« genannten Kapelle und ist zu Recht berühmt. Vielfach wurde es nachgeahmt, wiederaufgenommen und variiert – sowohl von der zeitgenössischen italienischen Kunst als auch in späterer Zeit.

Der Kontrast zwischen der Gewalt der Soldaten, deren überlange Fackeln in das Nachtdunkel hineinragen, und der mittleren, unbewegten Gruppe mit Christus und Judas verleiht dem Fresko ein Moment tragischer Feierlichkeit.

Judas umfängt den regungslosen Messias, der ihm ins Gesicht starrt, in einer Umarmung, die durch die Weite seines gelben Umhangs gezeigt wird. Der unerbittliche Blick Christi, aus dem die Wahrheit unleugbar und unwidersprüchlich zu erkennen ist, richtet sich auf die im Kuss halb geöffneten Lippen des Verräters. Darin kulminiert die Persönlichkeit des Messias in seiner ganzen physischen und geistigen Kraft.

Giotto besitzt die einzigartige Fähigkeit, einer jahrhundertealten Ikonografie neues Leben einzuhauchen: Das zeigen die plastischen Körper unter weiten Gewändern, in klassizistischen Formen, die aufs Wesentliche beschränkte Gestik, die fundamentalen psychologischen Einsichten, die beeindruckende, stolze Monumentalität.

Bunte Farben und vom Licht herausgemeißelte Personen machen die Szene lebendig: Der weite gelbe Umhang des Judas kontrastiert mit dem rotblauen Gewand Christi und dem lapislazuli-blauen Himmel, mit dem Giotto die Nacht beschreibt. Tragik und Geheimnis offenbaren sich dem Betrachter unmittelbar, als sei das Geschehen noch im Gange.

Viele Künstler späterer Epochen werden sich an dieses Gemälde erinnern, darunter Caravaggio für sein gleichnamiges Werk, heute in Dublin aufbewahrt, und Federico Zeffirelli für seinen Film *Jesus von Nazareth*, natürlich mit unterschiedlichen Akzenten.

In Padua zeigt Giotto Christus als hoheitsvollen Helden, der wie eine mitreißende, an menschlichen Gefühlen reiche Kraft durch die Welt geht. Inmitten der wirren um ihn gedrängten Menge weiß er, dass er es mit Verrat und Hass zu tun hat, und ist bereit, sich dem zu stellen. Besonders ausdrucksstark ist die offensichtlich gewaltbereite Gestalt in Blau-Violett auf der linken Seite, von der wir nicht einmal das Gesicht sehen, und der Priester, der mit ausladender Armbewegung zur Festnahme auffordert.

Aus ihnen allen tritt der Messias hervor in seiner moralischen Überlegenheit wie eine gotische Säule von erhabener Eleganz; er ist vom Bösen »blockiert«, aber nicht besiegt.

GENTILE DA FABRIANO
ANBETUNG DER MAGIER, 1423
Tempera auf Holz, 173 × 220 cm
Florenz, Uffizien

Diese Episode aus dem Evangelium gehört zu den meistdargestellten in der Kunst, und zwar seit der Zeit der Katakomben (vgl. Priscilla-Katakombe, Rom, 3. Jahrhundert) bis heute, zusammen mit der *Geburt Christi*, der *Flucht nach Ägypten* und der *Darstellung Jesu im Tempel*, die der Maler auf der Predella zeigt.

Den Auftrag zu diesem Werk erhielt Gentile vom reichen Florentiner Bankier und Literaten Palla Strozzi. Es gilt als eines der Hauptwerke der internationalen Gotik, die damals sowohl in Italien als auch im restlichen Europa noch beherrschend war, während sich am Horizont schon die ersten Anklänge der Renaissance durch Masaccio zeigten.

Die festliche Atmosphäre des fürstlichen Reiterzugs, der von den entlegenen Hügeln durch Städtchen mit Türmen und Gärten verläuft, gipfelt in der Szene im Vordergrund mit der Heiligen Familie, den Fürsten und ihrem Gefolge.

Die blaugewandete Muttergottes präsentiert ein fröhliches Kind, das den knienden alten König segnet, während der zweite seine Krone abnimmt und der dritte, im goldenen Kleid, das Ereignis teilnahmsvoll betrachtet. Eine friedliche Atmosphäre umgibt die Szene, in der auch die traditionellen Elemente nicht fehlen: der Stall, die Grotte mit dem Ochsen, die Hütte und der alte Josef. An der Kleidung der Magd in Rückenansicht bemerken wir den Hang zu gotischer Eleganz.

Das Licht spiegelt sich glänzend in den Kleidern des Königszugs, auf Pferden und Hunden und schafft die Atmosphäre eines höfischen musikalischen Märchens, wie in den Miniaturen der Brüder von Limburg oder den Malereien von Lorenzo Monaco. Der festliche, friedvolle Geist, der das von einem dreifach geteilten Überbau gekrönte Werk prägt, schwächt den spirituellen Inhalt des dargestellten Ereignisses in keiner Weise ab: Der kleine Jesusknabe manifestiert sich schon in diesem Alter als »König«. Der Künstler hat außerdem die drei Könige in den verschiedenen Lebensphasen des Menschen abgebildet: Alter, Reife und Jugend, quasi um anzudeuten, dass die ganze Menschheit der »kleinen Sonne«, also dem neugeborenen Messias, huldigt.

Die helle Farbenfreude setzt sich auch in den drei Bildern der Predella fort, deren edle Einfachheit ein Gegengewicht zur prunkvollen Haupttafel bildet: In einer erhellten, sternenklaren Nacht erscheint der Engel den Hirten in einem Strom aus Licht, während Josef im Schatten der Berge schläft, Maria mit Ochs und Esel den Kleinen auf dem Boden betrachtet und eine Dienerin auf den »vom Himmel herabgekommenen« Jesus blickt (eine Anspielung auf die »jungfräuliche« Geburt).

Maria auf der Flucht nach Ägypten am frühen Morgen, an Bäumen und blühenden Gärten vorbei, inmitten einer wundervollen Natur mit Städten und rundlichen Hügeln, die den ruhig schreitenden Esel einrahmen.

Die feierliche Atmosphäre eines Baptisteriums, wo die *Darstellung im Tempel* stattfindet. Die Szene spielt im Winter, in dem alles grünt und blüht, denn Christus ist ja »der Frühling der Welt«.

Die leuchtende Spiritualität der Gotik trifft zusammen mit der Liebe für den Farbreichtum, sodass das Mysterium sich in einer der freudigsten und vollständigsten Darstellungen dieses Geschehens offenbaren kann.

MASACCIO
DER ZINSGROSCHEN, um 1425
Fresko, 247 × 597 cm
Florenz, Santa Maria del Carmine
Brancacci-Kapelle

Es handelt sich bei diesem Fresko um ein Frühwerk der Renaissance in ihrer feierlichsten Form. Die *Geschichten des hl. Petrus* entstanden im Auftrag des einflussreichen Politikers Felice Brancacci. Ein Teil davon stammt von Masolino da Panicale, der fast 20 Jahre älter als Masaccio und einer der Hauptvertreter der italienischen Spätgotik war.

Die Kapelle wurde 1771 teilweise durch einen Brand zerstört, dem auch einige Fresken zum Opfer fielen. Von Masaccio sind jedoch noch einige Werke vorhanden; das größte davon ist der sogenannte *Zinsgroschen* (nach der gleichnamigen Passage aus dem Matthäusevangelium). Der Maler wählt für sein Bild eine besonders breite Anordnung vor dem Hintergrund einer plastischen Toskana-Landschaft mit Bergen, Tälern und Dörfern auf den Anhöhen und einem frühlingshaften Himmel. So kann das Bild den Betrachter besonders gut »ansprechen«.

Die im Grundton friedvolle Szene ist in drei Momentaufnahmen unterteilt: In der Mitte fordert ein Zöllner von Jesus den Tribut, um in die Stadt zu gelangen, links entnimmt Petrus einem Fisch das Geldstück, und rechts übergibt er es dem Zöllner. Alle drei Abschnitte wollen nach gotischer Manier als Einheit gelesen werden, aber die Anlage der Komposition, die Atmosphäre und die Personen weisen schon in eine neue Kunstepoche.

Im Mittelpunkt steht Christus, der einen blauen Umhang über dem rosafarbenen Unterkleid trägt. Mit nur einem Wink weist er den weißhaarigen, gebräunten Petrus an, zum See zu gehen.

Das Verhältnis zwischen Christus und Petrus ist für das Schauspiel wesentlich: ein Spiel von sich kreuzenden Blicken, prägnante Bewegungen von Körper und Geist. Nicht ungefähr befinden wir uns in einer Zeit der Festigung des Papsttums nach der Beilegung des Abendländischen Schismas.

Der blonde, selbstsichere Christus in Dreiviertelstellung verströmt eine außerordentliche menschliche und spirituelle Energie. Er ist ruhig, seine Geste ist königlich und bestimmt. Das Vorbild ist von Giotto, von Masaccio jedoch stammen die moralische Größe, der plastisch gestaltete Körper, die reine Farbe, die das Licht aufnimmt und die Wirkung der Schatten intensiviert, sodass die Apostelkulisse hinter dem Messias zum Abbild der ganzen Menschheit wird.

Christus tritt klar als Abbild der Wahrheit auf: Seine Gegenwart unter den Jünger strahlt Licht aus, und in der Tat werfen alle Männer lange Schatten, weil sie von ihm erleuchtet werden. Aus den schweren, bunten Stoffen treten bäuerliche, z.T. bärtige Gesichter hervor.

Die Würde dieser Personen mit ihren strengen Formen und Gesten ist die des Menschen, die Würde des vollkommenen Gottesgeschöpfs, das von der Renaissance in all seiner leiblichen und moralischen Kraft verherrlicht wird – genauso wie in seiner Sehnsucht nach Freiheit, die im durchdringenden, »männlichen« Blick Jesu ihren künstlerischen Ausdruck findet. Er verwendet Worte aus der unendlichen Stille, die vom Himmel zum See und vom Boden bis hinauf zu den schroffen Bergen reicht.

JAN UND HUBERT VAN EYCK
DIE ANBETUNG DES LAMMES, 1425–1429
Öl auf Holz, 137,7 × 242,3 cm
Gent, Kathedrale St. Bavo

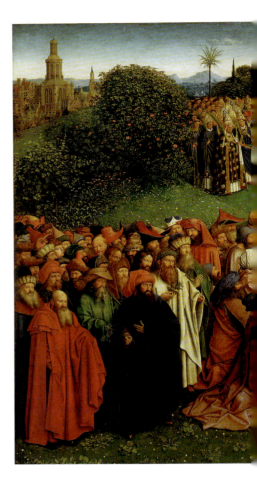

Der grandiose Flügelaltar, von Hubert begonnen und von seinem Bruder Jan vollendet, wie die lateinische Inschrift auf dem Außenrahmen besagt, entstand im Auftrag von Jodocus Vijd und ist eine Art Sixtinische Kapelle der flämischen Kunst. Die außergewöhnlichen Dimensionen, die Tragweite der geistigen Botschaft, die sich gleichsam als Zusammenfassung der Heilsgeschichte darstellt, die Schönheit der Formen und Farben und der originelle Stil rechtfertigen diesen Vergleich.

Die leuchtende, stark verinnerlichte Spiritualität der Flamen äußert sich hier in einem zwischen Intimität und Monumentalität schwankenden Ansatz. Bei geschlossenen Flügeln sieht man eine Verkündigungsszene, die beiden heiligen Johannes (Täufer und Evangelist), die wirklichkeitsnahen Porträts der Stifter, die Sybillen und die Propheten Sacharja und Micha mit Schriftrollen.

In geöffnetem Zustand entfaltet der Altar seine einzigartige Wirkung. Im oberen Register thront Christus in purpurnen Gewänder mit der Tiara auf dem Haupt; an seinen Seiten ist die in ihr Buch vertiefte Muttergottes und der bärtige Täufer dargestellt. Es folgen die zwei Tafeln mit dem Engelskonzert, die mit ihren aus dem Leben gegriffenen Porträts und ihrer raffinierten Farbgebung beeindrucken, und schließlich die beiden großen Akte von Adam und Eva. Sie zeigen keinerlei Bezug zur Klassik mehr, wie es in Italien üblich gewesen wäre, sondern werden in ihrer natürlich-reinen Physis gezeigt.

Die Atmosphäre ist die einer ekstatischen Kontemplation, eines vielstimmigen Konzerts. Die Kostbarkeit des Dargestellten wird verdeutlicht durch Gemmen, Gold, Brokatgewänder und Musikinstrumente – ein jedes detailreich erforscht und handwerklich perfekt gemalt.

Im unteren Register befindet sich mittig die große Tafel der *Anbetung des Lammes*, das wahre Herzstück des Retabels. Die Darstellungsart orientiert sich sowohl an gewissen Passagen des Johannesevangeliums und an der Apokalypse als auch an der ikonografischen Tradition der ersten christlichen Jahrhunderte. Das Lamm steht auf dem Altar; sein Blut rinnt in einen Kelch als Symbol für den Opfertod Jesu. Diese Ikonografie wird sich auch in Italien verbreiten: Der Messias steht oder sitzt auf dem Grab und die Engel nehmen sein Blut in einem Kelch auf. In unmittelbarer Nähe des Altars knien Engel, die die Leidenswerkzeuge halten (Kreuz, Geißelsäule, Lanze)

(So) 18.9.16

d. h. bereits

(Neo) 19.9.16

früh! 307!

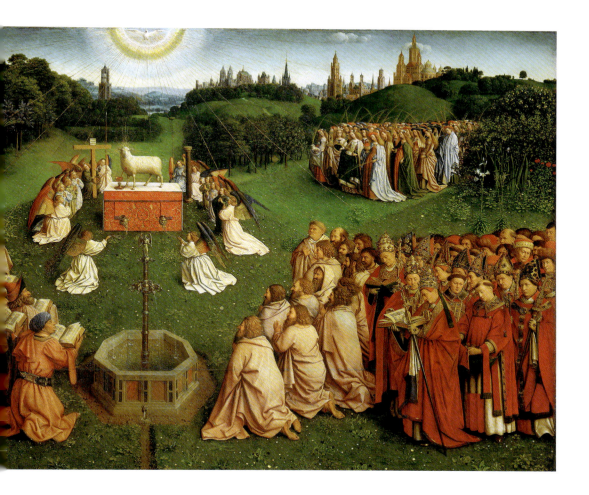

oder Weihrauch schwingen, während aus einem Brunnen das Wasser für das neue, durch die Taufe erhaltene Leben hervorsprudelt. Eucharistie, Tod und Auferstehung sind hier in deutlicher und anschaulicher Symbolik abgebildet.

Die Apostel knien auf einer wundervollen Blumenwiese; etwas weiter vom Altar entfernt stehen verschiedene Personengruppen: der Klerus, die Märtyrer, die Jungfrauen und die Gläubigen, also die ganze Menschheit der Vergangenheit und der Gegenwart. Die Vielfalt der Gesichter, die prächtigen Kleider, die brillanten Farben und das einmalige Spiel mit dem Licht verleihen der Tafel die Strahlkraft einer Paradiesvision, ohne jedoch die reale Gegenwart zu vergessen. Das Panorama besteht aus einem unendlichen Horizont, grünen Wäldern und blühenden Hügeln, Städten mit Spitztürmen. Geschaffenes und Ungeschaffenes stehen Seite an Seite unter dem Licht der Taube des Heiligen Geistes, der dem Kosmos neues Leben einflößt.

Der Altar setzt den Akzent auf die harmoniereiche Schönheit des Existierenden, das vom Lamm erlöst worden ist. Es ist das Ergebnis der Auferstehung Christi, des Lammes, ein musikalisches »Gloria« der ganzen Menschheit an ihren Retter und ein Lobpreis auf die Pracht der Schöpfung.

ROGIER VAN DER WEYDEN
KREUZABNAHME, um 1435
Öl auf Holz, 220 × 262 cm
Madrid, Museo del Prado

Dieses Hauptwerk des Meisters ist ein exzellenter Ausdruck der sogenannten *devotio moderna*, bei der die Wiederentdeckung der Menschlichkeit Jesu und die Anteilnahme der Gläubigen an den Leiden und seiner Mutter im Mittelpunkt stand.

Die Tafel war ursprünglich der Mittelteil eines Triptychons, das im Auftrag der Großen Armbrustschützengilde zu Löwen für ihre Kapelle in der Kirche *Onze-Lieve-Vrouw-van-Ginderbuiten* geschaffen wurde. Später gelangte sie in den Besitz Marias von Ungarn, Statthalterin der Spanischen Niederlande, und schließlich Philipps II. von Spanien.

Die Komposition ist äußerst artikuliert, um das Gefühl würdevoller und aufrichtiger *pietas* korrekt zum Ausdruck zu bringen. In der Mitte wird der fahle und schlanke Leichnam Christi auf einem weißen Leichentuch in der Entspannung des Todes von den Jüngern gehalten. Er ist so positioniert, dass die Gläubigen den Eindruck einer »Zurschaustellung« seines Opfertods bekommen sollen, an den auch das Blutrinnsal aus der Seite erinnert.

Das Gesicht Christi ist trotz Dornenkrone friedlich und sieht aus wie nach der Natur gemalt. Die Mutter Jesu ist vor Kummer ohnmächtig auf den Boden gesunken, wo sie von Johannes (im weiten roten Gewand) und einer grüngekleideten Frau gestützt wird. Ganz rechts sehen wir die weinende Maria Magdalena mit gefalteten Händen. Sie steht für die Betroffenheit eines jeden Gläubigen im Angesicht der Passion des Erlösers.

Der goldene Hintergrund des Raumes, in dem das heilige Schauspiel stattfindet, verleiht dem Gemälde eine außerzeitliche Dimension, mit geringer räumlicher Tiefe und Ausdehnung in die Breite; das Ganze geht jedoch nicht in Richtung Abstraktion, denn die Menschen besitzen ausgearbeitete Körper unter ihren von Winden bewegten, ja aufgewirbelten Gewändern. Die Trauer der Menschen verdichtet sich in den kräftigen, glanzvollen Farben, die die Figuren wie Skulpturen hervortreten lassen.

Der Maler vernachlässigt kein Detail, weder von den Kleidern noch von den Körpern, aber seine flämische Präzision macht das Stück – dank der vibrierenden Leuchtkraft – zum vielstimmigen Choral authentischer Gefühle in einem nicht überzogenen Drama.

Die ausgeglichene Komposition ist Ausdruck einer spirituellen Einfühlsamkeit, die letztendlich zum persönlichen Verhältnis mit Christus und zum Mit-Leid ihm und seiner Mutter gegenüber führt. Man bemerkt auch, dass die Umstehenden ihre Trauer verinnerlichen und nicht nach außen kehren. Sie zeigen den »kreuzförmigen« Jesusleichnam in einer progressiven, emotionsgeladenen Zurschaustellung, wie bei einer Karfreitagsliturgie. Die fehlende Bewegung und die individuell gestaltete Physiognomie der Trauernden in ihren reichen Gewändern sind weit entfernt von den blutigen Darstellungen des Schmerzensmannes aus dem deutsch-flämischen Raum. Hier lässt man Raum für das Gebet, und der goldfarbene Hintergrund schafft ein übernatürliches Licht, das den Schmerz dämpft und der Trauer über den Tod eine ruhige, zuversichtliche Note gibt.

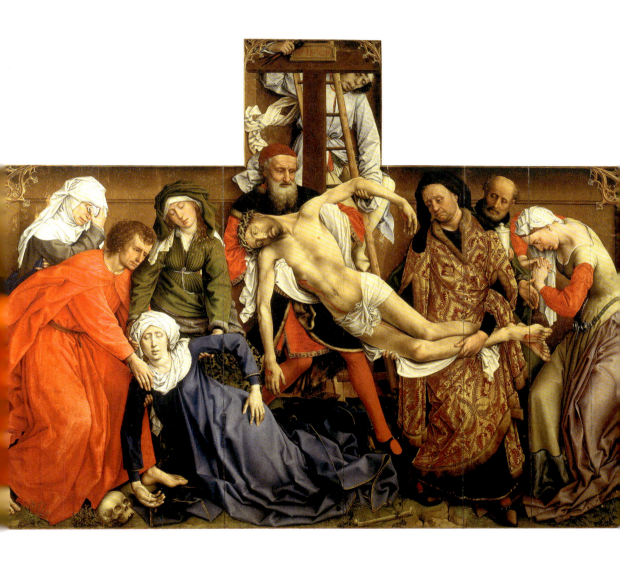

FRA ANGELICO
NOLI ME TANGERE, 1438–1440
Fresko, 177 × 139 cm
Florenz, Museo di San Marco

Das Fresko befindet sich in der Zelle Nr. 1 des Ostkorridors des Klosters San Marco und gilt als eigenhändig vom Meister ausgeführt, der für den entsprechenden Freskenzyklus zahlreiche Mitarbeiter in Anspruch nahm.

Maria Magdalena wird von den östlichen Kirchen wegen ihrer Nähe zu Christus, der nach seiner Auferstehung ihr als Erster erschien, auch als »13. Apostel« bezeichnet. So ist sie auch eine in der Kunst am häufigsten dargestellte Person, nicht zuletzt aufgrund ihrer Beschreibung in der mittelalterlichen *Legenda aurea*, einer Sammlung von Heiligenlegenden und Wundergeschichten von Jacobus de Voragine.

Der lateinische Titel des Bildes lautet *Noli me tangere* – Rühr mich nicht an. Es handelt sich eigentlich um einen Übersetzungsfehler des Satzes aus dem Johannesevangelium, in dem wörtlich steht: »Halt mich nicht zurück«. Genau das ist die Bedeutung dieses Fresko von Fra Angelico in seiner frühlingshaften Frische: Wir sehen einen Garten mit Palme, dem Symbol des Martyriums, einen Holzzaun, kleine weiße und rote Blumen (ein weiterer Hinweis auf die Passion) und einen wolkenlosen Himmel im Hintergrund. So soll ein Eindruck vom Paradies, also von der Auferstehung, entstehen, in derselben Weise, die wir im Fresko von Piero della Francesca in Sansepolcro erkennen.

Hier jedoch beschreibt Fra Angelico den Dialog aus Gesten und Blicken zwischen dem Mann und der Frau als eine Art spirituellen Tanz: Dem Auferstandenen im weißen Gewand und Gärtnerwerkzeug auf der Schulter, der sich der Berührung mit eleganten Bewegungen entzieht, entspricht die kniende Frau im Vollprofil, die in aufgehelltem Rot auftritt. Sie ist eine Liebende, wie die des biblischen Hohelieds, die endlich den Geliebten findet. Wir spüren ihre bange Erwartung, die Zuneigung, die sie dem Messias zeigen möchte und die er mit der Hand abwehrt, das fein gesponnene Netz tief menschlicher Beziehungen.

Maria von Magdala kniet vor dem Eingang zur Grotte, wo ihr »Herr und Meister« beigesetzt worden war. Das Dunkel des Todes ist jedoch verschwunden, genauso wie ihre Tränen verschwunden sind: Jetzt bricht eine neue Schöpfung an. Jung und neu ist auch der Rasen, auf dem Jesus eher zu schweben als zu gehen scheint. Jesus ist hier groß und blond, wie das göttliche Licht, das auf seinem Gesicht erstrahlt. Die Erlöserbilder von Fra Angelico sind stets Visionen einer »verherrlichten« Menschheit. In diesem Fall wird Maria Magdalena vom Licht der Gnade überflutet, während Christus von innen heraus leuchtet.

In der kleinen Florentiner Zelle ist die Szene gleich neben dem einzigen Fenster und erscheint so wie eine Öffnung auf ein wundervolles Universum, in dem man eine andere Luft als auf der irdischen Welt atmet. Auch der Garten ist nicht von dieser Welt, sondern vom Himmel, und durch das Gemälde sollte der betende Dominikanermönch in seiner Zelle das Jenseits schon vom Diesseits aus betrachten.

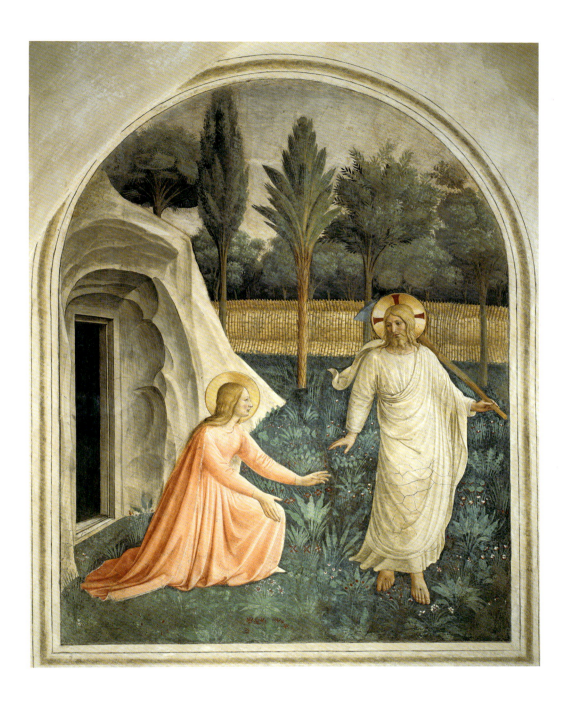

ENGUERRAND QUARTON
PIETÀ von Villeneuve, um 1455
Tafelbild, 163 × 218,5 cm
Paris, Louvre

Die Tafel stammt aus Villeneuve-lès-Avignon, wo auch eine Marienkrönung des Meisters existiert, und ist eine Meditation zu einem damals in Europa bereits weit verbreiteten Thema.

Vor dem kompakten Goldhintergrund heben sich die monumentalen Figuren ab, die an die zeitgenössische französische Bildhauerei erinnern. Der Schmerz der alternden Mutter ist fassbar. Sie trägt Trauer und nimmt eine Gebetshaltung ein, wie wir sie in zahlreichen *Beweinungen* wiederfinden werden (auf dem Bild Bartolomé Bermejos von 1490 ist die Atmosphäre allerdings weitaus tragischer). Die Gottesmutter ragt zum Bildrand empor wie eine pyramidale Fiale – Ausdruck ihres Zustandes am Höhepunkt des Leids. Neben ihr wischt sich die blonde Maria Magdalena mit dem gelben Futter ihres roten Umhangs die Tränen ab. Auf der anderen Seite stützt der junge Johannes im dunklen Gewand den Kopf Jesu mit großer Vorsicht; besonders gelungen ist die Hand mit den schmalen Fingern. Fast scheint er auf den Strahlen des Heiligenscheins wie auf einer Harfe zu spielen – ein erlesenes, für die provenzalische Kunst charakteristisches Detail.

Der Jünger weint nicht, sondern meditiert über den Tod des Meisters. Die drei Trauernden sind echte Porträts von Zeitgenossen, was natürlich die Wirklichkeitsnähe der dargestellten Szene erhöht.

Der langgezogene Leichnam Christi ruht auf dem Schoß der Mutter wie ein schlafendes Kind. Aus der Seite und den Füßen fließt Blut, der Rumpf trägt Spuren der Geißelung. Die Züge des braunhaarigen Mannes sind friedlich: Die fahlen Wangen und vor allem der schlaffe, zu Boden hängende Arm weisen auf die Entspannung des letzten Atemzugs hin.

In der Ferne erscheint ein Jerusalem voller Kuppeln und Türme wie eine in Gold schwimmende Erscheinung: ein surreal anmutendes Element in dieser andachtsvollen Meditation.

Der Stifter hat sich kniend und betend am linken Bildrand darstellen lassen. Sein abwesender Blick reicht weit über die Szene hinaus. Durch das hagere, markante Gesicht und das lange weiße Gewand entfaltet auch diese Gestalt eine starke Wirkung.

Alle diese Elemente wecken den Eindruck zu Herzen gehenden, aber nicht verzweifelten Leids, denn das Licht, das mit herausfordernden Nuancen Körper und Gesichter herausmeißelt, findet seinen »ruhenden Pol« im hingestreckten Christus, den die Mutter jetzt eher innerlich als äußerlich betrachtet.

In ihr erkennen wir eine Seelenhaltung, die sich bei der ersten *Pietà* Michelangelos noch stärker bemerkbar machen wird, wenn auch in anderer Form. Im deutschsprachigen Raum – *Vesperbild* im Bayerischen Nationalmuseum München, um 1400 – äußert sich das Pathos hingegen in den Tränen oder hochgezogenen Augenbrauen Marias wie auch in der großen, offenen Wunde auf dem zum Skelett abgemagerten Körper des Sohnes. Diese expressionistische Wendung wird auch im iberischen Raum Anhänger finden.

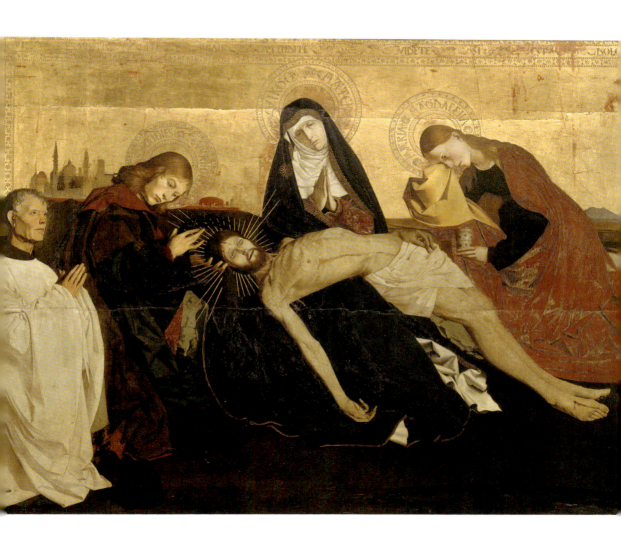

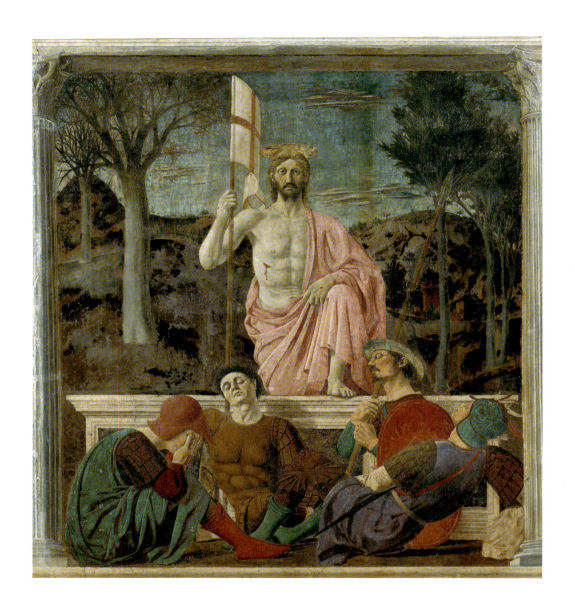

PIERO DELLA FRANCESCA
AUFERSTEHUNG CHRISTI, 1463
Fresko, 225 × 200 cm
Sansepolcro, Museo Civico

Dieses Fresko ist eines der Hauptwerke Pieros und der gesamten Renaissancemalerei. Der hieratische, frontal wie eine archaische Ikone dargestellte Auferstandene steht vor uns, mit einem Fuß auf dem Grabesrand, in selbstsicherer, triumphierender Hoheit. Er schaut dem Betrachter in die Augen, vermittelt Vertrauen und Siegesgewissheit.

Er trägt Rosa, die Farbe der Morgenröte und des Frühlings. Die umliegende Landschaft, also der Apennin um Arezzo im ersten Morgenlicht, ist zweigeteilt: Links liegen schroffe Berge mit blattlosen Bäumen, rechts rundliche Hügel mit blühenden Wiesen. Christi Auferstehung steht auch für ein neues Aufblühen der Schöpfung, und Piero, der einen ausgeprägten Sinn für die Unendlichkeit besitzt, vermittelt dies in glasklarem Licht.

Der Messias zeigt schon die Würde mancher Bilder Masaccios, d. h. der frühen Renaissance, die den Menschen – in diesem Fall den Gott-Menschen Jesus – in seiner leiblichen und geistigen Wirklichkeit darstellt.

Vor dem antikischen Sarkophag liegen die vier schlafenden Soldaten. Der Lockenkopf mit der grün-braunen Rüstung wird von manchen für ein Selbstporträt des Künstlers gehalten. Es sind plastische Gestalten, die in einem klugen Spiel von Fülle und Leere in den Raum gestellt sind. Auch die Farben sind klar definiert, wie gewohnt bei Piero della Francesca.

Im Unterschied zu zeitgenössischen Darstellungen desselben Sujets sind hier weder Engel noch ein Licht von oben zu sehen. Der Maler verkündet das unglaubliche Ereignis – Christus ist gerade auferstanden – allein durch zurückhaltende Gesten, gleichsam eingefrorene Bewegungen. Alles bleibt regungslos: Wir »hören« die Stille, die sich in der Welt und unter den Menschen ausbreitet.

Christus ist weder schön noch graziös, eher rustikal und bäuerlich – wie bei Donatello, Brunelleschi, Andrea del Castagno und Masaccio. Aus einem makellosen Körper mit der kleinen Seitenwunde blickt er selbstsicher und zugleich verträumt in die Welt, als öffne er seine Augen zum ersten Mal auf die neue Schöpfung. Piero zeigt uns das allerdings nur sehr zurückhaltend, sodass man sich lange Zeit nehmen muss, um diese Details auszumachen. In der Tat kommt die Szene mit großer Wucht auf den Betrachter zu und offenbart eine menschliche, konkrete Sakralität, die im Raum sogar messbar ist. Das Licht absorbiert die Schatten und verklärt sie in diffuser Helligkeit, sodass die Farben von Tau befeuchtet zu sein scheinen. Alles jedoch beherrscht der Auferstandene.

PIETRO PERUGINO
DIE SCHLÜSSELÜBERGABE AN PETRUS,
1481–1482
Fresko, 335 × 550 cm
Vatikanstadt, Sixtinische Kapelle

Vielleicht ist dieses Werk der Höhepunkt des künstlerischen Schaffens dieses Malers, der seinerzeit sehr berühmt war und großen Einfluss auf spätere Künstler (von Raffael bis mindestens zu den Nazarenern im 19. Jahrhundert) ausübte.

Die architektonische Raumgestaltung fokussiert auf den Renaissancetempel in der Mitte, flankiert von zwei klassischen Triumphbögen, die Sixtus IV. preisen, den Erbauer der »Cappella Palatina« als neuen Tempel Salomos.

Der Erzählzyklus der Wandfresken, die der Papst um 1480 bei Perugino, Botticelli, Pinturicchio und Signorelli und anderen Meistern in Auftrag gab, erstreckt sich auf zwei parallele Register mit Moses- und Christus-Szenen.

Jesus ist der eigentliche Protagonist der Bilder, insbesondere des Freskos, das der Papst als Zielpunkt des Zyklus auffasste, zeigt es doch die Einsetzung des Papstamtes: *Die Übergabe der Schlüssel an Petrus*.

Vor dem Hintergrund strenger Architekturen und eines riesigen freien Raums, der in die offene Landschaft übergeht, hebt sich ein dunkelblonder Christus mit gekräuseltem Bart ab. Sein Profil ist harmonisch, wie für Perugino typisch. In ein rosafarbenes Untergewand und einen weiten Um-

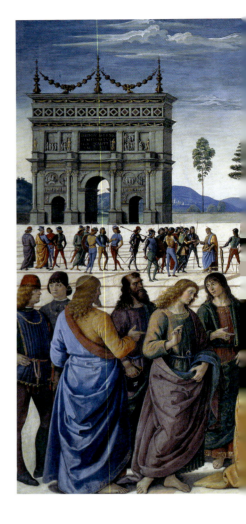

hang mit bronzefarbenen Falten gehüllt, übergibt er dem knienden Petrus (und damit seinen Nachfolgern im Papstamt) die beiden Schlüssel mit einer beredten Geste, die von unten gut zu sehen ist. Das Bild diente dem Papst zur Bestätigung seiner Autorität und Legitimation in bewegter Zeit.

Zu beiden Seiten der mittleren Gruppen stehen die übrigen Apostel in verschiedenfarbigen Kleidern und mit unterschiedlichen Bewegungen und Posen – hier betrachtend, dort im Gespräch oder bewundernd, wie der hl. Johannes hinter Petrus. Dem damaligen Brauch folgend, malt Pe-

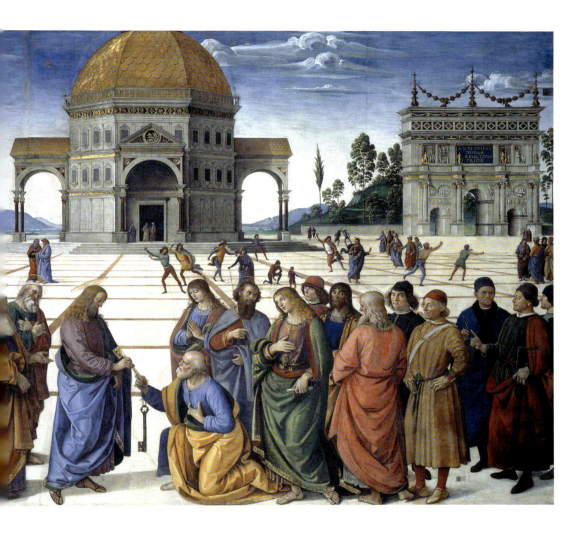

rugino die Porträts diverser Zeitgenossen und auch sein eigenes (der kräftige, dunkel gekleidete Mann auf der rechten Seite, der zum Betrachter blickt).

Hinter den Personen im Vordergrund erstreckt sich ein weiß und rot (wie die Papstgewänder) gepflasterter Platz, der auf den Tempeleingang zuläuft. Perugino platziert zwei rasch hinskizzierte Szenen, Den *Zinsgroschen* und *Die versuchte Steinigung Christi*, mit zahlreichen lebhaften Figürchen, die einen Kontrast zur feierlichen Monumentalität der *Schlüsselübergabe* bilden.

Und doch ist darin nichts Rhetorisches oder Überflüssiges. Die Ausweitung der Personen im überdimensionierten Raum, die rhythmische Abfolge von Gesten und Charakteren, das durchscheinende Licht, das die Farben noch stärker zur Geltung bringt, vermitteln den Eindruck großer Ruhe und deutlicher Aussagekraft. Christus strahlt eine natürliche Vornehmheit aus, die keine excessive Gestik benötigt. Die Zurückhaltung bei der Übergabe zeigt sein edles Auftreten in einer in späteren Jahrhunderten unerreichten Einfachheit und Klarheit.

LEONARDO DA VINCI
DAS LETZTE ABENDMAHL, 1495–1497
Fresko, 460 × 880 cm
Mailand, Refektorium von Santa Maria delle Grazie

Obwohl die Malerei, nicht zuletzt wegen der experimentellen Technik des Meisters, im Lauf der Zeit außerordentlich gelitten hat, bleibt das Werk doch eines der am meisten imitierten und interpretierten der Kunstgeschichte. Durch seine Position an einer Wand des Speisesaals sollte es die Dominikanerbrüder zum Nachdenken anregen – genauso wie die *Kreuzigung* an der gegenüberliegenden Wand. Leonardo wählt ein Thema, das sich in der damaligen Kunst schon behauptet hatte, vor allem in Florenz.

Das extrem groß dimensionierte Fresko ist von der einsam herausragenden Figur Christi als Mittelachse des Ensembles beherrscht. Das Fenster hinter ihm geht auf eine Landschaft im hellen Abendlicht hinaus, als Hinweis auf den Tod, aber auch auf die Auferstehung. Jesus nimmt gleichzeitig zwei Handlungen vor: Er weiht Brot und Wein mit zum Segen leicht erhobener Hand und kündigt den bevorstehenden Verrat an.

All das führt zu einem Tumult an Emotionen bei den in Dreiergruppen angeordneten Aposteln, mit dramatischen Details. Die Reaktionen fallen ganz unterschiedlich aus. Ein Jünger fragt mit erhobenem Zeigefinder: »Bin ich etwa der Verräter?«, andere diskutieren mit ihren Nachbarn, einer breitet vor dem »Wunder« der Eucharistie die Arme aus, Johannes mit jugendlichlangen Haaren überlässt sich zurückhaltend dem Geschehen und hört auf Petrus, der ihm etwas zuflüstert. Abseits sitzt Judas, mit wildem, fast abstoßendem Profil.

In diesem Gefühlssturm ist Christus in Rot und Blau der ruhende Pol als Abbild des Schmerzes und der Liebe. Seine Hände hält er offen über einem Tisch, den Leonardo mit flämischer Präzision in allen seinen Details schildert (Becher, Teller, Besteck, Brote, Glaskaraffen und Tischtuch). Alles ist durchdrungen von einem reinen Licht, das den ganzen Raum in einer perfekten Perspektive ausfüllt. Die Wand ist gleichsam durchbrochen, sodass der Betrachter den Eindruck einer Theateraufführung bekommt, die dazu dienen soll, anteilnehmend über das Geheimnis der Passion Christi nachzudenken.

Das Fresko verströmt eine starke und zugleich vornehm zurückhaltende Spannung. Die Gesten der Apostel sind gewissermaßen eingefroren, aber umso bewegter kommen ihre Gefühle zum Vorschein. Der Maler hatte sich damit eingehend befasst und zeigt sie uns hier in maßvoller Beredtheit.

Herzstück der über mehrere Meter hingezogenen Szene ist und bleibt Christus. Ruhig und edelmütig gibt er sich für seine Freunde hin – eine sanfte, harmonische Erscheinung, ein abgeklärtes, leuchtendes Gesicht, umrahmt von braunem Haar, das ihm auf die Schultern fällt. Seine Schönheit ist von übernatürlicher Würde und Selbstentäußerung. Er ist das Vorbild für das innere Gleichgewicht und die vollkommene Menschlichkeit, die Leonardo in zahlreichen Skizzen erforscht hat. Nicht von ungefähr wurde das Werk zum Bezugspunkt unzähliger Künstler, einschließlich Correggio und Raffael, bis in die heutige Zeit. Es ist in der Tat eine Ikone renaissancezeitlicher Schönheit und ein Höchstmaß an menschlicher Harmonie.

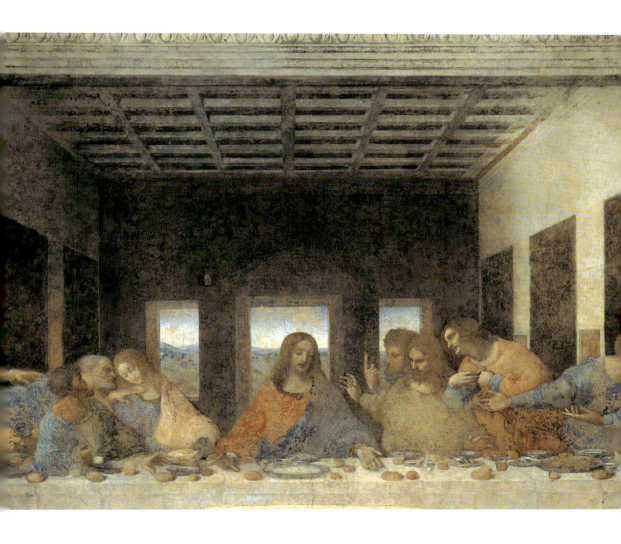

GIOVANNI BELLINI
TAUFE JESU, 1501–1502
Öl und Tempera auf Holz, 410 × 265 cm
Vicenza, Santa Corona

Gleich zu Beginn des Cinquecento entsteht dieses Tafelbild, das Bellini für die Kapelle von Battista Graziani, »Garzadori« genannt, schuf. Der poetische Ansatz des Malers, der alle seine fast ausschließlich sakralen Werke prägt, findet hier einen Höhepunkt.

Die Erinnerung an die byzantinische Kunst und die Taufszene in San Marco ist hier noch eindeutig präsent, zumal es sich um die Basilika der Heimatstadt Bellinis handelt und um ein Sujet, das es schon seit der Zeit der Katakomben mit einem genau kodifizierten Schema gibt: Jesus steht zentral im Wasser des Jordans, der Täufer rechts oder links von ihm; außerdem erscheinen eine Engelsgruppe und ganz oben der Himmel oder die »Rechte« des Vaters oder auch eine Taube, die auf das Haupt des Messias herabfliegt. Dieses ikonografische Modell bleibt bis in den Barock und darüber hinaus erhalten.

Im Wesentlichen folgt der Maler der üblichen Anordnung, gibt ihr jedoch seine persönliche Prägung. Der frontale Christus, mit hellem Inkarnat, schlankem Körper und rosafarbenem Lendenschurz, ist das Abbild göttlicher wie menschlicher Anmut. Sanftheit und Glanz umspielen seine Gestalt: Das jugendliche Gesicht im lockeren hellbraunen Haar äußert unverbrüchliche Zuversicht genauso wie männliche, aber nicht anmaßende Kraft. Die Persönlichkeit dieses Mannes von edler Statur offenbart sich in den blauen, glänzenden Augen, die in ruhiger Sicherheit auf den Betrachter blicken, in den über der Brust gekreuzten Armen, in seiner eleganten Körperhaltung. Er ist der Mittelpunkt der Darstellung.

Es ist früher Morgen, den Bellini in seinem ganze Zauber darstellt: Man sieht einen hellblauen Himmel, das frühe Tageslicht, bläuliche Berge, Hügel, Täler und graues Wasser, das hinter dem Messias fließt. Durch die Magie eines ruhigen Pinselstrichs und einer diffusen Lichteinwirkung bekommt die Natur Anteil an einer neuerlichen Offenbarung des dreifaltigen Gottes. Vor den Himmel setzt Bellini den ergrauten Ewigen in ausladenden roten und blauen Gewändern, der seine Hände segnend über der Szene ausstreckt und die weiße Taube des Hl. Geistes zur Erde schickt.

Die Gotteserscheinung beeinträchtigt jedoch die Schönheit der Natur bzw. der Personen in keiner Weise, im Gegenteil: Sie betont deren ausgeglichene Gestik und Gefühlswärme.

Die drei Engel links im Bild, die Jesus Kleider halten, sind in Betrachtung versunkene junge Männer; der Täufer ist konzentriert nach vorn geneigt, sein Körper ist dünn, aber nicht ausgemergelt. Sie alle sind aber nur Rahmenfiguren um Christus, der als Abbild ewiger Vollkommenheit auftritt, so wie sie von der venetischen Renaissance aufgefasst wurde, nämlich als perfekter Dialog zwischen Mensch und Natur: die Schöpfung als Spiegel göttlicher Harmonie. Sie offenbart sich in Jesus, dem Bellini sein poetisches Empfinden in einzigartigem Gleichgewicht widmet als Vision einer vollkommenen Menschheit.

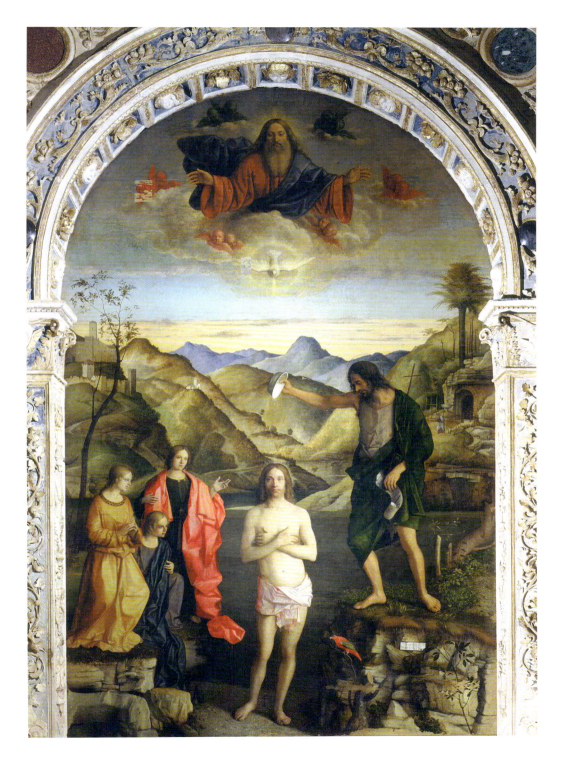

MATTHIAS GRÜNEWALD
KREUZIGUNG, 1512–1516
Öl auf Holz, 269 × 307 cm
Isenheimer Altar, Colmar, Unterlinden-Museum

Das übergroße Tafelbild mit seinem dunkel-bedrohlichen Hintergrund präsentiert ein Christusbild, das die Ikonografie des Schmerzensmanns in sich zusammenfasst. Sie ist eigentlich typisch für das 14. Jahrhundert, wird von Grünewald jedoch wieder aufgenommen und erweitert infolge der *Himmlischen Offenbarungen* der hl. Birgitta, die 1502 in Nürnberg auf Deutsch gedruckt wurden und vielleicht dem Künstler bzw. seinen Auftraggebern bekannt waren.

Auf den üblichen nordeuropäischen Bildern des 15. Jahrhunderts ist Christus zwar oft voller Wunden, aber doch vom Licht umgeben und sanftmütig wie ein Lamm (*Dornenkrönung* von Bosch, um 1500, London, National Gallery). Hier zielt die gefühlsbetonte deutsche Spiritualität auf einen rein menschlichen Gekreuzigten ab, der, von Gott verlassen, zum »Wurm der Erde« wird. Die damals typische Vermenschlichung des Göttlichen wird zur Schreckensvision des Todes. Das Zeitalter Grünewalds war von Kriegen und Epidemien geprägt und das Bild, das ja für ein Kloster mit Krankenstation gemalt wurde, spiegelt den apokalyptischen Pessimismus der Menschen wider.

In einer von der Angst vorm Jenseits und vor der Sünde traumatisierten Epoche entwickeln Grünewald und manche seiner Zeitgenossen, wie Schongauer, Altdorfer, Bosch und Dürer, einen künstlerischen Ansatz, der sich auf eine stark ausgeprägte Religiosität mit melancholischen, weil aus der Furcht vor göttlicher Strafe entstandenen Verinnerlichungen stützt. Dies ist der Nährboden einer vollkommenen, vertrauensvollen Hingabe an den Messias, der auf diesem Bild zum Aussätzigen und Ausgestoßenen wird.

Der riesige, fast verweste Christusleib mit eitrigen Wunden wie bei einem Pestkranken ist in der krampfhaften Verzerrung des qualvoll Sterbenden dargestellt. Das wird besonders deutlich in der erstarrten Fingerhaltung. Die zusammengestellten und von einem einzigen, schwarzen Nagel durchbohrten Füße gehen wiederum auf eine Offenbarung der hl. Birgitta zurück.

Die verzweifelte Maria Magdalena, die in den Armen des trauernden Johannes ohnmächtig zusammengebrochene Madonna und der rot bemantelte, recht derb dargestellte Täufer, der – als Gestalt außerhalb der Zeit – auf den Gekreuzigten als »Lamm Gottes« weist, sind alle von fast irritierender Wirklichkeitsnähe und äußern sowohl eine stark emotionale Frömmigkeit als auch einen tiefen Glauben an das Leiden Jesu. Dieser hängt – alles überragend – an einem einfachen riesig großen und breiten Kreuz mit gekrümmtem Querbalken vor dem tief schwarzen, furcht-

einflößenden Hintergrund einer lichtlosen Welt. Das weiße, verletzte Lamm zwischen Kreuz und Täufer, das sein Blut in einen Kelch vergießt, ist ein Verweis auf die Eucharistie.

Wir sehen das Gewitter des Evangeliums, aber auch die geistige Nacht der Menschen, denen sich der Messias in seinem über alle Maßen geschändeten Leib gleichgestellt hat. Die Darstellung ist Lichtjahre entfernt von den edlen Körpern, die Raffael, Michelangelo und Tizian etwa zur gleichen Zeit malen.

Grünewald präsentiert die Menschlichkeit Jesu an ihrem Tiefpunkt. Der Erlöser ist körperlich wie seelisch dem schwärzesten, einsamsten Tod ausgeliefert. Die Erde ist von Finsternis bedeckt wie die sonnenabgewandte, wüste Mondoberfläche. Die Malerei erforscht den elenden Leib, den düsteren Horizont, das kalte Licht und die metallenen Farben in jedem möglichen Detail und schafft ein Schauspiel von extremer Trostlosigkeit in der Zersetzung menschlicher Schönheit. Alles ist umgeben von einer düster-melancholischen Stimmung. Die bewusstlose Madonna und die flehenden Hände Maria Magdalenas sind gleichsam ein leidenschaftlicher, expressionistischer Aufschrei, als sei wirklich schon alles vorbei.

Auf dem rückwärtigen Teil des Polyptychons jedoch strahlt der Auferstandene als surreale Erscheinung im All. Am Kreuz war sein Leib zersetzt; jetzt glänzt er in transparenten Rot-, Blau- und Gelbnuancen vor einer goldenen Sonne inmitten des Sternenhimmels als Vision der Freude und des Sieges. Wir stehen vor einer Theophanie außerhalb aller Zeiten, in der Christus das ewige Wort ist, das sich als »Licht der Welt« offenbart. Auf den Abgrund des Kreuzestodes antwortet der mitreißende Wirbel dieses unwirklichen, strahlend weißen Körpers. Der Auferstandene wendet dem Betrachter sein ruhiges, zuversichtliches Gesicht zu, stellt jedoch gleichzeitig einen Bezug zur Kreuzigung her, indem er seine offenen Hände mit den Wunden der Nägel zeigt.

Der Isenheimer Altar ist ein hochmystisches Werk, das dem gläubigen Betrachter eine nachvollziehbare Schau der Entwicklung vom grausamsten Tod zum glanzvollsten Sieg bieten will – vom zersetzten zum vollkommen vergeistigten, nur aus Licht bestehenden Leib.

Die deutsche Frömmigkeit findet hier eine großartige Äußerung ihrer Liebe zu den Gegensätzen – insbesondere zwischen Tod und Leben – in einem von Visionen gekennzeichneten Raum. Das sternenbesetzte All ist dabei ein eigenständiges Meisterwerk »geistiger Magie«.

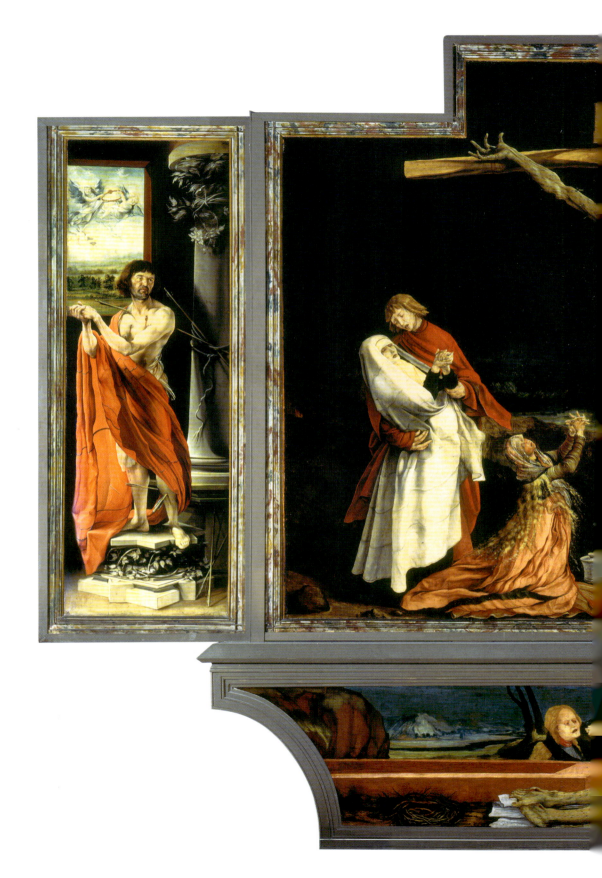

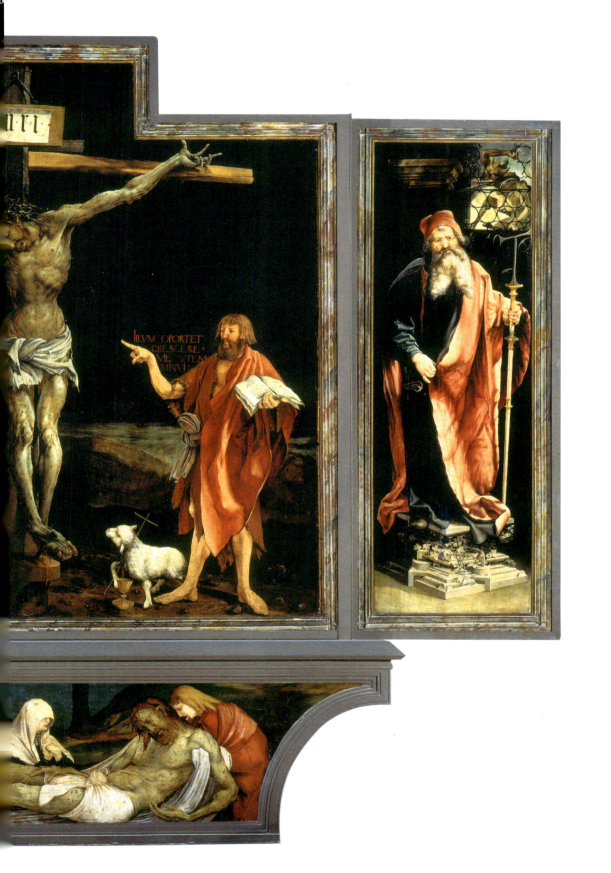

RAFFAEL

VERKLÄRUNG, 1516–1520
Öl auf Holz, 405 × 278 cm
Vatikanstadt, Vatikanische Pinakothek

Dieses Werk besiegelte das künstlerische Schaffen des Meisters und blieb jahrhundertelang ein Archetyp für Christusdarstellungen. Die Verehrung, die diesem Bild und seinen Nachahmungen zuteil wurde, war so hoch (z.T. sogar übermäßig), dass darüber die reale Bedeutung etwas verloren ging.

Die Tafel entstand im Auftrag von Kardinal Giulio de' Medici, dem späteren Papst Clemens VII., für die Kathedrale von Narbonne, wo Giulio Bischof war. Zur gleichen Zeit hatte er auch eine *Auferweckung des Lazarus* bei Sebastiano del Piombo bestellt. Das Werk gelangte jedoch nie nach Frankreich und wurde schließlich der römischen Kirche S. Pietro in Montorio gestiftet.

Die Darstellung ist theatralisch in zwei entgegengesetzte Blöcke gegliedert durch einen dunklen Hügel, über dem sich die göttliche Epiphanie ereignet. Dem ungeordneten Wirrwarr des unteren Teils mit den Jüngern, denen es nicht gelingt, einen Besessenen zu heilen, steht die Ruhe des oberen Teils kraftvoll entgegen.

Der verklärte Christus ist das Kernstück einer Bildanlage, die Raffael aufgrund früherer Vorbilder (beispielsweise von Bellini, Perugino und Leonardo) erfindet, indem er das Ereignis in neuen Formen frontal in Szene setzt.

Christus ist ein junger Mann mit strahlendem Gesicht und dunkelblondem Haar, muskulös, aber nicht michelangeloesk, mit ekstatisch ausgebreiteten Armen, die Kreuzigung und Auferstehung ins Gedächtnis rufen: eine Zusammenfassung des Ostergeschehens, die mit überraschender Natürlichkeit auf die Tafel projiziert wird. Der ganze obere Bildteil offenbart den »trinitarischen« Ansatz der Komposition: Der Vater zeigt sich in der hellen Wolke, aus der er laut Evangelium zu den Jüngern spricht, der Heilige Geist ist der sanfte und kräftige Lebenshauch, der die Kleider und das Antlitz des Messias zum Strahlen bringt. In diesen himmlischen Schwebezustand werden auch Mose und Elija aufgenommen. Ihre Gewänder sind in phantasievollem Helldunkel gemalt, wobei das Licht vom Messias selbst ausgeht. Vom selben Lichthof werden die drei in unterschiedlichen Posen am Boden liegenden Jünger erfasst. Sie sind überwältigt von der Macht des abendlichen Ereignisses. Der Sonnenuntergang mit bläulichen Schatten ist sanft und ruhig und erinnert an gewisse frühere Werke aus Venetien.

Darunter spielt sich die menschliche, nicht von Christus erleuchtete Tragödie ab. Eine dynamische, theatralische Unruhe mit brillanten Farben, elektrisierendem Licht und Spiegelungen in einer Wasserpfütze unterstreicht die Bewegungen der verschiedenen Personen, wie die Frau mit gebeugtem Knie in Rückansicht, der Jünger mit aufgeschlagenem Buch, der Mann und der Junge mit nach oben gestikulierenden Händen.

Mit diesem Werk wagt Raffael den Sprung in die barocke Kunst und ihre Welt des bewegten Dramas. Das sind die beiden verschiedenen Seelen des Gemäldes.

Trotz des interessantesten unteren Teils bleibt das Auge des Betrachters an der Gestalt Jesu und seinem blendenden Glanz hängen, der ihn zum Licht vom Licht macht. Das offene, rosige und entrückte Gesicht offenbart das Ideal einer erhabenen Schönheit und einer Transfiguration des Menschen, die weit über Tod und Schmerz hinausgeht.

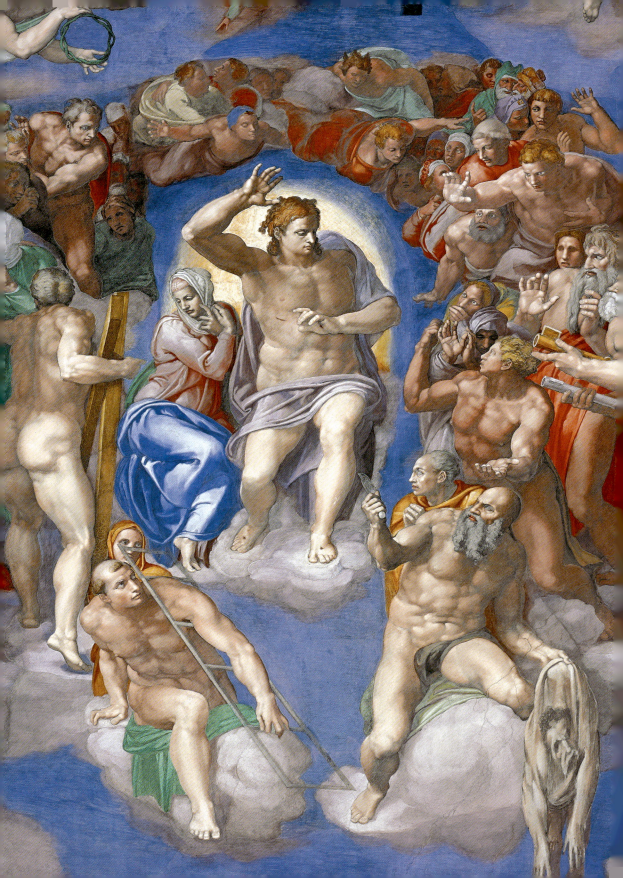

MICHELANGELO
DAS JÜNGSTE GERICHT, 1534–1541
Fresko, 1370 × 1220 cm, Detail
Vatikanstadt, Sixtinische Kapelle

Nach der Plünderung Roms im Jahr 1527 war der Optimismus aus dem religiösen Empfinden gewichen. Das von Clemens VII. und Paul III. in Auftrag gegebene Fresko beansprucht nicht etwa, wie sonst üblich, die Wand über dem Eingang der Kapelle, sondern die Stirnwand hinter dem Altar als Abschluss sowohl des Zyklus mit Geschichten aus dem Buch Genesis an der Decke als auch der Christus- und Moseszyklen an den Wänden.

Die Atmosphäre ist apokalyptisch, sowohl im ursprünglichen Sinn einer Offenbarung wie auch eines endgültigen Umsturzes. Der auferstandene, triumphierende Christus eröffnet einen neuen Himmel und eine neue Erde und lässt die Toten aus den Gräbern auferstehen – die einen zur Rettung, die anderen zur ewigen Verdammnis. Das »neomittelalterliche« Gefühl des *Dies irae* ist überdeutlich: Der Messias schwebt im goldenen Nimbus über dem Betrachter und er ist so plastisch dargestellt, dass er sich von der Wand zu lösen scheint. Die Engelscharen und Heiligen und Seligen auf den Wolken tragen zur Dynamik des Ganzen bei, lassen jedoch immer wieder den Blick frei auf einen tiefblauen Himmel. Wir befinden uns in einer Dimension, in der die christologische Zeit zum *kairòs* geworden ist, also zu einer Zeit göttlicher Gnade, die sich jetzt in ihrer ganzen Macht offenbart. Die geistige Unruhe in Europa, wo die protestantische Reform schon auf dem Weg ist, findet hier ihren Ausdruck in einer an Wahnsinn grenzenden Erregtheit, in der niemand Frieden zu haben scheint.

Christus ist der unbewegliche Motor einer universalen Rotation. Die Engel tragen die Passionswerkzeuge nach oben, die Heiligen zeigen die Symbole ihres Martyriums, in der Mitte erklingen die Posaunen des Gerichts und liegt das Buch des Lebens, aber auch des Urteilsspruchs.

Und wenn auf der einen Seite die Seligen, von Engeln gezogen, ins Himmelreich aufsteigen und sich dabei sogar an einem Rosenkranz festhalten, so stoßen auf der anderen Seite Teufel die verzweifelten Verdammten in eine Unterwelt aus Pech und Schwefel vor Minos, dem Richter der Unterwelt in Dantes *Göttlicher Komödie*.

Alles Dargestellte erzittert in Vorausahnung, denn wir stehen ja vor einer Katastrophe des Kosmos und der Menschheitsgeschichte.

Ruhig bleibt nur Christus, blond und bartlos wie der Apoll von Belvedere oder manch frühchristliche Darstellung, mit wahrhaft raumfüllendem Körper und einer Handbewegung, die sowohl Verdammung als auch Erhebung andeuten kann.

Die von Jesus' Arm geschützte Gottesmutter wird zur bescheidenen Fürsprecherin der Menschen bei ihrem göttlichen Sohn. Er tritt wie ein Zeus als Vernichter des Bösen auf, so wie er sich uns vor dem weißgoldenen Hintergrund seines Lichts zeigt.

Die Dreifaltigkeit äußert sich vermutlich im unendlichen Blau (der Vater als reiner Geist) und der Geist im frischen, unaufhaltbaren Wind; wer hier aber wirklich strahlend die Bühne beherrscht, ist der übermenschliche Christus.

Alles um ihn ist Kampf, und man bekommt den Eindruck, dass dieser Kampf erst dann endet, wenn der Messias beide Arme senkt und die spektakuläre Vision zum Ende kommt, indem sie im Blau des Kosmos versinkt und zusammen mit der erneuerten und geretteten Menschheit darin verschwindet.

Das Werk erntete zu Anfang wegen der vielen Nackten herbe Kritik. Diese sollten jedoch nur den Menschen in seiner vollkommenen Hilflosigkeit und seinem Elend darstellen – wie die »nackten«

Seelen in Dantes *Göttlicher Komödie*, die darauf warten, von der Erlöserkraft Christi erleuchtet zu werden. In der Tat atmet das Fresko bange Erwartung, flehentliches Gebet und ein metaphysisches Pathos, das sowohl eine krisengeschüttelte Epoche als auch den Künstler selbst beseelt.

Die eindrucksvolle Präsenz des riesigen Christus wird einen nachhaltigen Einfluss auf spätere Messiasdarstellungen ausüben – von Guido Reni zu den Flamen, von Poussin über Tiepolo bis ins 20. Jahrhundert und zu unseren Zeitgenossen.

ALESSANDRO BONVICINO, GENANNT IL MORETTO
CHRISTUS UND DER ENGEL, um 1550
Öl auf Leinwand, 209 × 126 cm
Brescia, Pinacoteca Tosio Martinengo

Das Bild gehört in die letzte Schaffensphase des Künstlers und dokumentiert die neue religiöse und ästhetische Sensibilität in den Jahren des Konzils von Trient.

In der Tradition der emotionsgeladenen Werke von damaligen Künstlern wie Lotto oder Romanino, deren Bilder oft Derivate zeitgenössischer meditativer Texte waren, komponiert Moretto sein silbriges Monochrom aus zartem Helldunkel-Spiel mit einer Palette matter Farben, wie in den Werken von Vincenzo Foppa aus dem 15. Jahrhundert.

Ein wächserner Christus sitzt auf den roten Marmorstufen der Scala Santa. Auf seinem Kopf trägt er die Dornenkrone, die Hände sind gefesselt, das Rohr ist dazwischengeschoben. Es ist das Porträt eines gebrochenen Mitmenschen mit rötlichem Bart und Haar und blutumränderten Augen. Ein blutender *Ecce Homo*, ein wahrer Schmerzensmann wendet uns seinen traurigen Blick zu: Er sucht Trost, Unterstützung, Anteilnahme, macht sich zum sichtbaren Echo des Bußpsalms »Mein Volk, was habe ich dir getan?«, der während der Karfreitagsliturgie gebetet wird.

Am Eingang zu einem gewölbten Raum, unter einem Bogen, steht ein weinender Engel mit backsteinroter Tunika und großen Flügeln: Vor sich hält er das weiß-graue Gewand Jesu, das sogar die Stufen vor ihm bedeckt. Auch er schaut zum Betrachter, quasi um diesen zur Kontemplation anzuregen: Das Kreuz liegt bereits vor den Füßen Jesu, die Treppe offeriert ein schon »caravaggeskes« Chiaroscuro, und Christus muss leiden – diese Darstellung wird jahrzehntelang als Abbild des leidenden Messias Verbreitung finden.

Das Licht, das von links kommt, ist fahl und schafft eine kalte Atmosphäre wie ein Schaudern der Seele angesichts der unendlichen Leiden seines Herrn. Das ganze Gemälde ist auf Schmerz und Leid zentriert, sodass Farben, Körper und Gedanken in einer unausweichlichen, verzehrenden Trauer zusammenlaufen.

Darauf zielt die Ikonografie des *Ecce Homo* ab. Das Sujet war in der frühchristlichen und mittelalterlichen Kunst unbekannt und entwickelte sich erst im 15. Jahrhundert infolge der volkstümlichen Passionsspiele und der erbaulichen Texte über die Nachfolge Christi. Das barocke Pathos und der Pietismus des Ottocento sind bei Moretto schon im Kern vorhanden. Er wählt kaltes Licht und kalte Farben als Ausdruck einer von Trauer verzehrten, büßenden Innerlichkeit, wie sie Morettos Zeitgenosse Karl Borromäus predigte.

TIZIAN
GRABLEGUNG CHRISTI, 1559
Öl auf Leinwand, 136 × 174,5 cm
Madrid, Prado

Im Auftrag Philipps II. von Spanien für seine Privatandachten gemalt, gehört das Bild zur späten Schaffensphase Tizians, als die fast triumphalische Sicherheit der Jugend (vgl. die *Auferstehung* für Ss. Nazario e Celso in Brescia) einer dramatisierenden Introspektion von hoher spiritueller Dichte gewichen war. Gleichzeitig entstandene Werke, wie die beeindruckenden *Kreuzigungen* in Ancona bzw. im Escorial, beweisen dies deutlich.

Tizian begibt sich hier auf das Terrain einer tragischen Interpretation der Grablegung Christi, dessen diagonal gezeigtes Grabmal am Eingang zur Grotte steht. Die Jünger hieven soeben den Leichnam eines muskulösen Mannes im Erwachsenenalter hinein. Die Entspannung im Tod macht den Gekreuzigten sichtbar schwer und die Grablegung mühevoll, wie wir am rotgekleideten Jünger und an Nikodemus-Tizian, dem alten, weißbärtigen Mann im Rücken Jesu, ablesen können. Neben ihm beugt sich die Mutter Jesu über ihren toten Sohn und hält seinen Arm in gramvoller Hingabe. Die damals übliche Ikonografie sah diese besondere Geste nicht vor; vielleicht ist sie eine psychologisch anschauliche Auswirkung der *Quattro libri della humanità di Christo* von Pietro Aretino, einem Freund Tizians, die 1538 in Venedig veröffentlicht worden waren.

Das Bild erinnert wegen der ausgeprägten Trauer Marias an gewisse italo-byzantinische Grablegungen des Mittelalters (Dom von Siena) bzw. an die *Compianti* des 15. Jahrhunderts in der Emilia. Tizian bereichert sie um seine Robustheit und sein besonderes Pathos zu einer authentischen Darstellung von Schmerz und Tränen, als würde mit dem Erlöser die ganze Menschheit ins Grab gelegt. Nicht von ungefähr wird die junge Maria Magdalena, die gestikulierend und fast schwebend herbeiläuft (eine beeindruckende Erfindung des Meisters), zur Äußerung untröstlicher Trauer.

Die Anteilnahme der Umstehenden konzentriert sich auf den wunden Leichnam Jesu: Das Blutrinnsal aus der Seite auf das weiße Leichentuch ist geradezu poetisch. Die dämmrige Atmosphäre, in der Lichtblitze die Farbflecken erkalten lassen, ist erfüllt von großer Trauer, die teilweise im Schatten verborgen bleibt. Der Schatten dient in der Tat auch dazu, die intime Familienszene zu »schützen«. Der Maler selbst nimmt Anteil am Geschehen mit einer universalen *pietas* in einer von Schismen und Kriegen geprägten Zeit.

Christus ist im Frieden nach einer offenbar langen Qual, während wir in den Umstehenden eine ähnliche Verzweiflung und allgemeine Seelennot – wie auch eine ähnliche Atmosphäre religiöser Erwartung – erkennen, wie in den beiden letzten, zeitgenössischen *Pietàs* von Michelangelo.

Der herabgefallene Arm Jesu, körperlicher Ausdruck seiner Worte »Es ist vollbracht«, besitzt die gleiche dramatische Wirkung wie der, den Michelangelo von der *Pietà Rondanini* abschlug.

Im Unterschied zu anderen *Grablegungen* – z. B. die theatralische Raffaels in Rom, die poetische Bassanos in Padua bzw. die melodramatische Caravaggios im Vatikan – wählt Tizian hier eine »grobkörnige« Malweise für Körper, Kleider und Gesichter in der Abenddämmerung. Das gilt auch für andere Werke, die der Meister am Lebensende schuf: für die erhabene *Dornenkrönung* (München, Alte Pinakothek) mit Christus als einsamem Giganten, der das Leid der Welt allein auf seine Schultern nimmt, inmitten der Gewalt des Bösen; und für die venezianische *Pietà* (Gallerie

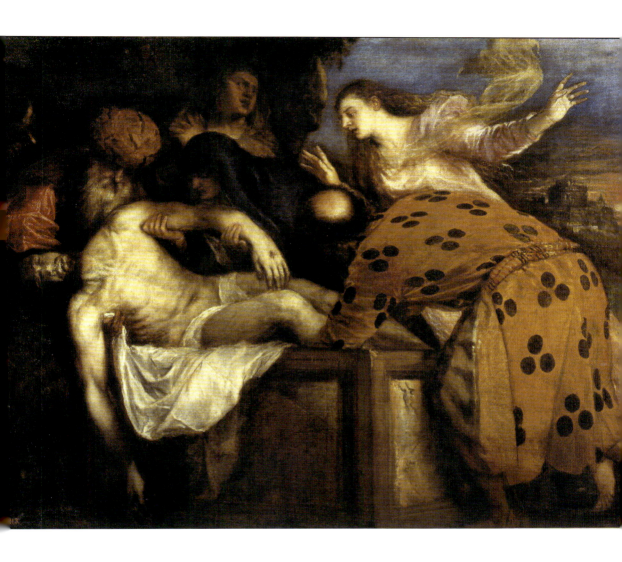

dell'Accademia): Darauf tritt der alte Maler als Nikodemus auf, um vom Toten auf dem Schoß der Mutter Erbarmen zu erflehen. Das Prado-Bild zeigt sie ganz nahe am Sohn mit einem liebevoll-mütterlichen Blick, der in der Kunst seinesgleichen sucht.

JACOPO TINTORETTO
DAS LETZTE ABENDMAHL, 1578–1581
Öl auf Leinwand, 538 × 487 cm
Venedig, Scuola Grande di San Rocco

Der Zyklus des venezianischen Künstlers in San Rocco gilt als die großartigste biblische Darstellung aus der zweiten Hälfte des Cinquecento. Tintoretto und seine Werkstatt arbeiteten 30 Jahre daran.

Der Ton des Gemäldes ist gewollt dramatisch, drängend und pathetisch, ging es doch darum, sowohl für die Mitglieder der Scuola als auch für das Kirchenvolk eingängig-meditative Darstellungen im Sinn des Konzils von Trient zu schaffen. Pietas und göttliche Herrlichkeit sind die grundlegenden Elemente des Zyklus, sowohl des Alten als auch des Neuen Testaments, aus denen der Maler die bedeutendsten Szenen herausgreift.

Die Abendmahlsszene im Oberen Saal des Gebäudes wird durch eine dynamische Verwendung von Farbe und Licht konstruiert. Der Ansatz ist theatralisch und szenografisch.

In das durch deutliches Chiaroscuro skizzierte Ambiente setzt Tintoretto eine seiner zahlreichen Fassungen des Abendmahls. Er wählt die Diagonale, damit der Raum gewissermaßen die Leinwand sprengt, auch mit Hilfe der Bodenplatten, die ihren Fluchtpunkt in der Küche und anderen Räumlichkeiten des Hauses finden. Im Vordergrund sind die Bettler, die von den Mitgliedern der Scuola großzügig unterstützt werden sollten, und ein Hund. Das Gegengewicht dazu bilden die geradezu winzigen Diener in der venezianischen Küche mit einem gut erkennbaren Tellerregal. Diese realistischen Details aktualisieren das biblische Geschehen. Die Dynamik des von Tintoretto erfundenen, mobilen Lichts aus mehreren Quellen ergreift den Tisch mit den Aposteln, die mit energischen Pinselstrichen und vollen Farben aus dem Dunkel geholt werden.

Ein Wirbel von Gefühlen – Christus hat soeben die Eucharistie eingesetzt und den Verrat an ihm angekündigt – wird durch hektische Bewegungen sichtbar gemacht, wie in Leonardos Version des *Letzten Abendmahls*. Hier jedoch spüren wir eine weitaus größere Unruhe und ein Pathos, das sich stark vom Gleichgewicht der Renaissance unterscheidet. Angesichts unerwarteter Ereignisse reagiert der Mensch mit einer Emotionalität, wie im religiösen Volksschauspiel, wo auch jedes Detail theatralisiert wird.

Alles läuft in der Gestalt Jesu zusammen. Eine helle Aureole umgibt den Kopf mit fein geschnittenem Profil und Bart und dehnt sich von dort auf die blutroten und blauen Kleider über seinem muskulösen Körper aus. Tintorettos Messias ist voller Liebe: Er gibt dem alten Petrus die Kommunion, die dieser fromm entgegennimmt, und hält den jungen Johannes ganz nah bei sich, sodass die Kleider durch die einmalig tiefe geistige Verbindung der beiden zu verschmelzen scheinen, so wie der Gläubige eins werden soll mit Christus, und er kümmert sich nicht um das nervöse Gehabe der Apostel.

Die Blicke laufen direkt zu ihm, zu seinem strahlenden Licht im verrauchten Raum mit dunklen Winkeln. Obwohl weit vom Bühnenrand entfernt, entfaltet Christus dennoch die Faszination einer zugleich wirklichen und überirdischen, nahen und unerreichbaren Vision, die Tintoretto immer meisterlich in Szene setzt.

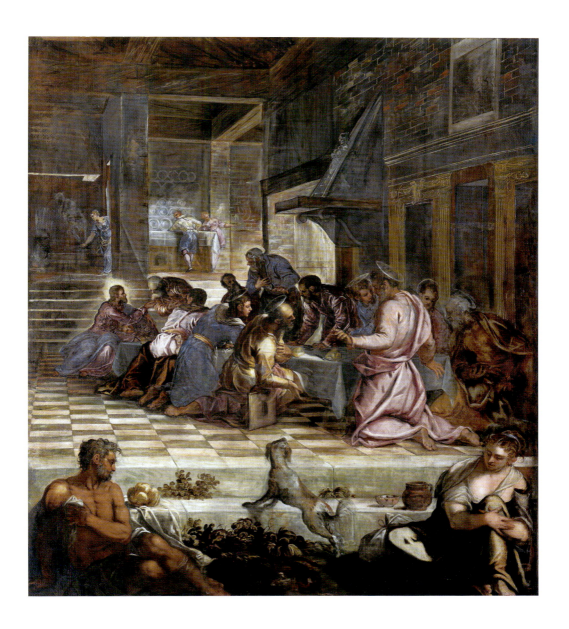

CARAVAGGIO
DER UNGLÄUBIGE THOMAS, 1600–1601
Öl auf Leinwand, 107 × 146 cm
Potsdam-Sanssouci, Bildergalerie

Das Bild entstand im Auftrag des Sammlers Vincenzo Giustiniani als Devotionsbild und ist ein berühmtes Beispiel für Caravaggios Umgang mit religiösen Themen, insbesondere mit der Jesusfigur. Christus tritt uns in jedem von Caravaggios Werken als Mensch entgegen – gemäß der neuen, vom Tridentinum in Gang gesetzten Lehre, die von Philipp Neri und Karl Borromäus entwickelt wurde und im gegenreformatorischen Rom sowie im sozialen und beruflichen Umfeld des Künstlers wohlbekannt war.

Das rechteckige Format ermöglicht eine Nahsicht auf die Gruppe mit den drei Personen, die neugierig und ungläubig auf Christus schauen. Er trägt noch das weiße Leichentuch, zeigt sich über die Zweifel der Jünger betrübt und lässt zu, dass Thomas seinen Finger buchstäblich in seine Seite steckt – ja, er selbst führt die Hand zu seinem Körper, um den Apostel im Glauben zu bestärken. Andererseits zeigt er sich gewissermaßen als Kranker, der ungern seine noch offene Wunde berühren lässt.

Wie immer bei Caravaggio verbindet sich auch hier die geistige Dimension des Glaubens mit der »fleischlichen« der menschlichen Körperlichkeit. Die Dargestellten sind ganz normale Leute von der Straße, ärmlich und erschöpft, mit schäbigen Kleidern. Thomas ist der jüngste und neugierigste unter ihnen.

Solch eine unübliche Gestaltung des Geschehens, die auf viele von Caravaggios Zeitgenossen bestürzend wirkte, hatte einen gewaltigen Einfluss auf ähnliche Werke sowohl im selben Jahrhundert als auch darüber hinaus – in Italien als auch im restlichen Europa.

Das Licht, das den Rumpf Christi von links erhellt und den Rest des Gemäldes allmählich in den Schatten abgleiten lässt, ist das Erkennungszeichen des Meisters: Er baut auf die Kraft des Chiaroscuro, um den Eindruck der tatsächlichen Gegenwart des lebendigen Messias weiter zu verstärken.

Caravaggio behandelt das Ereignis nämlich nicht im Rahmen einer simplen Nacherzählung, sondern präsentiert es als »Begegnung«, die sich heute noch wiederholen könnte, was den Wahrheitsgehalt des Dargestellten in den Augen des Betrachters erhöht.

Im Seicento entwickeln die Künstler einen neuartigen Blick auf das Göttliche – voller Zuneigung und Sensibilität, aber auch sehr realistisch. Caravaggio unterstreicht dies durch eine breite Palette von Rottönen und durch das durchscheinende, in Licht getauchte Weiß des Leichentuchs, das den »wahren« Leib Christi umhüllt, als sei er erst gerade auferstanden. Der Messias ist nach Art zeitgenössischer Porträts gestaltet, kommt jedoch dem michelangeloesken Modell nahe: ein junger Mann mit langen, zerzausten Haaren und einem kurzen, schütteren Bart. Es handelt sich um eine Ableitung frühchristlicher Abbildungen in den Katakomben, die gerade wiederentdeckt wurden.

Der ganz und gar menschliche Christus Caravaggios ist – trotz seiner entwaffnenden Körperlichkeit – auch ganz Gott, der auf die Armen und Bescheidenen (wie die drei Jünger im Bild) zugeht.

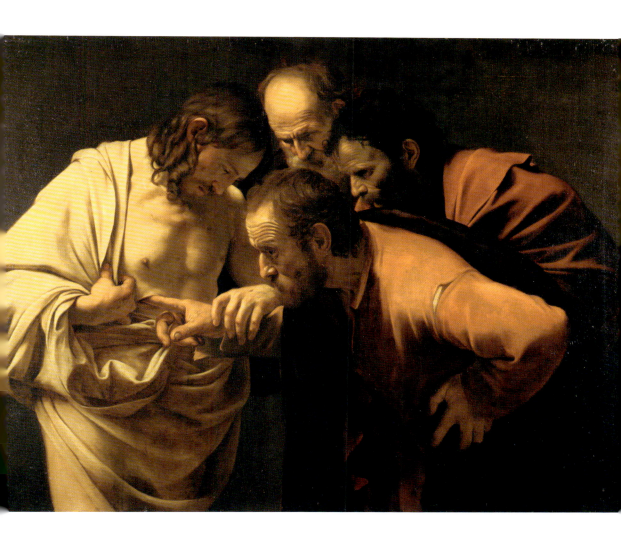

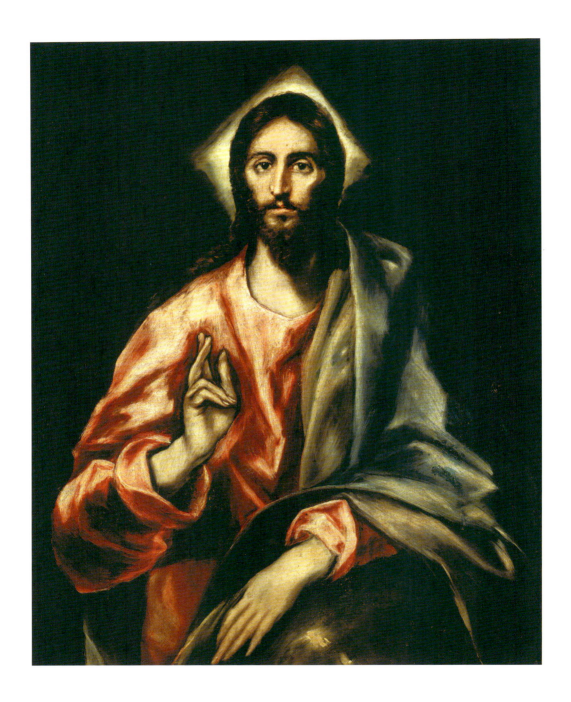

EL GRECO
CHRISTUS ALS ERLÖSER, 1608–1614
Öl auf Leinwand, 101 × 81 cm
Toledo, Museo de El Greco

El Greco malte dieses in seiner kommunikativen Wirkung beeindruckende Bild wenige Jahre vor seinem Tod und scheint darin seine früheren Forschungen über Jesus zusammenfassen zu wollen. Ein weiteres wichtiges Beispiel dafür ist der *Espolio* für die Sakristei der Kathedrale von Toledo.

Christus ist frontal dargestellt wie auf byzantinischen Ikonen, mit denen der Maler aus Griechenland gut vertraut war, bzw. wie auf den *acheiropoieta* (nicht von Menschenhand gemalten Bildern). Das menschlich-pathetische Element verdichtet sich im Antlitz des Messias, der segnend und in den traditionellen Farben Rot und Blau dargestellt ist. Die Pinselführung ist schnell und entschlossen, sodass die Farben wie unter Strom stehen.

Das Hauptaugenmerk des Künstlers liegt auf Händen und Gesicht. Die äußerst eleganten Hände haben überlange, fast unnatürlich schmale Finger; die eine liegt entspannt auf dem Knie, die andere ist in der üblichen dreifingrigen Segensgeste erhoben.

Das Gesicht strahlt eine ganz besondere Sanftmut aus und die leuchtenden Augen entwickeln eine einzigartige Anziehungskraft, wie vielleicht in keinem anderen Werk dieses Malers. Sie ergründen das Innere des Betrachters, beunruhigen und faszinieren ihn gleichzeitig. Es ist die Kunst der Gegenreformation, die den Gläubigen aufrütteln, seine Sinne anregen und sie in die rein spirituelle Sphäre erheben will. Die Augen Jesu sind in der Tat so eindringlich, dass der Betrachter den Blick nur schwerlich davon abwenden kann. Der Messias entwickelt ein stummes Gespräch mit dem Gläubigen. Dazu tritt er als starker und milder, erhabener und menschennaher Erlöser aus dem dunklen Hintergrund hervor.

In dieses Bildnis des geheimnisvollen Gott-Menschen, der sich im Gebet und in der Anteilnahme finden lässt, fließen vermutlich mystische Elemente der hl. Theresa von Avila und des hl. Johannes vom Kreuz ein. Menschlichkeit und Göttlichkeit verschmelzen in einem machtvollen Bildnis, das die Dunkelheit durchbricht und sich uns als Licht und Wärme vorstellt. Deshalb kommt es – wie bei allen Porträts El Grecos – zum eindringlichen Austausch. Das Licht, das in den Augen Jesu glänzt, kommt von weit her. Natürlich erinnert es an byzantinische Mosaiken, bringt jedoch ein sanfteres, menschliches Element ein, einen liebevollen Blick auf die Menschheit – mit einer steten, umhüllenden Präsenz, der man nicht ausweichen kann.

Dies nicht zuletzt, weil in den Augen Jesu eine Träne zu glänzen scheint (wie so oft bei El Greco) aus überbordender Liebe.

PETER PAUL RUBENS
AUFERSTANDENER CHRISTUS, 1615–1616
Öl auf Leinwand, 183 × 155 cm
Florenz, Palazzo Pitti

Die explosionsartige Erhebung des triumphierenden Christus aus dem Grab beeindruckt zunächst durch ihre aggressive Körperlichkeit.

Es ist der Sieg eines stattlichen Männerkörpers, nach antikem Vorbild geformt, der uns in Fleisch und Blut, also nicht allein »glorifiziert«, gegenübertritt. Die Spiritualität des Barocks äußert sich bei Rubens in temperamentvollen Formen und Farben, um die Freude über die Auferstehung mit positiver Emphase zu feiern.

Das saubere, vom frontalen Licht getränkte Leichentuch, das rote Gewand des rothaarigen Engels auf der rechten Seite und natürlich Christus, der sich wie eine strahlende Sonne vom Tod löst und selbstsicher aus dem Grab »springt« (wenn auch die Augen noch Spuren der Erschöpfung tragen): Alles spricht von einem »Wiedererwachen«, das in diesem Augenblick geschieht.

Rubens' dynamische Malweise verbindet einen flammenden Glauben mit einem ausgeprägten Gefühl für den menschlichen Körper, den er in der Blüte der Schönheit und Lebenskraft präsentiert. Es ist der enthusiastische Lobpreis einer Epoche, die gerade Kirchen und Klöster mit Bildwerken der göttlichen Herrlichkeit überzieht, auf denen das Paradies schon nahe, ja fast greifbar ist. Ähnliches gilt für dieses Bild: Christus setzt sich theatralisch auf; das Grab ist mit Ähren besetzt, als Hinweis auf die Eucharistie, was die Darstellung als katholisches Werk kennzeichnet und vielleicht der Grund für seine Aufhängung direkt über dem Altar war (die Herkunft des Werks ist allerdings unbekannt).

Der österliche Hymnus »Das Leben hat den Tod bezwungen« spiegelt sich auch in den beiden Engelchen, die links oben die Dornenkrone halten. Nicht nur dieses Marterwerkzeug, sondern auch die Wundmale sind noch gut sichtbar. Sie haben den Tod überdauert, sind aber inzwischen glorreich und verklärt.

Unter den zahlreichen Sakralbildern dieses Meisters, der fast jede Szene des Evangeliums gemalt hat, oft in geradezu kolossalen Dimensionen, ist dieses – vielleicht am oberen Rand etwas beschnitten – eine der besten Interpretationen der Messiasgestalt: eine Verherrlichung seiner schwungvollen Körperlichkeit, bei bester physischer wie geistiger Gesundheit. Der Sieg ist dynamisch und wird im blendenden Licht ausgespielt. Die Person Jesu beherrscht den Raum mit einer Energie und einem Optimismus, die wir in den Skulpturen Berninis bzw. in den Gemälden von Pietro da Cortona und Lanfranco wiederfinden und sogar, wenngleich mit einer eher pathetischen und gemäßigten Note, beim Rubensschüler van Dyck.

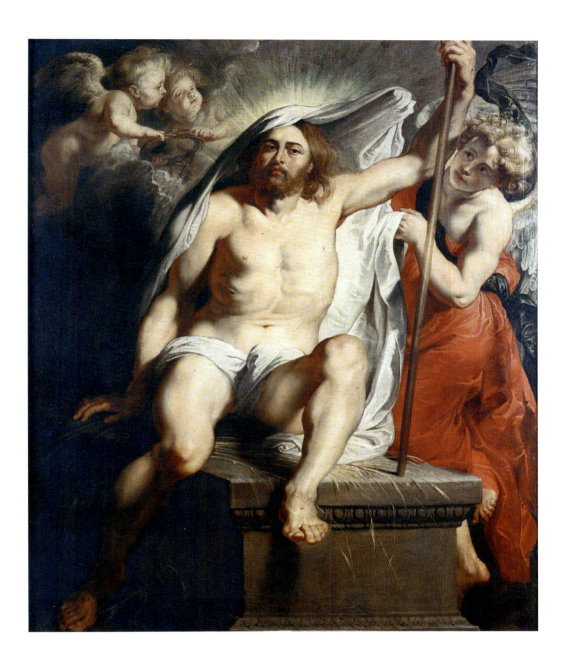

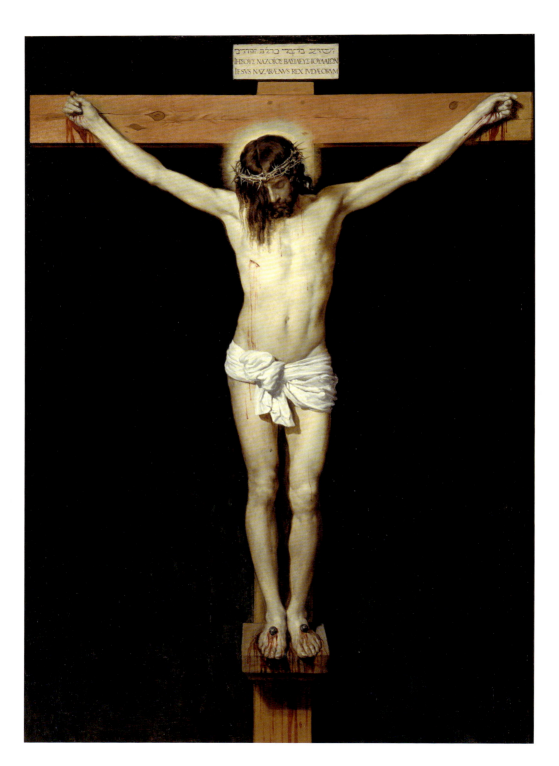

DIEGO VELÁZQUEZ
CHRISTUS AM KREUZ, um 1631–1632
Öl auf Leinwand, 248 × 169 cm
Madrid, Museo del Prado

Velázquez malte das Bild im Auftrag Philipps IV. von Spanien für das Benediktinerinnenkloster San Placido in Madrid. Der Gekreuzigte ist allein, ohne die üblichen Begleiter und ohne Landschaft. Diese Einsamkeit verleiht dem leichenblassen Messiaskörper eine einzigartige Betonung. Die Wundmale sind sichtbar an der Seite, von wo ein langes Rinnsal über den Lendenschurz hinaus die Beine hinunterläuft, wie auch aus den angenagelten Händen und Füßen Blut herunterrinnt.

Aus dem finster-grünen Hintergrund tritt das Holzkreuz hervor, auf dem der soeben Gestorbene wie eine Skulptur gearbeitet ist. Ein Teil des braunen Haars bedeckt die eine Gesichtshälfte mit sanftem Helldunkel. All das verleiht der schlanken, raffaellesken Gestalt eine ruhige, friedliche Ausstrahlung. Der Betrachter ahnt, dass dieser vom Licht noch gewärmte Körper bald auferstehen wird.

Der klassisch-realistische Ansatz Velázquez' erreicht hier sein höchstes Niveau. Durch die einfühlsame Modellierung des Körpers, das abgeschwächte Licht, die maßvolle Körperhaltung (so weit entfernt von den zahlreichen Dramatisierungen der damaligen Zeit) war das Bild vorzüglich geeignet für die ruhige Meditation der Nonnen. Es fehlt ja nicht an Pathos, aber es ist gesammelt und verinnerlicht.

Das Zusammenspiel der verschiedenen Elemente – die feine Farbauftragung, das geneigte, von hinten hell erleuchtete Haupt, der entspannte Gesichtsausdruck und die weichen Farben (insbesondere die Weißtöne) schaffen eine Atmosphäre gezügelter Schönheit, die zur Seele des Betrachters spricht, ohne Schock oder Erschütterung, sondern allein in der Stille.

Das äußerst profunde Werk wird so zur »Gegenwart« vor dem Gläubigen wie eine persönliche Gottesschau und regt ihn durch das Miteinander von Dramatik und Ruhe zur demütigen Betrachtung an. Diese Eigenschaften machten das Bild außerordentlich populär.

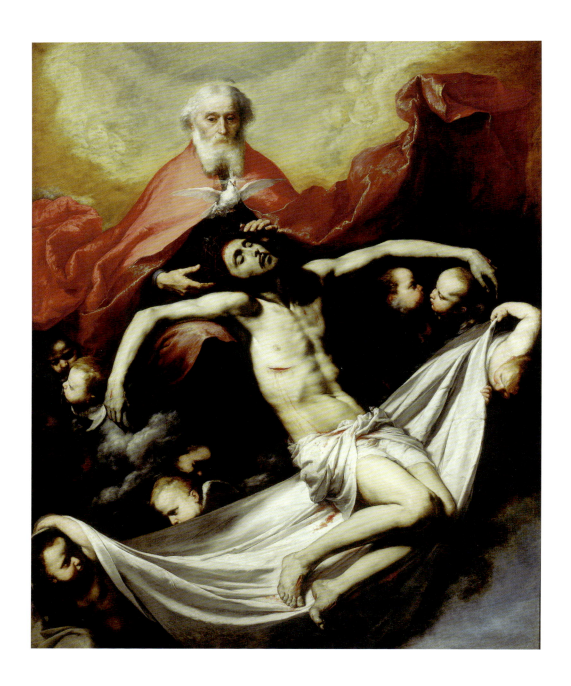

JUSEPE DE RIBERA
DREIFALTIGKEIT, um 1635
Öl auf Leinwand, 226 × 118 cm
Madrid, Museo del Prado

Die Leinwand zeigt sowohl vage Anklänge an einen Dürer-Stich als auch eine gewisse Affinität zu Darstellungen aus dem 14. und 15. Jahrhundert, auf denen der Vater den toten oder sterbenden Sohn betrachtet oder den Gläubigen präsentiert, genauso wie zu El Grecos Bild von 1579 mit demselben Sujet, das ebenfalls im Prado hängt.

Die Kunst Riberas, des in Valencia geborenen und in Neapel gestorbenen Spaniers, steht unter dem starken Einfluss Caravaggios, der eine realistische und düstere, geheimnisvolle Malerei einsetzte. Hier erscheint dieser Einfluss jedoch gemäßigter. Das Bild gliedert sich in zwei Teile, die auch unterschiedlich gestaltet sind: Oben sehen wir den Vater im weiten, rötlichen Umhang, die Augen in seinem alten Gesicht im stillen Schmerz gesenkt, im Rücken paradiesischer Glanz. Unten liegt der Leichnam des Sohnes »aufgebahrt«: blass, ja aschfahl, zerfurcht von tiefen Schatten, die seine Magerkeit betonen. Die große Wunde an der Seite blutet noch und über die helle Stirn rinnt Blut aus einer von der Dornenkrone verursachten Kopfverletzung.

Die weißen Arme sind über die Beine des Vaters hingestreckt, die Beine sind angezogen wie bei einem Kind. Wir haben es mit einem echten Leichnam zu tun, der von dem von Engeln gehaltenen Leichentuch getragen wird. Der Kontrast zwischen dem hellen Tuch und den dunklen Schatten auf dem Jesusleichnam entwickelt eine stark dramatische Wirkung und schafft Anteilnahme in der Trauer, genauso wie andere zeitgenössische Darstellungen, u. a. die desselben Malers (*Pietà* von Salamanca, 1634, und von Neapel, Certosa di San Martino, 1637).

Wir spüren ein lebhaftes mystisches Feuer wie in gewissen Werken Zurbaráns. Der »menschliche« Christus, mit geschattetem Pinselstrich gemalt, liegt in Todesruhe und wird vom abwesend dreinschauenden Vater betrauert. Das Spiel zwischen den Rotnuancen des Vaters und der Blässe des Sohnes erzeugt eine faszinierende »spirituelle Magie« farbigen und geronnenen Schmerzes. Es gewinnt die symbolische Bedeutung einer Beziehung zwischen Leben und Tod, Ewigkeit und Endlichkeit, die durch spanische Emotionalität zu einer starken religiösen Gefühlsäußerung wird. Das Bild zeigt in der Tat ein besonderes religiöses Flimmern, das Ribera zur Geltung bringt durch die Verwendung elektrischer Farben und durch vehemente Helldunkel-Übergänge in der Aura eines sakralen Melodrams, das einen sprachlos zurücklässt.

GUIDO RENI
GEISSELUNG CHRISTI, 1640–1642
Öl auf Leinwand, 278 × 181 cm
Bologna, Pinacoteca Nazionale

Es handelt sich um ein Werk aus der letzten Schaffensphase des Malers aus Bologna. Reni, ein Spezialist für körperliche Schönheit und statuenähnliche Gestaltung der Personen, schafft in seinem Oeuvre durch eine ausgeklügelte Balance eine subtile Verbindung zwischen Frömmigkeit und Verstand, und zwar sowohl in den Passionsszenen – Kreuzigungen, *Ecce Homo* – als auch in seinen grandiosen Altarbildern.

Hier ist die Farbe abgetönt, leicht, gedämpft. Reni setzt seine ganze Einfühlsamkeit ein, um den raffaellesken Christuskörper, mit wenig Muskeln und rötlichem Haar und Bart, angemessen zu modellieren. Er scheint einsam, so abwesend und unbeweglich gibt er sich inmitten der drei Schergen, von denen ihn Welten trennen.

Es gelingt dem Künstler, im Betrachter Mitleid zu wecken, und zwar für die geistige noch mehr als für die körperliche Qual des Messias, der noch keinen einzigen Hieb erhalten hat, wie es auch in den *Kreuzigungen* von Modena und von San Lorenzo in Lucina in Rom der Fall ist. Der flehentliche Blick nach oben, zum Vater, der beiden letztgenannten Bilder wird hier durch das Haupt und den konzentrierten Gesichtsausdruck ersetzt.

Das anmutige Gesicht, das als Vorlage in der Volksfrömmigkeit bis heute Bestand hat, zeigt nicht den pathetischen Ausdruck barocker Werke (u. a. von Reni selbst).

Die fast monochrome Farbpalette, die lange an eine Vorarbeit denken ließ, lässt einen weichen Pinselstrich erahnen, von dem die Malerei des Sei- und Settecento viel lernen wird. Die ins Bild gesetzten Gefühle haben dennoch nichts Süßliches.

Im Unterschied zu den gleichnamigen Bildern Caravaggios in Neapel und Rouen betont Reni weder eine schwere Körperlichkeit Christi noch die Gewalt der Folterknechte. Dem kurz bevorstehenden ersten Hieb setzt Reni den großen inneren Frieden des Messias entgegen. Sein Körper, ansonsten von hellem Licht herausgestellt, verblasst in einer Vergeistigung, die zwar die offensichtlichen Körperformen nicht verbirgt, ihnen jedoch durch einen silbrigen Schein jede Schwere nimmt. So wird Christus in einer fahlen Atmosphäre zum Abbild des unschuldig Leidenden, der sein Los in Liebe und Demut akzeptiert, wie es die etwas gekrümmte Körperhaltung nahelegt.

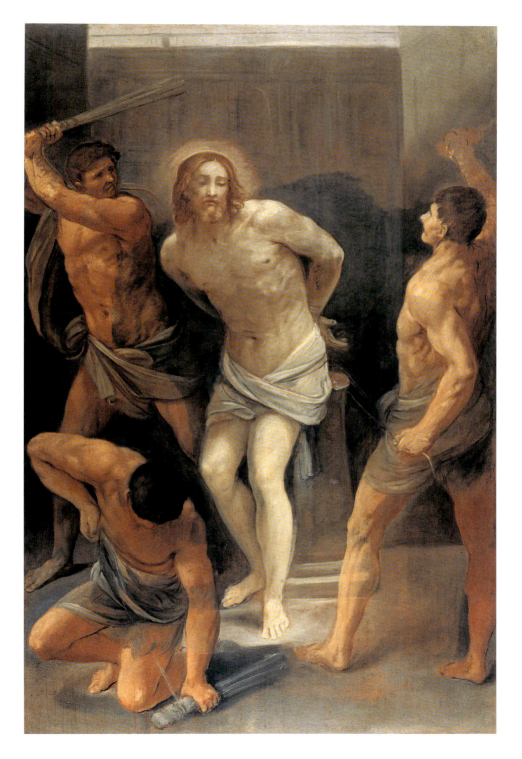

REMBRANDT VAN RIJN
ABENDMAHL IN EMMAUS, 1648
Öl auf Leinwand, 68 × 65 cm
Paris, Louvre

Rembrandt gehört zu den Künstlern, die sich am meisten mit Christus beschäftigt haben. Man kann mit gutem Recht von einer von Rembrandt gemalten und gestochenen Bibel sprechen, so zahlreich und vielfältig sind die dargestellten Episoden aus der Heiligen Schrift.

In dieser Version eines der beliebtesten biblischen Sujets konzentriert sich Rembrandt auf das Antlitz Christi, verleiht ihm eine tief menschliche Deutung. Der Mann trägt jüdische Züge, was sich daraus erklärt, dass der Künstler im jüdischen Viertel von Amsterdam lebte. Vor dem Hintergrund einer dunklen, mit dichten Pinselstrichen schattierten Nische blickt der vom Licht umspielte Messias mit großen Augen ins Weite. Das Gesicht ist von dunklen, langen Haaren und vom Bart umrahmt. Das ganze Licht konzentriert sich auf die Stirn, den Mund und die Wangen und »entmaterialisiert« die wenigen Hinweise auf das Gewand.

Es ist ein umgänglicher, naher Christus, dessen Zärtlichkeit den Betrachter tief bewegt. Gerade bricht er das Brot über dem strahlend weißen Tischtuch, während ein Jünger sich den Mund abwischt und der andere sein Erstaunen über das Geschehen zeigt. Der jungen Diener, der die Speisen bringt, hat gar nichts bemerkt.

Die gesammelte, gedämpfte Atmosphäre aus unzähligen Brauntönen und das weiche Licht, das im Raum spürbar ist, halten die Szene in der Schwebe. Der Messias offenbart sich darin Stück für Stück, und zwar so allmählich, wie das physische und spirituelle Auge des Betrachters sich auf das Antlitz Christi einlässt, dessen Leuchtkraft mit seinen Worten wächst.

In der Fassung von 1629 (Paris, Musée Jacquemart-André) hatte das plötzliche Erscheinen des Messias aus der Dunkelheit die Jünger noch schockiert. Hier jedoch offenbart er sich allein durch die Brotbrechung und mit dem Gesicht eines Juden, das zwar vom Tod ausgezehrt ist, jetzt aber voll neuer Lebendigkeit strahlt.

Dieser Mann scheint geheimnisvollen Tiefen entstiegen zu sein. Seiner Faszination, begründet durch das ausgeprägt Menschliche seines Aussehens und seiner Haltung, kann man sich nur schwerlich entziehen. Nicht zuletzt durch das intensive Chiaroscuro, das die Gestalt quasi umspielt, betont Rembrandt, dass Christus »einer von uns« ist.

Diese Einstellung findet sich auch im *Abendmahl* Caravaggios in Mailand (Pinacoteca di Brera): Rembrandt kannte dieses Werk und verfolgte Caravaggios Ansatz weiter, indem er das »Geheimnis« einschließt in einen zugleich nahen und fernen Menschen, der zu allen Zeiten Mitmensch sein könnte. Dieses Jesusgesicht erinnert darüber hinaus an den bewegenden *Christus nach dem Leben*, ebenfalls von Rembrandt (Berlin, Gemäldegalerie): Es handelt sich um die Dreiviertelansicht eines 30-jährigen Juden mit feinen Zügen, der aufmerksam zuhört bzw. bald antworten wird. Er präsentiert sich in einer Einstellung ernsthafter Vertrautheit, die das Werk vielleicht zum schönsten Messiasporträt überhaupt macht.

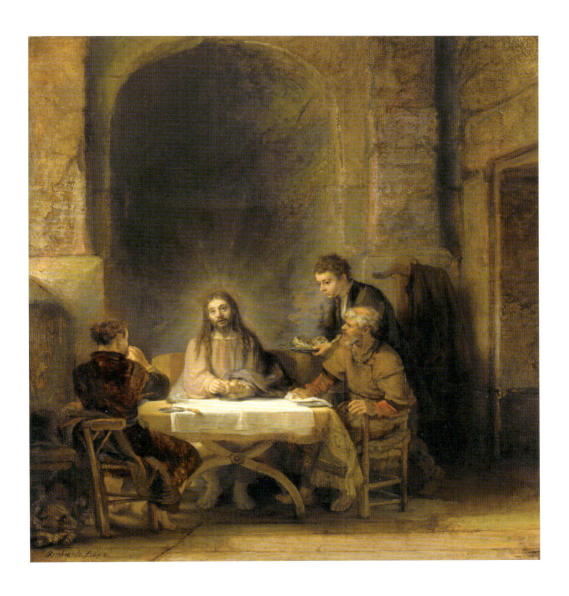

FRANCESCO MANCINI

DIE RUHE AUF DER FLUCHT NACH ÄGYPTEN, Mitte 18. Jahrhundert
Öl auf Leinwand, 136 × 100 cm
Vatikanstadt, Vatikanische Museen

Dieser Maler aus der Emilia gelangte 1725 nach Rom und präsentiert uns hier ein oft gezeigtes Sujet (Correggio, Barocci, Tintoretto, Caravaggio, Poussin u. a.), das er jedoch im Sinne einer arkadischen Idylle behandelt.

Der Einfluss der Carracci-Dynastie offenbart sich in den warmen Farben (der blaue Umhang der Mutter, der helle Körper des Jesuskinds), während die Mutter mit der Schale in der Hand an das gleichnamige Werk Correggios erinnert. Die geordnete Fantasie des Settecento lässt eine eher dekorative als spirituell profunde Kunst entstehen. So ist jede sakrale Darstellung, auch in einem solch familiären Rahmen, erlesen und maßvoll, ohne jeden Exzess.

Mancini legt Wert auf Details: die Erdbeeren in der Hand Josefs (der hier als junger und nicht, wie üblich, als alter Mann gemalt ist), die Kanne an der Seite, der Suppenteller mit Löffel.

Das klassische, auch von Mancini verfolgte Ideal tritt deutlich zutage in den Gesichtern, in den beiden musizierenden Engeln bzw. in dem dritten mit rosavioletter Tunika, der, wie in einer Hirtenszene, der Madonna einen Blumenkranz aufsetzt. Es ist eine Paradieswelt, voller Liebe zur unberührten Natur und Nostalgie für die schöne vergangene Zeit, die in den (selbstverständlich römischen) Tempeln und dem Obelisken im Hintergrund anklingt.

Das Bild belegt Mancinis Tendenz zu einer Sakraldarstellung in edler Einfachheit. Die Personen sind zufrieden, man spürt keinerlei Schmerz oder Leid, die Atmosphäre ist gelöst. Wir sehen kein Pathos und keinerlei Vorboten der Passion, genauso wie jeder Hinweis auf eine an sich dramatische Flucht fehlt. Das Bild atmet vollkommene Zwanglosigkeit, wie die vergleichbaren Werke von Barocci und Bassano.

Der rationale Mensch des 18. Jahrhunderts lebt in einer von Optimismus geprägten Religiosität ohne große Dramen. Deshalb durchdringt das Licht auch die Schatten, saugt sie auf, um die Freude einflößenden Figuren von Mutter und Kind zu betonen. Den Hintergrund dieser »vergilischen« Natur bildet die helle Note eines ruhigen Morgens und unterstreicht das allgemein friedvolle Klima.

Das abgebildete Sujet wurde von den Jesuiten schon im 16. Jahrhundert in die Kunst eingebracht und blieb durch die Jahrhunderte als Heilige Familie geschätzt aufgrund der tröstlichen und ermutigenden Stimmung und der liebevoll-innigen Vertrautheit der Personen untereinander.

POMPEO BATONI

HERZ JESU, 1760
Öl auf Kupfer, 72 × 60 cm
Rom, Il Gesù

Das Gemälde ersetzt das Altarbild in der Franziskus-Kapelle und gilt als das erste »Porträt« Christi mit seinem Herzen in der Hand. Zugrunde lagen die Offenbarungen der französischen Mystikerin Marguerite Marie Alacoque sowie mittelalterliche mystische Schriften (z. B. Mechthilds von Magdeburg aus dem 13. Jahrhundert).

Die Herz-Jesu-Verehrung, die nach langer Diskussion 1765 von der Kirche genehmigt wurde, schien insofern berechtigt, als das Herz das Liebessymbol schlechthin ist. Batoni, Hofmaler in Rom, der sich sowohl als Porträtkünstler als auch mit profanen und sakralen Werken einen Namen machte, liefert uns mit diesem Bild die erste Fassung eines wegen seiner emotionalen Wirkung enorm populär gewordenen Sujets.

Ins Oval setzt der Maler ein Brustbild Christi. Dem traditionellen Modell entsprechend, trägt er einen kurzen Bart und glatte Haare; seine Kleider sind rot und blau. Er weist auf sein Herz, das mit der Flamme der Liebe bekränzt und von den Dornen der Sünden der Menschen eingefasst ist.

Die Bildform steigert den Eindruck einer Epiphanie, ebenso die warmen Farben, der eindringliche Gesichtsausdruck und das Licht, das von der Brustmitte des Messias ausgeht. Seine wohlwollende Präsenz und sein nach Raffael und Reni gestalteter Körper sind auch unter den schweren Kleidern zu spüren. Die Darstellung entwickelte sich im Laufe der Zeit in vielen Varianten – Jesus ist manchmal dunkelhaarig, mit groß geöffneten Augen, manchmal bis zum Exzess verzärtlicht –, auch wenn sie alle vom selben Modell abstammen.

Das Gemälde entstand im Auftrag der Jesuiten, die sich im 17. Jahrhundert für die Herz-Jesu-Verehrung stark gemacht hatten, und ist typisch für Batonis Stil, der schon damals zum Neoklassizismus neigte. Das erkennt man an der ausgewogenen Bildgestaltung und an den leichten Bewegungen der Hände, des Arms und des Gesichts. Der Körper bleibt verborgen, denn es geht ja um eine rein spirituelle Dimension, und die intensive Emotionalität schafft eine unmittelbare Kommunikation mit dem gläubigen Betrachter, ohne jede pathetische Übersteigerung.

Mitten in der rationalistischen Epoche kommt dieses Christusbild mit seiner Sensibilität gut bei der frommen Bevölkerung an und stärkt deren religiöses Empfinden auf der Suche nach einem menschennahen, verständnisvollen Erlöser.

PHILIPP VEIT
DAS PARADIES, 1818–1824
Fresko, 200 × 150 cm
Rom, Casino Massimo Lancellotti

Der Berliner Philipp Veit, der 1815 nach Rom gezogen war, frequentierte dort die Gruppe der Nazarener, die im Kloster Sant'Isidoro untergekommen waren. Mit ihnen arbeitete er an der Ausmalung des Casino Massimo, wo er dieses Fresko hinterließ. Für den Vatikan malte er einen *Triumph der Religion*.

Die Nostalgie für die Kunst des Quattrocento spiegelt sich schon im Ansatz des Werks wider: ein großes Goldoval mit Engelsköpfen auf dem Rahmen, darin die Dreifaltigkeit bei der Krönung Marias in Anwesenheit Dantes und des hl. Bernhard. Die Eindrücke aus Dantes *Paradies* (33. Gesang) sind stark präsent in einem Werk von hoher symbolischer Bedeutung.

Die Gesichtszüge Jesu, Gottvaters und Marias sind eine Mischung aus Peruginos Lieblichkeit, Angelicos Anmut und Raffaels Maßhalten. Letzteres erkennen wir besonders im fein gezeichneten, rotblonden, lächelnd auf den Wolken sitzenden jungen Christus.

Die Farben sind weich und pur (Rot, Weiß, Blau und Gelb); das Licht umgibt sie vollständig, verleiht dem Fresko eine bemerkenswerte Reinheit und Klarheit und vermittelt eine einfache, doch vornehme Religiosität.

Im Unterschied zu Overbeck, dem Begründer der Nazarener, der eher zu emphatisierten Nachahmungen neigte, reinterpretiert Veit die Vergangenheit stilsicher, sodass seine Malerei – trotz aller Wiederholung – eine eigenständige Prägung zeigt.

Die ausgewogene Anlage des Freskos, die wohlproportionierten Körper, die zurückhaltenden Gefühle und die klaren Farben machen sein ästhetisches Ideal deutlich und belegen eine Kontinuität zum Neoklassizismus der damaligen Bildhauerkunst. Die devotionsfördernde Wirkung ist stark, obwohl die hier geäußerten religiösen Gefühle zurückhaltend sind.

Veits Stil findet ein Echo bei zahlreichen Vertretern der Sakralkunst, darunter Mainardi und Podesti, bis zum Ende des Jahrhunderts und geht in die volkstümliche Vorstellungswelt ein.

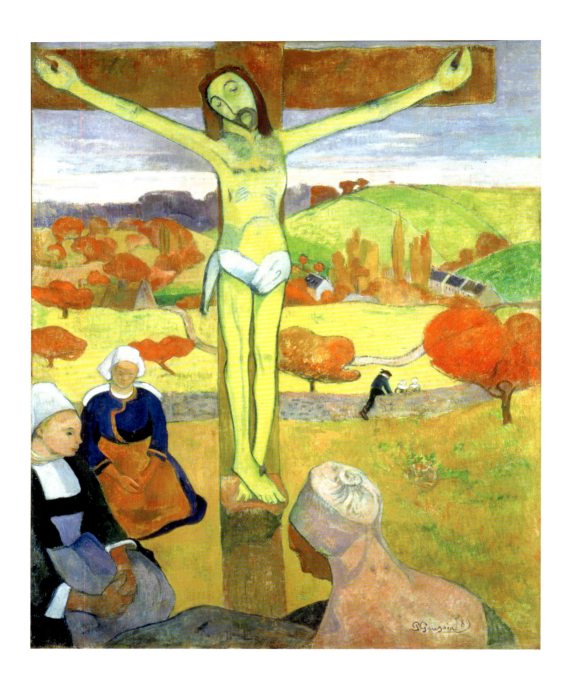

PAUL GAUGUIN
DER GELBE CHRISTUS, 1889
Öl auf Leinwand, 92,5 × 73 cm
Buffalo, Albright-Knox Art Gallery

In der zweiten Hälfte des 19. Jahrhunderts entfaltet sich in der Malerei die Strömung des sogenannten Symbolismus, der sich als vielleicht letzte künstlerische Strömung vor dem 20. Jahrhundert mit Christus befasst. Gauguin, in der Schwebe zwischen Spiritualität und Körperlichkeit, lässt sich vom *Gelben Christus* (1886) seines jungen Kollegen Émile Bernard anregen und liefert uns mit diesem Werk seine persönliche Deutung. Es ist für die damaligen Künstler typisch, sich mit den von ihnen abgebildeten Personen, in diesem Fall mit dem Messias, zu identifizieren. Der Maler sucht Gott in sich selbst.

Inspiriert von japanischen Drucken, die das Bild in zwei getrennte Ausschnitte gliederten, setzt Gauguin hier das rote Kreuz als trennendes Element ein. Darauf prangt der gelbe Christus, mit flachen und farblich homogenen Pinselstrichen aufgetragen, dessen starrer Umriss an mittelalterliche Darstellungen erinnert. So verweisen z. B. die überlangen, schmalen Arme und Hände in die Gotik.

Christus trägt die stilisierten Gesichtszüge des Malers und ruht in Frieden. Er trägt keinerlei Wunde, denn das rote Blut – sein Leiden – hat sich inzwischen auf die Welt übertragen, auf die Häuser mit Spitzdach, auf die Natur und auf die blutroten Bäume.

Die Szene spielt in der Bretagne, wie man an der Tracht der knienden Frauen, die an die Stelle der Jünger und Marias getreten sind, erkennen kann. Auch die Landschaft, im gleichen Gelbton wie der Jesusleichnam, ist bretonisch und verweist gerade durch die Farbgebung auf die bevorstehende Auferstehung. Gauguin malt sich selbst in der Gestalt des Messias mit rot-schwarzen Haaren. Noch deutlicher wird diese Identifikation auf dem Bild *Christus im Garten Getsemani*; dort jedoch ist das Haar flammend rot.

Die Atmosphäre des *Gelben Christus* ist friedvoll und lädt zum ruhigen Meditieren über das Opfer Christi ein, aber auch über den (wie Jesus) unverstandenen Maler-Schöpfer, der sein geistiges Blut für die Mitmenschen vergießt, genauso wie Jesus es für die Menschheit getan hat.

Die raffinierte Zweidimensionalität der Figuren, die Reinheit der verwendeten Farben und die gefällige Gestaltung des Kornfelds mit Mohnblumen (ebenfalls ein Passionssymbol) lassen die Leinwand als höchst durchdachtes Werk mit dramatischem Tiefgang erscheinen. Die innere Unruhe Gauguins, also die eines Menschen des 19. Jahrhunderts, führte ihn schließlich dazu, Europa in Richtung Tahiti zu verlassen, wie Christus die Erde verließ.

RENATO GUTTUSO
KREUZIGUNG, 1940–1941
Öl auf Leinwand, 198,5 × 198,5 cm
Rom, Galleria Nazionale d'Arte Moderna e Contemporanea

Bei seinem Erscheinen der unüblichen Anordnung wegen der Blasphemie bezichtigt, erzählt das Werk eigentlich mit großer Verzweiflung und Eindringlichkeit (im 20. Jahrhundert fast unerreicht) von der Tragödie des Menschensohns. Es entstand während des Zweiten Weltkriegs und steht daher unter dem Einfluss der grauenvollen Massaker an unzähligen Unschuldigen und der schrecklichen Ereignisse, deren Ausdruck und Symbol Christus ist. Von ihm ist nur ein Teil des Gesichts zu sehen; der Rest ist hinter einem zweiten Kreuz verborgen, an dem ein backsteinroter Räuber hängt: Er ist schon tot und scheint am Holz hinab zu sinken, ja fast auf den Boden zu fallen. Maria Magdalena ist nackt und hält sich mit geschlossenen Augen am weißen Tuch fest, das vom Kreuz auf den Leichnam Christi herabrutscht. Eine zweite Frau im blauen Gewand schlägt vor Verzweiflung die Hände vors Gesicht (ein offensichtlicher Verweis auf ähnliche Figuren in Caravaggios Werken), während eine dritte, die ebenfalls vom Kreuz halb verdeckt ist, mit ausgebreiteten Armen zum Himmel schreit.

Das ganze Bild verströmt Schmerz, auch durch den Einsatz flammender, entschlossen aufgetragener Farben. Nur von einem der toten Räuber – dem »reuigen«? – sehen wir den ganzen Körper, wie bei einem Gehenkten auf gewissen Kriegsbildern.

Von Christus bleiben uns in Erinnerung: die große, rot blutende Wunde in der Seite, die spitzen Dornen auf dem Haupt und die Arme mit angenagelten und nach oben gerichteten Fäusten. Man ahnt jedoch, dass auch dieser Körper dem Gewicht des Todes nachgegeben hat.

Wie bei der *Kreuzigung* Velázquez' im Madrider Prado ist auch hier nur ein Teil des Gesichts erkennbar. Während der barocke Maler jedoch eine eher friedliche Anschauung des Geschehens wählte, betont Guttuso die Qual, auch wenn der Leichnam in helles Licht getaucht ist. Durch sein unsichtbares Antlitz wird Christus zum Ausdruck der Abwesenheit Gottes während des Krieges und des Erlöschens der Liebe in hasserfüllter Verblendung.

Der nackte Reiter in Rückansicht hat seinerseits klassische Vorbilder; er ist blind (wir sehen sein Gesicht nicht) und unerbittlich auf seinem blauen Pferd. Wir stehen vor einer Schreckensvision: Auch ein graues Pferd wendet sich uns seitlich mit weit aufgerissenem, erschrecktem Auge zu (ein Andenken an Picassos *Guernica*?).

In der Ferne erinnern Lichtstreifen vor einem tief düsteren Himmel an Explosionen, und Häuser aus Farbflecken hinter einer Brücke bilden ein surreales, an den Hügel festgewurzeltes Jerusalem, aber es könnte sich auch um irgendeine vom Krieg heimgesuchte Stadt handeln. Eine sekundenschnelle Vision, genauso wie das Stillleben aus Nägeln, Scheren, Messern und einem Gefäß im Vordergrund, oder wie der Mann, der aus der Szene herausschaut und in dieser weltlichen Darstellung des Leids Würfel und eine rote Tunika zeigt.

Guttuso vergisst nichts, hat aber den Mut, das schreckliche Ereignis auf dem Golgatha unter Beibehaltung der üblichen Ikonografie zu aktualisieren. Was er hinzufügt, ist totales Drama, Erschöpfung, Blindheit des Menschen und der ganzen Schöpfung geschlagen vom Bösen.

Im Tod Christi ist die Verlassenheit, in die der Mensch gestürzt ist, dargestellt. Das Bild, das erst 1987 beim Tod Guttusos auch in der katholischen Kirche Anerkennung fand, ist ein Aufschrei des Menschen, der einsam vor dem Tod steht. Es ist

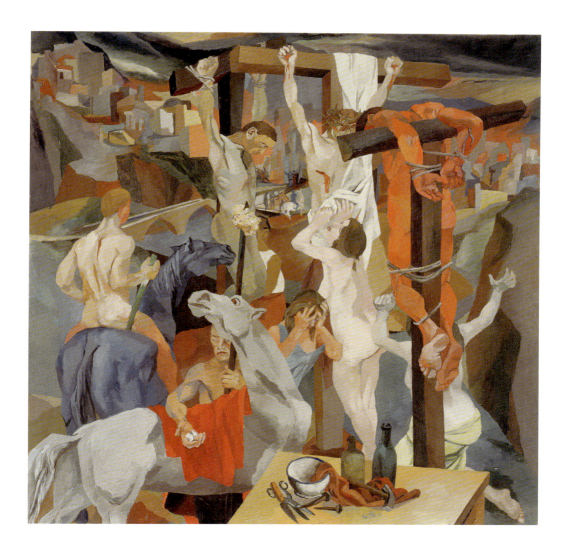

ein Gott-Mensch, der die Fäuste ballt, weil er bis zuletzt gekämpft hat, aber doch nicht ganz verlassen scheint.

Jenseits allen Pathos und der Dissonanzen in scharfer Farbgebung und Perspektive strahlt das Werk eine tief menschliche, weltliche Religiosität aus – ein Gefühl allgemeinen Staunens angesichts der Szene auf dem Kalvarienberg, dieses zeitlosen Dramas, das zum prägnanten Symbol für alles Leid der Menschheit geworden ist.

GEORGES ROUAULT
DAS HEILIGE ANTLITZ (LA SAINTE FACE), 1946
Öl auf Karton auf Holz, 51 × 37 cm
Vatikanstadt, Vatikanische Museen

Die Ikonografie des Christusantlitzes stammt aus frühester Zeit. Der französische Künstler setzte sich seit Beginn seiner Karriere im frühen 20. Jahrhundert wiederholt mit diesem Sujet auseinander und kehrt mit diesem Bild zu einem traditionellen, hoch expressiven Ansatz zurück, nachdem er Christus in gewohnten, aber auch grausamen und schmerzlichen Formen der zeitgenössischen Menschheit dargestellt hatte. Dabei stützte er sich sowohl auf frühere Kunstrichtungen als auch auf den Expressionismus und den Symbolismus seines Mentors Gustave Moreau.

In dieser Version ist das heilige Antlitz in ein Rechteck gefasst. Es blickt auf uns mit den groß geöffneten Augen eines byzantinischen Mosaiks oder eines mittelalterlichen triumphierenden Christus; sie scheinen jedoch in diesem Fall den ganzen Schmerz der Welt zu enthalten. Der Künstler versteht Christus als Ikone menschlichen Leids und bevorzugt daher die Passionsgeschichte. Der gequälte Messias verbirgt sich in jedem Aspekt der gepeinigten Menschheit seiner Zeit, von den Arbeitern zu den Prostituierten.

Das dramatische Element der Bildkomposition äußert sich besonders in der breit aufgetragenen Farbe, in der starken Betonung der gerundeten Augen, der Nase und des roten Munds. Heraus kommt ein zugleich bewegendes und beunruhigendes Bildnis. Die kräftigen Farben bilden zusammen mit dem Streiflicht ein singuläres »Porträt«, das an Rouaults *Kreuzigung* aus dem Jahr 1939 (Privatsammlung) bzw. den *Ecce Homo* (1952, Vatikan), aber auch an andere seiner Werke, wie *Christus an der Geißelsäule* von 1938–1939 (Privatsammlung) erinnert.

Der Maler vereint Meditation, Gebet und menschliche Tragödie in einer markanten spirituellen Ausrichtung, die er durch einen dicken und schnörkellosen Pinselstrich zum Ausdruck bringt. Das Bild ist sozusagen ein Gedicht, traurig, aber auch voll Vertrauen zu diesem Gott-Menschen, der die Qualen der Welt auf sich nimmt. Das wird sichtbar in den dunklen, man könnte fast sagen »afrikanischen« Gesichtszügen eines Mannes, der dem Mitmenschen besonders nahe ist, ja ihn zur Freundschaft einlädt.

So verwandelt Rouault die Tragödie letztendlich in ein Warten auf Licht und Liebe.

= bereits
(Mi) 22.6.16
früh! 6.16

war noch O Rttl!
fahre and O wehr!
da ich →
9⁰⁰ ab (RE) LA
→ Lustl, Frauenbach,
Buxheim + Manchinger

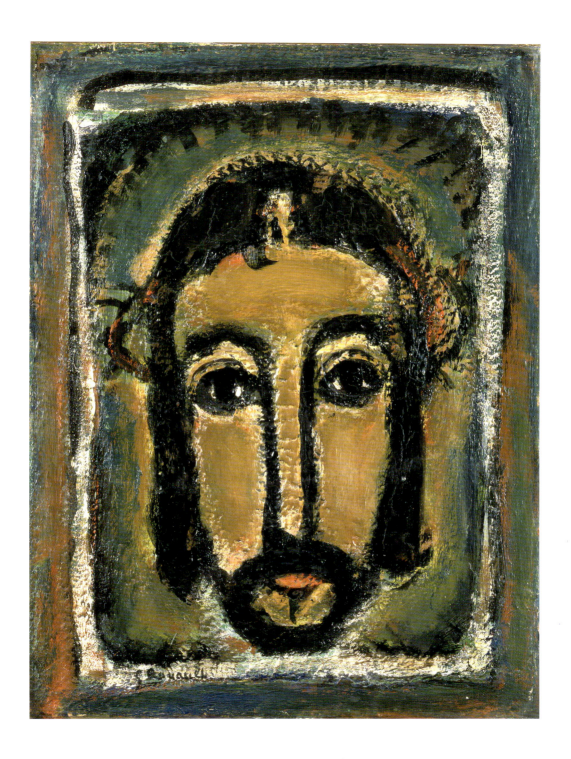

SALVADOR DALÍ
DER CHRISTUS DES HEILIGEN JOHANNES VOM KREUZ, 1951
Öl auf Leinwand, 205 × 116 cm
Glasgow, Kelvingrove Art Gallery and Museum

Der äußerst fantasievolle und vielseitige Maler Salvador Dalí aus Katalonien sagte einmal, er hätte einen »kosmischen Traum« gehabt; darin sei ihm der »Atomkern«, die »Einheit des Universums«, nämlich Christus, offenbart worden.

Auf der Grundlage einer berühmten Zeichnung, die vom hl. Johannes vom Kreuz stammen soll und im Kloster von Avila aufbewahrt wird, komponierte Dalí sein bekanntestes Werk im religiösen Bereich, den er damals gerade für sich wiederentdeckte und in dem er verschiedene sehr persönliche Werke schuf.

Es handelt sich um einen surrealen Kosmos, um ein schwarzes Loch, um vollkommene Dunkelheit, wie vor der Erschaffung der Welt, woraus der gekreuzigte Messias sich zur Erde neigt. Er ist ein umgekehrter byzantinischer Pantokrator, von dem zwar nicht das Gesicht zu sehen ist, wohl aber das dichte Haar, das den Kopf bedeckt. Quasi als Ausgleich scheint ein warmes, mediterranes Licht auf seinen Rücken, auf die ans Kreuz genagelten Arme und auf den restlichen, quasi »verlorenen« Körper.

Christus hat keine Verletzungen, denn bei Dalí ist er »der schönste Mensch auf Erden« und kann daher keine Anzeichen des Leids tragen. In einer Epoche tragischer, zerfleischter Kreuzigungen ist dieser Messias ein Blitzschlag in der Finsternis, ein Stern aus Fleisch und Blut, aber doch göttlich, der das Universum umfasst. Es scheint, als würde das Kreuz langsam aus der Dunkelheit auftauchen und allmählich sein Licht zur Erde bringen. Dalí malt die Dunkelheit als großen blauen See, umgeben von Bergen und Dörfern. Am unteren Bildrand stehen zwei winzige Menschlein; das Boot neben dem einen ist im Vergleich zu den Figuren absolut überproportioniert.

Diese nächtliche Erscheinung ewiger Schönheit (der Hollywood-Schauspieler Russ Saunders stand dafür Modell) hat im Laufe der Zeit nichts von ihrer Faszination verloren. Sie ist Vision, Traum, Sehnsucht. Dalí berührt die Schwelle einer Spiritualität, die den Menschen über das Menschliche hinaushebt, damit er dann herabsteigen kann als Unsterblicher, um die Schöpfung nach oben zu ziehen.

Ungeachtet der verschiedenen Erklärungen des Künstlers ist das Werk ein vorzüglicher Ausdruck des Strebens nach dem Absoluten im »kurzen Jahrhundert«. Dalí erweist sich als einer der sensibelsten und technisch begabtesten Vertreter seiner Zunft; seine Virtuosität steht den berühmten Malern des Barocks und ihrem Sinn fürs Staunen in nichts nach.

Der Maler lässt seiner Fantasie und seinen Empfindungen freien Lauf und kann auf diese Weise eine der dichtesten – und einfachsten – Darstellungen Christi als »Herrn der Welt und der Geschichte« präsentieren.

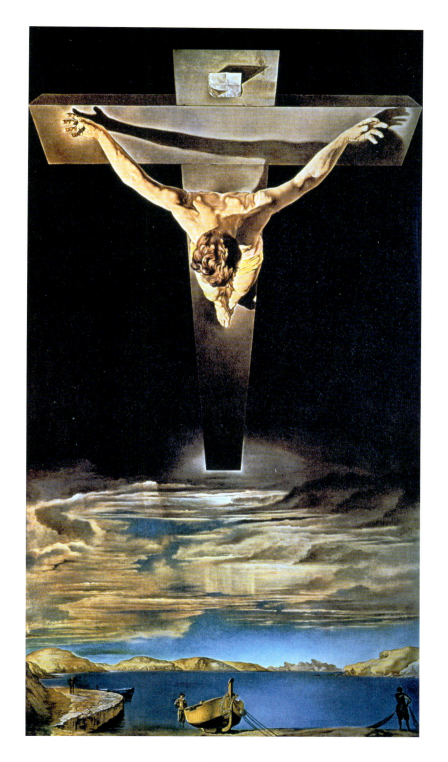

PIER PAOLO PASOLINI
KREUZWEG aus Das Evangelium nach Matthäus, 1964
Standbild aus dem Film

Unter allen Jesusfilmen sticht das Werk Pasolinis durch seine Originalität heraus.

Zahlreich sind die Verweise auf diverse Meisterwerke der Kunst, auch in der Kreuzwegszene: So erinnern beispielsweise die runden Soldatenhelme an die *Legende des wahren Kreuzes* von Piero della Francesco in Arezzo. Die Kamera konzentriert sich hier auf die schlanke, ausgezehrte Christusfigur. Der junge Kreuzträger besitzt markant iberische Gesichtszüge (schmales Gesicht, schwarze Augen, dunkles Haar, gerade Nase), wie wir sie aus den Gemälden von El Greco, Murillo, Velázquez und Zurbarán kennen. Der körperlichen Magerkeit entspricht eine hohe Expressivität, betont durch die tiefe Stille, die die weißgekleidete Gestalt noch stärker hervortreten lässt, und die Schwarzweiß-Aufnahmen. Die alte Mutter mit fiebrigen Augen, die sich nur mühsam einen Weg durch die Menge bahnt und sich an Johannes klammert, trifft auf den Blick des Sohnes, der erschöpft und einsam auf dem Kalvarienberg zusammenbricht: Seine Verlassenheit ist eher innerlich als äußerlich und Pasolini vermittelt das mit bemerkenswerter psychologischer Introspektion.

Alles geschieht mit beeindruckender Geschwindigkeit, denn der Regisseur verzichtet auf jegliches frömmelnde oder verharmlosende Element, um nur die wesentlichen Bilder sprechen zu lassen. Der Aufstieg durch die Straßen der süditalienischen Stadt Matera, wo der Film gedreht wurde, ist hastig, ebenso die Entkleidung und Kreuzigung, die nur vom Aufschrei Christi beim ersten Hammerschlag aufgeschreckt wird. Während des Aufstiegs ist sein Kopf geneigt, als wolle er sich auf sein bevorstehendes Schicksal konzentrieren. Wir haben es hier weder mit der glorreichen Prozession Tintorettos für das gleiche Sujet in Venedig (San Rocco) noch mit der rasenden Menge eines Hieronymus Bosch oder mit den rohen Schreien in Mel Gibsons Film *The Passion of the Christ* bzw. mit den im Zeffirelli-Film gezeigten Qualen zu tun.

Pasolini erforscht die Seele Christi mit derselben Einfühlsamkeit wie El Greco in seinem Erlöserbild, aber ohne die Tränen des Letzteren. Der Messias ist allein, obwohl er von einer kleinen Menschenmenge umgeben ist und ihm seine Mutter und andere Frauen zum Golgatha folgen – vergebens.

Die Musik zu dieser Filmszene strahlt nüchternes Pathos, zurückgehaltene Ergriffenheit aus. Der helle Körper mit angedeuteten Verletzungen findet sein Pendant im ikonischen, an byzantinische Kunstwerke erinnernden Antlitz. Ihm fehlt jedoch die orientalische Starrheit, die hier durch unendliche Traurigkeit und Milde ersetzt wird. Pasolini gelingt es, mit wenigen Blicken und Worten, fast ausschließlich durch die Gesichtszüge des jungen-mediterranen Messias das Wesen der Liebe zum Ausdruck zu bringen.

FRANCIS BACON
KREUZIGUNG, 1965
Öl auf Leinwand, Triptychon,
jede Tafel 198 × 147,5 cm
München, Staatsgalerie Moderner Kunst

Der irische Maler fühlte sich von dem Sujet so sehr angezogen, dass er es wiederholt verarbeitete, in allen Fällen jedoch frei von jeder religiösen bzw. sakralen Bindung oder kulturellen Konditionen. Was ihn interessierte, war die von diesem Thema besser als jede andere Darstellungsart gebotene Möglichkeit, »bestimmte Gebiete menschlichen Fühlens und Verhaltens« ins Bild zu setzen.

Hier befasst sich seine Kunst erneut mit den Gräueln des Geschehens. Man sieht zerquetschte Gestalten, Farbkrumen, sich auflösende Körper in einem schmerzvollen Crescendo, das mit überstarken Farben auf den unerbittlich blutroten Hintergrund aufgebracht wird. Das Ambiente ist zeit- und namenlos.

Auf der ersten Tafel entfernt sich eine Gestalt von einem unförmigen Leib. Auf der zweiten sind gewundene, bluttriefende Gliedmaßen ineinander verschlungen. Auf der dritten krümmt sich ein Körper zusammen, während zwei Figuren im Profil unbeteiligt und unbeweglich wegsehen.

Die Kreuzigung ist eine Angelegenheit von Fleisch und Blut; einem Körper wird jede erdenkliche Qual zugefügt und dies wird mit grausamer Besessenheit auf die Leinwand gebracht: die Tragödie jedes gewaltsamen Todes. Obwohl Bacon nicht gläubig war, ließ er sich von diesem jahr-

 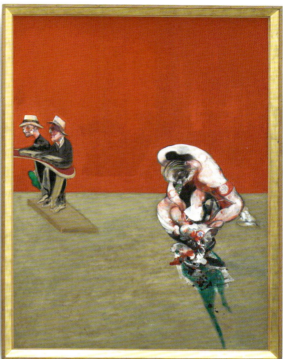

hundertealten Sujet faszinieren, sah er doch im Christuskörper den ehrlichsten, eindrucksvollsten Ausdruck menschlicher Schmerzen – physisch, moralisch, herausgeschrien.

Der Mensch wird heute zermalmt wie seine Seele, scheint Bacon uns sagen zu wollen durch dieses Bild, auf dem die Menschengestalten von einer schneidenden Einsamkeit erdrückt werden, auch wenn sie weit vom dargestellten Drama entfernt sind. Man spürt gewisse Anklänge mittelalterlicher bzw. nordeuropäischer *Triumphe des Todes*; hier jedoch fehlt die Hoffnung komplett, weshalb die Atmosphäre eher an eine griechische Tragödie und den Nachhall der Massaker der beiden Weltkriege erinnert. Trotz des enormen Leids und des in Angst erstarrten Bluts scheint Bacon eine fast zwanghafte Sehnsucht nach einer neuartigen Schönheit zu verbergen, die die Verletzungen des zerschmetterten Menschen Christus überwinden soll, um vielleicht in Licht zu erstehen, wie in Grünewalds monumentaler *Kreuzigung*.

In der Tat: Bacons Bild ist nicht einfach eine Betrachtung der wilden, bittern Zerstörung des Menschen, sondern auch eine Anprangerung der Blindheit des zeitgenössischen Menschen gegenüber dem Leid anderer und ein »blut-rotes« Flehen um Befreiung.

PERICLE FAZZINI
AUFERSTEHUNG, 1974
Bronze, 700 × 2000 × 300 cm, Detail
Vatikanstadt, Audienzhalle Pauls VI.

Dies ist das Hauptwerk Fazzinis und eines der größten der Kunst des 20. Jahrhunderts. Vom Vatikan in Auftrag gegeben und von Papst Paul VI. approbiert, wurde das Monumentalwerk – nach vier Jahren der Vorbereitung – zwischen 1971 und 1974 geformt, gegossen und aufgestellt.

Die Atomexplosion des auferstehenden Christus ist überwältigend. Der glorifizierte Körper ist noch eingehüllt vom Leichentuch, das im Wind flattert, die langen Arme sind in einer Geste des Triumphs, der Barmherzigkeit und Annahme des Kosmos erhoben. Der Auferstandene dominiert die gesamte riesige Bühne. Seine von überirdischem Licht geprägten Züge strahlen Ruhe und Zuversicht aus, der Körper jedoch ist reell und lebendig.

In seinen himmelsstrebenden Wirbel reißt Christus alles mit: an erster Stelle nicht etwa das Grab, das nicht zu sehen ist, sondern den Garten Getsemani, dessen Ölbäume sich im Sturm der Auferstehung und unter dem Beben des Golgatha beim Tod Jesu neigen.

Das Licht wird in alle Richtungen zersplittert und bringt den Wald zum Schwingen, wie von oben gewundene Arme. Das verleiht dem Werk eine stark dramatische, ja beunruhigende Ausstrahlung ob dieser kosmischen Erschütterung.

Es handelt sich um den Beginn einer »neuen Schöpfung«, um den »Sieg des Lichts über die Finsternis«. Aus dem Durcheinander der alten Welt ersteht Christus als gotische, lichterfüllte und vergoldete Fiale. Das Gesicht strahlt über dem schmalen, fast blutleeren, aber pulsierenden Körper. Die neo-barocke Leidenschaftlichkeit der Skulptur, die an gewisse ungestüme Auferstehungen an den Gewölben der Kirchen des Sei- und Settecento erinnert, wird gleichsam aufgesogen – und ausbalanciert – vom einsamen, überhohen Messias: Allein durch sein Erscheinen zerstreut er die unförmige, materische Vergangenheit im Sturm und wird zum Abbild der Unsterblichkeit für die ihm zugewandte Menschheit.

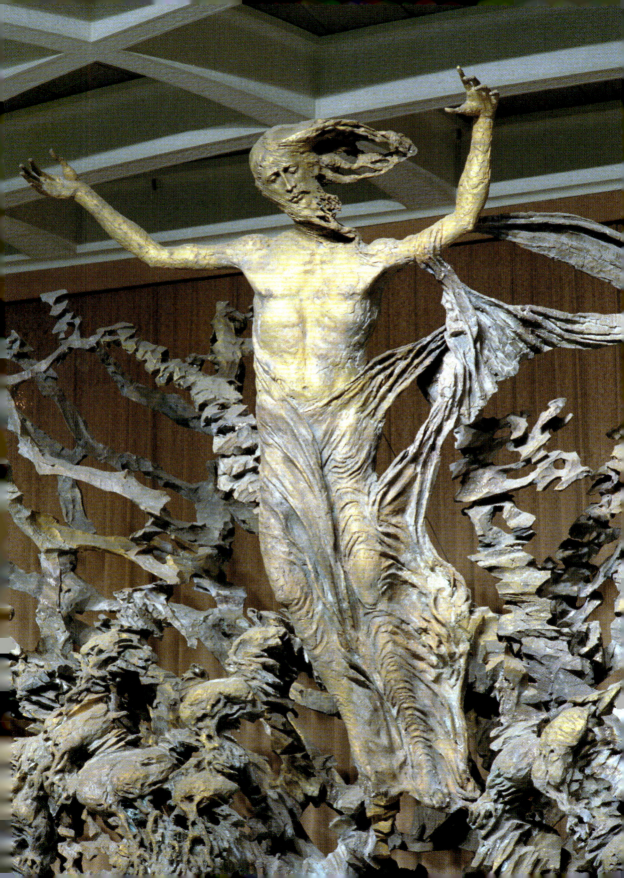

GIULIANO GIULIANI
È RISORTO. SPIRALI (ER IST AUFERSTANDEN. SPIRALEN), 2004–2006
Travertin, 175 × 200 × 80 cm
Privatsammlung

Die geistige Anmut dieses lichterfüllten Werks ist beeindruckend und setzt in seiner feinen Inszenierung ganz neue Akzente.

Die Skulptur besteht aus zwei Teilen: Am Boden liegt ein aufgerolltes Tuch; ein zweites, spiralförmig gestaltetes, weist gerade nach oben: Es ist der weiße Mantel der Auferstehung, der in absoluter Einfachheit körperlos vibriert.

Der Christuskörper ist nicht vorhanden, oder besser: Er ist vorhanden, aber immateriell, in der Leere der vertikalen Spirale, die wegen ihrer feinen Bearbeitung durchsichtig und federleicht scheint. Der Leib des Auferstandenen hat sich von der Materie befreit: Er ist verherrlicht und zum Licht geworden, das alles durchtränkt.

Das Werk erinnert an die erhabene Abstraktion der ravennatischen Kunst: an die Elfenbeinarbeiten der Maximianus-Kathedra, an das Gold in der Apsis von Sant'Apollinare in Classe, an den blauen Hintergrund der Mosaiken von Galla Placidia, aber auch an das perlende Flimmern gotischer Glasfenster, denn auch in diesem Fall ist die Materie transfiguriert, geläutert. Das verleiht dem Werk eine breite Ausstrahlung. Die Bewegung der Spiralen – der Geist? – lässt sie im Raum schweben und erfüllt eben diesen Raum mit hoher spiritueller Dichte.

Die Un-Körperlichkeit Christi lebt unter den Wellen aus Stein, wird zum absoluten Bildnis.

Seine Abbildung ist mit Licht und Luft, mit Stein und Raum verschmolzen. Hat Giuliani vielleicht die Seele des »unsichtbaren Worts« ausdrücken wollen?

Der tiefe Zauber dieser Arbeit scheint in diese Richtung zu weisen: Der Stein wird entmaterialisiert, als handele es sich nur um einen leichten Atemzug, um den Hauch einer über-menschlichen Dimension.

SCHLUSS

Am Ende der 2000-jährigen Reise durch die äußerst unterschiedlichen Darstellungsformen des Jesus von Nazareth bleibt die Feststellung, dass die westlichen Künstler – unter allen Geschichten aus dem Leben Christi – den Themenkreis der Passion besonders bevorzugt haben. Er übertrifft alle anderen Bereiche, einschließlich der Auferstehung.

Der Grund dafür ist vermutlich in dem Umstand zu suchen, dass Christus sich vollkommen mit der Menschennatur identifiziert hat und deshalb deren Charakteristika verkörpert: das Streben nach Unsterblichkeit einerseits, die Begegnung mit dem Schmerz andererseits.

Der zweite Aspekt betrifft ja jeden Menschen und wurde im Laufe der Jahrhunderte mit einer Prägnanz, einem zuweilen beunruhigen Realismus und einer Einfühlsamkeit dargestellt, die uns bis heute erstaunen. Das macht den Menschen Christus universal und präsent, weil er geliebt wird.

Was jedoch noch mehr überrascht, ist das Licht, in dem das Leid des Gott-Menschen durch die Zeiten ins Bild gesetzt wurde. Auch wenn, wie im »kurzen 20. Jahrhundert« bzw. temporär im Mittelalter oder in der Renaissance, der Messias als extrem Leidender auftritt, zeigt er sich doch mit den Menschen solidarisch und macht sich – mehr oder minder explizit – zur Stimme einer möglichen Hoffnung.

Diese Stimme erhebt sich heute, zu Beginn des 21. Jahrhunderts, in einer Reihe von Bildern der Auferstehung oder der Kreuzigung mit hoffnungsvollem Anklang. Könnte es sein, dass die Kunst erneut einen sichtbaren Ausdruck findet (durch Farbe und Raum) für die ewige, oft unausgesprochene aber reale, Sehnsucht des Menschen nach Licht?

AUSWAHLBIBLIOGRAFIE

R. Huyghe, *Pittura francese del XVII e XVIII secolo*, Arti Grafiche, Bergamo 1962

A. De Lasarte, *Pittura spagnola dal Romanico al Greco*, Arti Grafiche, Bergamo 1964

J. Beckwith, *L'arte di Costantinopoli*, Einaudi, Turin 1967

K. Andrews, *I Nazareni*, Fabbri Editore, Mailand 1967

R. Brignetti/G.T. Faggin, *I van Eyck*, Rizzoli, Mailand 1968

M.A. Asturias/P.M. Bardi, *Velázquez*, Rizzoli, Mailand 1969

A. Paolucci, *Ravenna*, Salera, Ravenna 1971

A. Pérez Sánchez (Hg.), *Ribera*, Rizzoli, Mailand 1978

AA.VV., *L'Italia dei Longobardi*, Jaca Book, Mailand 1980

S.J. Freedberg, *La pittura in Italia dal 1500 al 1600*, Nuova Alfa Editoriale, Bologna 1988

J. Steer, *Pittura veneziana*, Rusconi, Mailand 1988

P. e L. Murray, *L'età del Rinascimento*, Rusconi, Mailand 1989

J. Białostocki, *Il Quattrocento nell'Europa settentrionale*, UTET, Turin 1989

AA.VV., *L'alto Medioevo*, De Agostini, Novara 1990

R. De Maio, *Michelangelo e la Controriforma*, Sansoni, Florenz 1990

A. Martindale, *Arte gotica*, Rusconi, Mailand 1990

J. Huizinga, *L'autunno del Medioevo*, Sansoni, Florenz 1991

M. Gregori (Hg.), *Caravaggio*, Electa, Mailand 1992

A. De Marchi, *Gentile da Fabriano*, Giunti, Florenz 1998

M.D. Padròn/A.P. Mérida (Hg.), *Rubens e il suo secolo*, Ferrara Arte, Ferrara 1999

F. Mor, *Fazzini e la Resurrezione*, Il Monogramma, Ravenna 1999

M. Andaloro/S. Romano, *Arte e iconografia a Roma da Costantino a Cola di Rienzo*, Jaca Book, Mailand 2000

J.A. Lopera (Hg.), *El Greco*, Skira, Mailand 2000

G. Morello/G. Wolf, *Il volto di Cristo*, Electa, Mailand 2001

L. Hertling/A. Bulla, *Storia della Chiesa*, Città Nuova, Rom 2001

L. Bellosi (Hg.), *Masaccio*, Skira, Mailand 2002

P. Zovatto (Hg.), *Storia della spiritualità italiana*, Città Nuova, Rom 2002

G. Wiedmann, *Roma barocca*, Jaca Book, Mailand 2002

L. Bellosi/G. Ragionieri, *Duccio di Buoninsegna*, Giunti, Florenz 2003

D. Sylvester (Hg.), *Bacon*, Rizzoli-Skira, Mailand 2004

J. Le Goff, *Medioevo europeo*. Silvana Editoriale, Cinisello Balsamo 2004

R. Toman (Hg.), *Die Gotik*, Gribaudo-Könemann, Köln 2004

M. Burresi/A. Caleca (Hg.), *Cimabue a Pisa*, Pacini, Pisa 2005

A. Donati/G. Gentili (Hg.), *Costantino il Grande*, Silvana Editoriale, Cinisello Balsamo 2005

M. Dal Bello, »Pasolini Zeffirelli Gibson, una storia dell'arte raccontata dal cinema«, in: D.E. Viganò, *Gesù e la macchina da presa*, Lateran University Press, Vatikanstadt 2005

T. Verdon, *Cristo nell'arte europea*, Electa, Mailand 2006

C. Barbieri (Hg.), *Vangeli dipinti*, Viviani, Rom 2006

AA.VV. *Raffaello*, Electa, Mailand 2006

A. Vauchez (Hg.), *Roma medievale*, Laterza, Bari 2006

AA.VV., *L'uomo del Rinascimento*, Mandragora, Florenz 2006

G. Reale, *I misteri di Grünewald e dell'altare di Isenheim*, Bompiani, Mailand 2006

AA.VV., *Michelangelo*, Electa, Mailand 2006

F. D'Amico (Hg.), *Giuliano Giuliani*, Lubrina Editore, Bergamo 2007

AA.VV., *Il Simbolismo*, Ferrara Arte, Ferrara 2007

F. Caroli, *Il volto di Cristo*, Mondadori, Mailand 2008

AA.VV., *Ottocento*, Skira, Mailand 2008

AA.VV. *Beato Angelico*, Skira, Mailand 2009

A. Tomei (Hg.), *Giotto e il Trecento*, Skira, Mailand 2009

T. Verdon (Hg.), *Gesù. Il corpo, il volto nell'arte*, Silvana Editoriale, Cinisello Balsamo 2010

F. Valcanover, *Tintoretto e la Scuola Grande di san Rocco*, Storti, Venedig 2010

H. Pfeiffer, *La Sistina svelata*, Libreria Editrice Vaticana-Jaca Book, Vatikanstadt/Mailand 2010

A. Grabar, *Le vie dell'iconografia cristiana. Antichità e Medioevo*, Jaca Book, Mailand 2011

AA.VV., *Rembrandt et la figure de Christ*, Louvre Editions, Officina Libraria, Mailand 2011

M. Dal Bello, *La bibbia di Caravaggio*, Schnell & Steiner, Regensburg 2011

F. Zöllner, *Leonardo da Vinci*, Taschen, Köln 2011

V. Sgarbi, *L'ombra del Divino nell'arte contemporanea*, Cantagalli, Siena 2011

G. Gentili/A. Paolucci, *L'uomo, il volto, il mistero*, Silvana Editoriale, Cinisello Balsamo 2011

G. Néret, *Dalí*, Taschen, Köln 2011

T. Verdon, *Breve storia dell'arte cristiana*, Queriniana, Brescia 2012

M. Dal Bello, *Tintoretto, le visioni*, Libreria Editrice Vaticana, Vatikanstadt 2012

F. Carapezza Guttuso/E. Crispolti (Hg.), *Guttuso*, Skira, Mailand 2012

M. Tazartes, *Van der Weyden*, Giunti, Florenz 2012

G.F. Villa (Hg.), *Tiziano*, Silvana Editoriale, Cinisello Balsamo 2013

I.F. Walther, *Gauguin*, Taschen, Köln 2013

LISTE DER ABBILDUNGEN

Rembrandt, *Christuskopf*, um 1650, Staatliche Museen zu Berlin, Gemäldegalerie 11

Michelangelo, *Das Jüngste Gericht*, Detail, Vatikanstadt, Sixtinische Kapelle 16

Taufe Christi, Mosaik, Ravenna, Baptisterium der Kathedrale 21

Thronender Christus, Miniatur aus dem *Book of Kells*, fol. 32v, Dublin, Trinity College Library .. 24

Coppo di Marcovaldo, *Thronender Christus*, Florenz, Baptisterium 30

Giunta Pisano, *Kreuzigung*, Bologna, San Domenico 33

Antonello da Messina, *Christus an der Martersäule*, Paris, Musée du Louvre 36

Robert Campin, *Trinität*, Frankfurt a. M., Städelsches Kunstinstitut 39

Michelangelo, *Auferstandener Christus*, Rom, Santa Maria sopra Minerva 42

Rosso Fiorentino, *Toter Christus mit Engeln*, Boston, Museum of Fine Arts 46

Guercino, *Der auferstandene Christus erscheint der Jungfrau Maria*, Cento, Pinacoteca Comunale .. 50

Georges de la Tour, *Der hl. Joseph als Zimmermann*, Paris, Musée du Louvre 55

Vincent van Gogh, *Pietà*, Amsterdam, Van Gogh Museum 58

Edvard Munch, *Der Schrei*, Oslo, Nationalgalerie .. 62

Marc Chagall, *Kreuzigung*, Chicago, Art Institut .. 65

Giorgio De Chirico, *Christus auf dem Pferd erscheint dem hl. Johannes*, Lithografie aus dem Zyklus der *Apokalypse*, Privatsammlung .. 68

Unbekannter Künstler, *Christus als Lehrer*, Rom, Museo Nazionale Romano 73

Römische Schule, *Parusie*, Rom, Santa Pudenziana ... 75

Unbekannter Künstler, *Der gute Hirte*, Ravenna, Mausoleum der Galla Placidia 77

Unbekannter Künstler, *Lehrender Christus*, Sinai, Katharinenkloster 78

Unbekannter Künstler, *Acheiropoieton des Erlösers*, Rom, Sancta Sanctorum, Lateran .. 81

Unbekannter Künstler, *Ratchis-Altar*, Cividale del Friuli, Museo Cristiano del Duomo 82

Unbekannter Künstler, *Triumphierender Christus*, Piacenza, San Savino 85

Benedetto Antelami, *Kreuzabnahme*, Parma, Kathedrale .. 86/87

Unbekannte Künstler aus Konstantinopel, *Christus als Weltenherrscher (Pantokrator)*, Monreale, Dom ... 89

Unbekannter Bildhauer, *Segnender Christus*, Amiens, Kathedrale 91

Cimabue, *Kreuz*, Florenz, Museo di Santa Croce 93

Duccio di Buoninsegna, *Krönung Mariä*, Siena, Museo dell'Opera del Duomo 95

Giotto, *Die Gefangennahme Christi* (Der Judaskuss), Padua, Scrovegni-Kapelle 96

Gentile da Fabriano, *Anbetung der Magier*, Florenz, Uffizien ... 99
Masaccio, *Der Zinsgroschen*, Florenz, Santa Maria del Carmine, Brancacci-Kapelle 100/101
Jan und Hubert van Eyck, *Die Anbetung des Lammes*, Gent, Kathedrale St. Bavo 102/103
Rogier van der Weyden, *Kreuzabnahme*, Madrid, Museo del Prado 105
Fra Angelico, *Noli me tangere*, Florenz, Museo di San Marco 107
Enguerrand Quarton, *Pietà von Villeneuve*, Paris, Louvre ... 109
Piero della Francesca, *Auferstehung Christi*, Sansepolcro, Museo Civico 110
Pietro Perugino, *Die Schlüsselübergabe an Petrus*, Vatikanstadt, Sixtinische Kapelle ... 112/113
Leonardo da Vinci, *Das Letzte Abendmahl*, Mailand, Refektorium von Santa Maria delle Grazie ... 115
Giovanni Bellini, *Taufe Jesu*, Vicenza, Santa Corona ... 117
Matthias Grünewald, *Kreuzigung*, Isenheimer Altar, Colmar, Unterlinden-Museum 120/121
Raffael, *Verklärung*, Vatikanstadt, Vatikanische Pinakothek 123
Michelangelo, *Das Jüngste Gericht*, Vatikanstadt, Sixtinische Kapelle 124
Alessandro Bonvicino, genannt il Moretto, *Christus und der Engel*, Brescia, Pinacoteca Tosio Martinengo 127
Tizian, *Grablegung Christi*, Madrid, Prado 129
Jacopo Tintoretto, *Das Letzte Abendmahl*, Venedig, Scuola Grande di San Rocco 131
Caravaggio, *Der ungläubige Thomas*, Potsdam-Sanssouci, Bildergalerie 133

El Greco, *Christus als Erlöser*, Toledo, Museo de El Greco 134
Peter Paul Rubens, *Auferstandener Christus*, Florenz, Palazzo Pitti 137
Diego Velázquez, *Christus am Kreuz*, Madrid, Museo del Prado 138
Jusepe de Ribera, *Dreifaltigkeit*, Madrid, Museo del Prado ... 140
Guido Reni, *Geißelung Christi*, Bologna, Pinacoteca Nazionale 143
Rembrandt van Rijn, *Abendmahl in Emmaus*, Paris, Louvre 145
Francesco Mancini, *Die Ruhe auf der Flucht nach Ägypten*, Vatikanstadt, Vatikanische Museen 146
Pompeo Batoni, *Herz Jesu*, Rom, Il Gesù 149
Philipp Veit, *Das Paradies*, Rom, Casino Massimo Lancellotti 151
Paul Gauguin, *Der gelbe Christus*, Buffalo, Albright-Knox Art Gallery 152
Renato Guttuso, *Kreuzigung*, Rom, Galleria Nazionale d'Arte Moderna e Contemporanea ... 155
Georges Rouault, *Das heilige Antlitz (La Sainte Face)*, Vatikanstadt, Vatikanische Museen 157
Salvador Dalí, *Der Christus des heiligen Johannes vom Kreuz*, Glasgow, Kelvingrove Art Gallery and Museum 159
Pier Paolo Pasolini, *Kreuzweg recte Das Evangelium nach Matthäus*, Standbild aus dem Film 160
Francis Bacon, *Kreuzigung*, München, Staatsgalerie Moderner Kunst 162/163
Pericle Fazzini, *Auferstehung*, Vatikanstadt, Audienzhalle Pauls VI. 165
Giuliano Giuliani, *È risorto. Spirali (Er ist auferstanden. Spiralen)*, Privatsammlung ... 166

BILDNACHWEIS

© 2013. Museum of Fine Arts, Boston. Alle Rechte vorbehalten/Scala, Florenz 46
© 2013. Albright Knox Art Gallery/ Art Resource, NY/Scala, Florenz 152
© 2013. DeAgostini Picture Library/ Scala, Florenz 77, 82
© 2013. Foto Art Resource/Scala, Florenz 58
© 2013. Foto Scala, Florenz 21, 50, 62, 87, 103, 105, 110, 120–121, 127, 129, 134, 140
© 2013. Foto Scala, Florenz – Genehmigung MIBAC 73, 99, 137, 155
© 2013. Foto Scala, FLorenz/BPK, Bildagentur für Kunst, Kultur und Geschichte, Berlin .. 11
© 2013. Foto Scala, Florenz/Fondo Edifici di Culto – Ital. Innenministerium 42, 75, 93, 149
© 2013. Foto Scala, Florenz/Luciano Romano/ Fondo Edifici di Culto – Ital. Innenministerium 33
© 2013. White Images/Scala, Florenz 95, 138
© Cameraphoto Arte, Venedig 131
© Libreria Editrice Vaticana 81
© Vatikanische Museen 113, 123, 146, 157
© Servizio Fotografico Osservatore Romano 165
Archivi Alinari, Florenz 68
Archivio Ultreya, Umschlag 16, 24, 89, 124
Artothek/Archivi Alinari, Florenz 159
Bridgeman Art Library/Archivi Alinari Louvre, Paris/Lauros/Giraudon 55
Courtesy of Diözesankurie Piacenza-Bobbio, Abt. Kirchliche Kulturgüter 85
Cortesia Giuliano Giuliani 166
Cortesia Santuario della Scala Santa, Roma 81
Foto George Tatge für die Archivi Alinari, Florenz – Genehmigung Opera di Santa Maria del Fiore ... 30
Foto Gerhard Murza © 2013. Foto Scala, Florenz/BPK, Bildagentur für Kunst, Kultur und Geschichte, Berlin 133
Foto Sybille Forster © 2013. Foto Scala, Florenz/BPK, Bildagentur für Kunst, Kultur und Geschichte, Berlin 163
Foto V. Pirozzi/DeAgostini Picture Library, lizenziert an Alinari 151
Granger Collection/Archivi Alinari 65
Mondadori Portfolio .. 101
Mondadori Portfolio/AKG Images 39, 91
Mondadori Portfolio/Album 160
Mondadori Portfolio/Electa/Antonio Guerra .. 143
Mondadori Portfolio/Electa/Quattrone – Genehmigung MIBAC 107, 115
Mondadori Portfolio/Picture Desk Images 78, 117
Raffaello Bencini/Archivi Alinari, Florenz 96
RMN-Réunion des Musées Nationaux/ distr. Alinari/Jean-Gilles Berizzi 36
RMN-Réunion des Musées Nationaux/ distr. Alinari .. 109, 145

The Estate of Francis Bacon, Marc Chagall, Salvador Dalí, Giorgio De Chirico, Renato Guttuso, Edvard Munch
© by SIAE 2013

Trotz intensiver Bemühungen war es nicht in allen Fällen möglich, die Rechteinhaber der Abbildungen ausfindig zu machen. Berechtigte Ansprüche werden selbstverständlich im Rahmen der üblichen Vereinbarungen abgegolten.